藍色學院

白金潛水總監的海人養成計畫

陳琦恩 著

「台灣潛水」執行長
年度 SUPER MVP 經理人

Bring the ocean
into your life!

〈專文推薦〉

了解潛水「世界」，打開全新「視界」

頂尖企業簡報與教學教練、《上台的技術》、《教學的技術》等書作者、
琦恩教練教出來的 PADI 潛水長
王永福

　　大部分人知道我有 PADI 的潛水長（Dive Master）執照時，總會好奇：「什麼是潛水長？」「為什麼要考潛水長？」因為一般喜好潛水的朋友，大多只拿 Open Water（開放水域潛水員）和 Advance Open Water（進階開放水域潛水員）。如果不是想當潛水教練，很少人像我一樣，會繼續進修，拿到救援潛水員（Rescue Diver）以及潛水長證照。特別是，潛水是我的興趣，簡報教練及教學訓練才是我的工作。

　　如果只回答一個理由，那我會說「因為想讓自己沒有害怕，習慣、自在並享受水下的世界！」因為練習才會習慣，習慣才會自在，自在才會享受。也因為這樣的想法，我從不懂潛水、害怕潛水、到學習潛水、愛上潛水，再花了三年的時間拿到潛水長執照，之後跟著台灣潛水團隊，完成《環台潛旅》（Dive into Taiwan）英文書及中文書的出

版計畫，再扮演推手，推著我的潛水教練——也就是本書的作者：台灣潛水的執行長琦恩，完成這本由台灣人寫的最棒潛水書。回頭看這一路，我們似乎也完成了許多過去沒有想像過的事。

聽過我演講的朋友們可能知道：我的第一次體驗潛水——是從恐懼開始！因為過度換氣的問題，讓我感受到水下恐慌。雖然後來還是有再次下水，但是第一次的緊張，到現在我都還記得！所以在我回到水面後，決定直視我的害怕，馬上跟琦恩報名潛水員訓練課程！（這是什麼不正常的邏輯？哈！）也謝謝神隊友 MJ 老師一路的陪伴，那時只希望能透過大量的潛水訓練，讓我對潛水這件事情，不只是停留在害怕或恐慌的階段！

當然，在上完初階及進階潛水課程後，似乎我真的擁有了一些能力，也更習慣水下的世界。但有時那種心臟蹦蹦跳的感覺，還是會莫名襲來。「也許，是經驗還不夠吧？」我心裡想。「如果再繼續學習，讓自己知道怎麼救援別人，是不是我就能變的更不一樣呢？」這就是我開始救援潛水課程的初衷。希望有能力幫助別人，也讓自己變的更好！

接下來的救援潛水員訓練也確實如此！一旦開始學習怎麼救援別人，常常也就忘了自己的不習慣了。因為要能在緊急狀況時發揮救援能力，其中的要求，已經不是簡單潛水技能就能完成的。像是水下的搜尋、定位，把需要幫助的潛水員從水下拉到水面，再一路從水面拉

回船上或岸邊……救援真的是一件很不簡單的事啊！記得我跟 MJ 在救援課程驗收時，我們逼真的在水面上拖動著角色扮演的潛水員，一面給予供氣、一面拖向岸邊。逼真的程度，嚇得岸上遊客已經焦急的要打 119 求救電話。還是我們安撫告訴他這是課程演練，遊客才放心。由此也可了解，我們上課有多麼精實了！

完成了救援潛水後，心想都已經上到這裡了，是不是就繼續進修從自己潛水到帶人潛水的領導課程，也就是潛水長訓練。而且，潛水長的名字英文是 Dive Master，看到「Master」這個字感覺就很厲害吧！（哈，這又是什麼理由！）但課程的強度，也真的像是 Master 等級一樣，不管是潛水動作的教學、水中狀況的處理、潛水行程的輔助帶領，這樣的訓練，讓我們從一個潛水員，變成是一個帶領潛水員的人。因為角色的轉換，推動我們又學習了許多，也更磨練了許多。也因為大量的練習，我真的越來越能自在的跳入水裡，慢慢的……感覺越來越熟悉，也越來越享受！

有朋友也許會覺得，如果不是想當潛水教練，也需要上這麼多的專業潛水課程嗎？這麼說好了，課程只是讓能力增加的旅程。就是因為我透過上課而磨練了許多潛水能力，後來才有資格參與「Dive into Taiwan」的計畫，跟著琦恩團隊及潛水作者 Simon、Sofie，做了一趟環台潛旅，甚至促成了《環台潛旅》這本潛水書繁中版的出版。過程中我也有機會擔任助理教練的角色，帶領沒有潛水經驗的朋友們在綠

島體驗潛水。當我牽引著潛水者向後游動，慢慢潛入水底時……我的恐懼消失了！因為我只專注在：讓我帶領的夥伴，能在安全放心的狀況下，享受水底美好的一切！

　　回頭看這一路，我沒有忘記一切的開始：起始於我在專業簡報力的報名表上面，看到「潛水教練」琦恩總監的報名，因為不懂及好奇，才有了接下來的這一切！隨著我對琦恩、對台灣潛水、對他所熱愛的海洋越來越理解，我也跟他一樣愛上了這片大海，並在他的指導下，了解潛水這個「世界」，打開了我全新的「視界」。但是，並不是每個人都有機會能當面見到琦恩，接受他的教練指導。所以我才半催促半逼迫著他，一定要用文字，讓更多人跟我一樣，看到他眼中美麗的海中「世界」與「視界」，這本書也在他幾年的努力下，終於完成了。只要看到這本書，你也可以跟我一樣，從不懂潛水、了解潛水、熟悉潛水，甚至愛上潛水。書裡也從開放水域潛水員到進階、救援、潛水長，甚至介紹了潛水教練的工作。如果你只是熱愛或是初試潛水的朋友，書裡會告訴你潛水時該注意的一切，甚至連如何評估好的店家、好的教練都告訴你了！如果你已經是有經驗的潛水員，書裡也仔細的說明了不同階段證照課程的重點，就像有張潛水學習地圖可以讓你自我評估。甚至書裡面也談了許多，琦恩如何從一個潛水工人，變成一個潛水職人，最終成為百大超級 MVP 經理人，以及推動海洋文化最棒的代言人！

　　現在，這本書終於完成了！也許當你看到這些文字，也會跟我一樣，從陌生、不懂、恐懼，到體驗、學習、理解，到最後習慣、自在、享受。也期待有一天在下水時，看到跟我一樣、熱愛這片大海的你！

　　我們水下見！

〈專文推薦〉

用熱情與傻勁打造一個新產業

連續創業家暨兩岸三地上市公司指名度最高的頂尖財報職業講師

林明樟（MJ）

台灣四面環海，但台灣人卻很畏懼海，從小到大學校與長輩都要求我們遠離河川與海洋……

筆者也是從 2016 年認識琦恩教練後，才真正愛上海洋，一路向琦恩學習最初階的 OW 潛水、AOW、救援潛水，最後拿到潛水長（合格助教）執照與遊艇駕照。

想像一下，今年你 28 歲，全身家當只有 8 萬元台幣……你會選擇做什麼來養家糊口？

想像一下，你下定決心開了潛水工作室，一年營收卻不到 5 萬元……你還會留下來打拚嗎？

這兩個問題，就是琦恩教練的事業起點！

他與當時的女友（已升級為老婆）兩個人，用一股傻勁與熱情，19 年後的今天，成為亞洲第一位白金課程總監，把 SOHO 式的潛水興趣變成一個潛水產業，琦恩教練經營的「台灣潛水」成為業界領頭羊，亦是 PADI 五星潛水職業發展中心與台灣潛水學院負責人。

如果你剛好也熱愛海洋，想成為潛水產業的從業人員，那先恭喜你：你的未來完全掌握在自己手上，完全不用擔心日新月異的 AI 科技會不會搶走你的飯碗！

如果你下定決心想成為一名潛水教練，那更恭喜你，因為琦恩把自己 19 年來從事潛水事業的所思所想、潛水工作所需的武功心法與所有招式通通寫在這本書上了，這本書，在你的潛水職業生涯，可以幫助你少走多年彎路。

海洋，承載著潛水事業的夢想，提供海人們無限的想像與驚奇體驗。這本書，分享著海洋的美好，我們一起守護海洋環境，為一代又一代的海人們，傳達永續的藍色經濟之美。

我是連續創業家，也是熱愛海洋的潛水長，MJ 五星滿分推薦給一樣熱愛海洋的你或是對海洋充滿想像的你！

〈專文推薦〉

忙？那就來潛水吧！

「女人進階」版主、泛學優業務副總暨行銷總監
Eva 張怡婷

　　五年多前，本來僅擔任行銷總監的我，臨危授命接下業務部，扛起公司營收命脈。當務之急除了熟悉客戶需求、重新規畫商模、安穩年輕團隊軍心，重中之重就是要盡快把自己焦慮慌亂的心穩下來。於是我在繁忙的工作之餘，大量查詢並一一實踐所有百大企業專業經理人靜心定錨的訣竅，包含靜坐冥想、瑜珈、氣功、精油芳療，甚至改變飲食。

　　印象很深，當年與琦恩坐在華山文創園區前聊天，我與另一位創業壓力極大的朋友各自分享著靜坐呼吸的心得，討論如何讓焦慮的身心更安穩，而當時事業快速擴張，正在貸款買地，面臨未來一切不確定性的琦恩，卻沉穩的笑著聽我們的焦躁。

　　等等，我們練得死去活來卻不得要訣的呼吸冥想，有時靜坐還要搭配潛水氣泡聲與海浪聲的背景音樂，不就是琦恩在海裡的日常嗎？難怪他總是笑咪咪的沒壓力、不疾不徐覺得世界總有自己的步調，他

在海裡練了幾十年，根本就是得道高人啊！

我們驚覺之後大呼小叫的嚷嚷著：練什麼靜坐冥想，我們去潛水就好了啊！

說實話，這的確是我享受潛水的重要原因之一。

被邀請去各種女力講座演說時，我會分享工作與生活平衡的要訣，許多聽眾會驚訝於我在忙碌生活中依然堅持每年規畫潛水旅程，甚至推坑身邊跟我一樣忙碌高壓的女強人好友們加入。我總是回應：「大海佔了地球七成以上，也就是說，就算走遍世界各地，如果不會潛水，你也頂多只能探索三成的世界。」這是原因之一，但潛水更吸引我的是「在海裡就像在進行最深的冥想，你會專注在呼吸、活在當下，全心全意的享受身邊的魔幻世界。」

考到 OW 隔年我立刻再考 AOW，證照入手後打破 18 米的限制，琦恩帶我至恆春外海的小硓，下潛探索 25 米深的珊瑚礁壁，美到讓人嘆息的海扇、小巧的豆丁海馬、隨礁石變色的章魚……分分秒秒在眼前展現。只要一丁點閃神就會錯過奇蹟，那樣的專注在當下，卻又同時籠罩在穩定呼吸聲中幾近冥想的深度快樂，真希望所有在地面上焦慮著的人類都能體驗過，那是一種身心靈都極度享受的狀態。

後來在楊定一博士的《呼吸，為了療癒》的書中讀到「如果你跟喜歡潛水的人接觸，也很快會發現他們無論講話、舉動、各方面的反應都很穩重。不會隨時大驚小怪，也不會聽到一點消息就跳起來。」

「一個人進到水裡，其實也達到一種『接地』（grounding）的效果，而釋放許多緊繃和壓力。」我忍不住要微笑認同。

　　有人說，太忙了哪有時間學潛水？但就因為太忙，所以更要學潛水。在海裡等著你體驗的不只有豐富多彩的生態，還有淨化你身心靈的瑰寶。忙？那就來潛水吧！

〈專文推薦〉

從海洋走向世界的潛水人

企業講師、職場作家、主持人
謝文憲

　　幾年前，因為琦恩與好友的關係，我接觸了海洋，那種感覺，若要我打個比方，就像是第一次想親吻女友的唇，既期待又怕受傷害。

　　琦恩與團隊的用心，看他事業的發展就知道，也能從書中內文與名人推薦中略知一二，因此我想提提另件事。

　　我跟他在「說出影響力」課程中相遇，隨後的「教出好幫手」、「寫出影響力」課程中，我們有了更深的相互了解，我更清楚他的人生使命。

　　尤其是他在演講技術上的精進。

　　若不說你不會知道，一位頂級潛水教練，為何要學習演講技術？從這個決定，你就不難發現，琦恩注定成為不平凡的人。

　　他從一開始演講的生澀，到受邀至我電台節目受訪的靦腆，到我邀請他在我公司的年會進行演講，最後在我們公司開課，一路上，我看到他神奇的進步。

　　尤其是，某次我邀請他至我的企業訓練課程中，發表一場 6 分鐘關於海洋保育的短講，獲得外商企業同仁的拍手叫好，最後在 2020 年，獲得《經理人》雜誌評選為年度 SUPER MVP 獎項，他在演講技術上的進步，有目共睹。

　　回到主題，他不是潛水教練嗎？為何學習演講？

　　這就是他與其他潛水人不同的地方。

　　他的世界，不僅是海洋，而是全世界，唯有「麥克風加上信念，才能改變全世界」，如今，他出版專書，證明了：「唯有聚焦目標，持續努力，才是與海共生的潛水人，走向世界的最佳途徑。」

　　最後，一位高度近視，患有高血壓的患者，雖然在泳池中如蛟龍的我，兩次下海的經驗都有琦恩相伴，透過他與團隊的貼心與耐心陪伴，我探索了海洋的美好與精彩，如今，我將這份勇敢與持續探索的心，用在其他地方，這是海洋世界帶給我的一切，也是琦恩帶給我，最好的人生禮物。

〈作者序〉

成為愛海的「海人」

　　我想先謝謝大海，因為有大海的關係才有了現在的我，再來我想謝謝翻開這本書的你，因為有你們這本書才有了價值。

　　我是琦恩，來自台灣最南端恆春的三寶爸，也是第一位獲得PADI白金課程總監獎項的台灣人，簡單來說就是潛水教練的教練。我從18歲2001年開始我的潛水職涯，至今已經有超過20年的教學經驗，從一個青澀的菜鳥教練到現在已經教了快500位潛水教練。我不只是訓練一般的潛水員，更多的時候是在訓練潛水教練，還有潛水店的老闆。

　　教學的這些年來，海給了我非常多，我常會說我所有的一切都是大海給我的。我的老婆嵐嵐也是大海給我的，因為她是我剛開始教學時的學生，可能在海裡戴上面鏡的我，讓人很有安全感並且看不到臉所以覺得很帥。我的三個小孩帥瑜、心心、朵朵也是大海給我的，以及我現在擁有的工作，潛水教練這個身分，所有的一切都讓我非常感恩，所以我一直在想我能為大海做些什麼？

　　在台灣潛水活動是一個相對冷門的運動，我相信各位讀者身邊會

潛水的朋友應該不多，所以我想了想，怎麼讓更多人能夠了解潛水、能夠了解海洋？這本書也就因為這樣子誕生了，我將潛水職涯遇到的事情都寫在書裡面，讓更多人能夠了解潛水產業是什麼，從最初階的開放水域潛水員、進階潛水員、救援潛水員、潛水長、潛水教練，透過文字讓大家了解不同潛水課程內容和教練到底在想些什麼，以及身為一個在海邊創業的我有什麼樣的想法跟故事，或許能夠對你們有一些些幫助。

如果你有意成為潛水教練，你可以提前知道在教練發展階段需要什麼樣的技能，以及在不同課程中會遇到的挑戰，更重要的是成為教練後職涯會有什麼樣的未來和選擇？

如果你是一位潛水員，那你將能了解各個潛水課程該提前注意的事情，提升自己的潛水知識跟技能，畢竟面對大海我們應該有更完整的準備，讓後續的潛水能夠更安全和享受。

不是潛水員的你也別擔心，這本書有很多關於海洋的故事能夠讓你了解到，身邊愛潛水的朋友是為何著迷，以及「海人」到底是什麼樣的生活方式，透過這些故事可能會讓你對大海有不一樣的想法。

我一直認為影響教練就能改變產業，就有機會永續環境，一旦越多的潛水教練了解我們面對的工作跟環境是緊密相關的，他就能將這些正確的知識傳遞給他的學員，藉由讓更多人學會潛水的同時，也讓他們成為願意愛護大海的海人。這樣就越來越多人能用海的視野去面

對大海，用海的角度去思考事情。

最後我想跟大海說聲對不起，因為我沒辦法阻止別人對你造成破壞，但我不想在 10 年後跟我的小孩說對不起，爸爸每天只想努力賺錢，不想對環境跟身邊的人付出太多，所以我們願意嘗試不同的方式，讓更多人看見大海、聽見大海。這本書就是其中的一種展現，讓看過這本書的讀者能傳遞更多愛海的故事讓更多人知道，希望海洋能因為我們產生一點點正向的改變。

▲與兩位頂尖講師及潛水長
　福哥、MJ老師▶

▲感謝家人的陪伴，嵐嵐、帥瑜、心心、朵朵，我很幸運有你們在我的身邊。

CONTENTS
目錄

〈專文推薦〉**了解潛水「世界」，打開全新「視界」**／王永福　002

〈專文推薦〉**用熱情與傻勁打造一個新產業**／林明樟（MJ）　007

〈專文推薦〉**忙？那就來潛水吧！**／Eva 張怡婷　009

〈專文推薦〉**從海洋走向世界的潛水人**／謝文憲　012

〈作者序〉**成為愛海的「海人」**　014

第一章　潛水好好玩──潛水到底是怎樣的活動？

1-1 你知道嗎？其實你並不適合潛水！　026

1-2 想看看大海，有哪些方式可以選擇？　032

1-3 這些年來，大海教會我的三件事　038

1-4 藍色經濟正在崛起，海底旅行正在等你　043

1-5 別輕易來到恆春，因為恆春的土地會黏人　048

1-6 讓潛水成為今年的冒險選項之一　051

第二章　進入潛水的世界——基本知識到第一張證照

2-1　我知道潛水真的很好玩，但別急著買裝備！　　062

2-2　有備無患，做最好的準備，想最糟的可能　　067

2-3　怕水的人就要遠離海嗎？　　075
　　　藏在恐懼的另一面是什麼？

2-4　選擇潛水店的注意點①——付錢會得到什麼？　　081

2-5　選擇潛水店的注意點②——花錢要支持什麼樣的理想？　　089

2-6　如何透過學習潛水，重複且規律的進入「心流」狀態？　　096

2-7　拿到證照了，下次潛水要注意什麼？　　101

第三章　潛水不掉漆——如何成為更進階的潛水員？

3-1　想要潛水不掉漆，需要多潛水和進階潛水課程　　110

3-2　怎麼樣在極限環境管理擁有的資源？　　117
　　　進行深潛計畫的四大關鍵

3-3 潛深又潛久要注意的三大面向　　　125

3-4 導航能力是怎麼培養的？　　　132

3-5 享受在星光下潛水的感覺　　　136

第四章　成為令人信賴的潛水員——救援潛水員

4-1 一堂讓你成為終身潛水員的必要課程　　　142

4-2 風險就像是「墨菲定律」，越害怕越容易發生　　　148

4-3 做好一萬次的準備面對萬一的到來　　　154

4-4 不斷練習，讓每次的判斷都成為下意識　　　161

第五章　邁入潛水的專業領域——潛水長

5-1 用活力交換人生新方向，藉由潛水發現新世界　　　170

5-2 要上 PADI 潛水長課程，這三個雷區勿踩　　　176

5-3 想成為潛水長，現在就開始準備三大方向　　　181

5-4 資深潛導帶你輕鬆看好物，新手潛導帶你頂流繞圈圈　　186

5-5 如何照著「PDCA」規畫一場好的潛旅？　　193

5-6 潛水簡報要怎麼做，才讓學員覺得「好、清、楚」？　　201

5-7 當一個稱職的助教，要具備哪三個條件？　　207

5-8 你以為潛水長只要上課嗎？實習才是變強的唯一途徑！　　211

5-9 助教要做到哪兩件事情，才不會被教練白眼？　　216

第六章　晉升教學達人階段——潛水教練

6-1 想當一名潛水教練，先從選擇教練發展中心開始　　222

6-2 在上課前，你需要一份教練發展課程說明書　　229

6-3 掌握三秘訣，提早累積教練能量　　235

6-4 什麼是教練？怎麼做一個好教練？　　240

6-5 潛水教練只是玩票還是長期飯票？　　245

6-6 我追的不是夢，是人生——PADI 教練考試　　250

6-7 你會教人嗎？還是你只會罵人？　　　255

第七章　從興趣到職業──與世界接軌並持續成長

7-1 夢想與現實怎麼平衡？如何選擇潛水教練工作？　　　262

7-2 我在南太平洋的十字路口　　　268
　　──潛水產業除了要會潛水，更要懂行銷

7-3 一個決定，帶來完全不一樣的人生　　　273
　　──澳洲大堡礁打工度假的生活

7-4 每一次的上課都應該超越原本的自己　　　279
　　──教學進化三階段

7-5 我的參謀教練養成之路　　　283
　　──沒人想教你的時候怎麼辦？那就偷學啊！

7-6 人生中做過最好的投資就是成為課程總監　　　287

第八章　海洋與海人──住海邊老闆的創業學

8-1 那一把剪刀，一刀剪開我的困惑　　　294

8-2 當教練與做老闆你會選哪一個？ 298

8-3 潛水不只是潛水，你得打破舊框架 303

8-4 老闆到底每天在做什麼？──找錢、用人、喝茶 308

8-5 創業歷程就是不斷打造商品的過程 313

8-6 從虧損到賺錢，如何持續經營下去？ 318

8-7 每一個創業家都必須認真看待財務報表 323

8-8 領導是先天賦予還是後天養成？ 327

8-9 別傻了，只靠領導你可以衝多久？管理才是王道！ 332

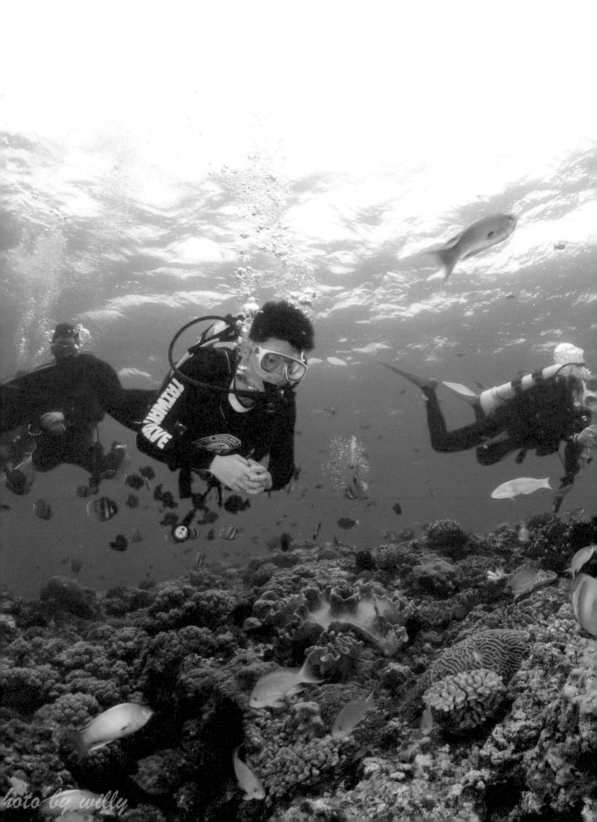

第一章
潛水好好玩
——潛水到底是怎樣的活動？

1-1 你知道嗎？
其實你並不適合潛水！

限制潛水的原因通常是自己

很多人問過我這個問題：「琦恩啊，好羨慕你每天都可以去潛水喔！可是我好怕水，不能學潛水。」

我常會回：「潛水不難，只要會呼吸就可以了。」

那個人通常會傻眼，我接著問：「請問你現在有在呼吸嗎？如果有，那歡迎來找我潛水。」

其實只有非常少數的人沒有辦法完成潛水課程。

就我們教學的經驗，100 個學生大概只有一個會因為心理因素而無法通過相關測驗；另一部分則是因為沒辦法通過「健康聲明書」*的檢測，被迫停止上課，而後者更是少數。

* 健康聲明書：在上課前必須閱讀並簽署的一份健康聲明，這份聲明包含了可能會對水肺潛水行程有安全風險的狀況。若在內容看到符合自己的現狀，填寫了「YES」，就必須找到專業的醫生做相關的檢查並填寫同意的文件，才可以完成後續的潛水訓練。

你想像中的潛水跟我一樣嗎？

潛水給人的感覺大部分是——很危險、很陌生、很花錢，不容易親近的運動。

拒絕的原因百百種，但願意的只有一個聲音就是「我想去潛水」。

只要有了「我想去潛水」這個念頭，其他負面的噪音就像戴上有「主動式降噪」功能的耳機，將外部噪音全部隔絕，讓你可以全心投入海洋。

跟大家聊聊最常見的三大迷思：

我想去潛水，但我怕水、怕深、不會游泳

游泳跟潛水不是等號。很多會游泳的人在學潛水的時候也會遇到一些困難，不過會游泳的人水性確實比較好。

現在的訓練課程會有一個水性測驗——只穿泳衣不間斷的徒手游泳 200 米，期間不能碰觸池底、池壁或任何其他的物體；也可以選擇穿著面鏡，呼吸管和蛙鞋等輕裝浮潛 300 米，並在深水區 10 分鐘踩水和漂浮。

以上這些動作是為了證明在沒有裝備的狀態下，潛水員能自在的待在真實的海洋環境。

「怕水」可能是恐懼的一種外部表現。害怕沒辦法控制環境、害怕沒辦法控制自己，這時去上游泳課會有所幫助，因為具備在水中的控制能力，相對會帶來很大的信心。也有很多人學了潛水後，想加強

自己的水性能力，而再去學游泳。

　　我相信每個人都是喜歡水的，怕水絕對是後天形成的。因為恐懼
而限制自己去看看美麗的大海，是不潛水人最大的損失，水性的培養
會協助你更容易接觸海洋，更享受潛水。

我想去潛水，但我沒錢、沒空、沒朋友

　　潛水是相對高價的休閒活動，但這些年的演變，讓潛水變成一個

▼怕水，可以先試試體驗潛水。

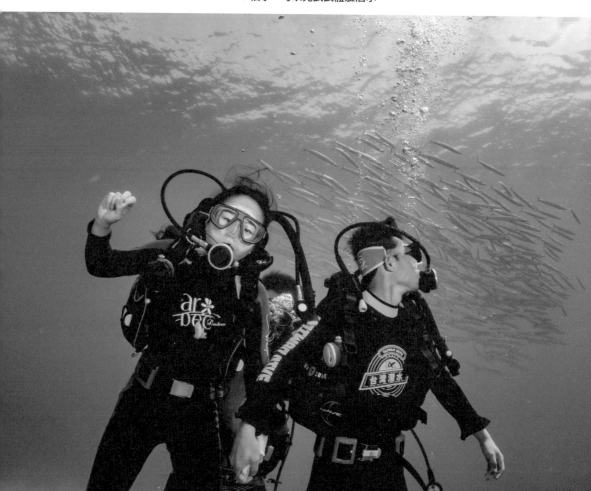

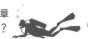
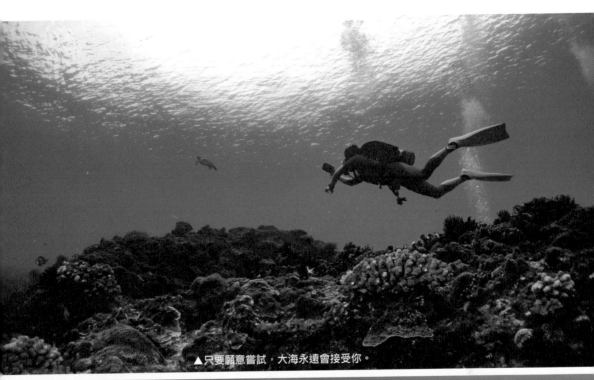

▲只要願意嘗試，大海永遠會接受你。

▲鯊魚其實並不可怕。

好入門的活動。

　　一個三天的 PADI 初階課程行情大概 13000 元左右，如果不清楚自己適不適合潛水活動，可以先從體驗潛水開始，只需要半天時間以及 2500 元的費用。

　　這是相對可以負擔的時間及金錢。現在很多店家都可以先體驗再上課，還可以省下體驗潛水的費用。

　　沒錢沒空沒朋友，只是對這個活動沒興趣的藉口而已。這些種種可能都會在下水後瞬間不見，因為海裡的一切絕對值得付出的時間及金錢，海帶給你的快樂遠遠超過表面上所看到的一切。

　　沒朋友是最不用擔心的，因為潛水會遇到一輩子的朋友，可能還會遇見一輩子的伴侶——就像我老婆就是因為跟我學潛水而認識的，對我來說是非常棒的的潛水回憶。

　　潛水一定會花掉一些時間和費用，但哪個活動不會呢？只要得到的開心超過所花費用和時間，一切就值得了，畢竟開心才是無價的。

我想去潛水，但怕鯊魚、怕黑、怕鬼

　　每次有人跟我說：「在海裡是不是會看到鯊魚？如果是的話，我不敢去潛水了。」

　　我都會忍不住白眼翻到頭頂回答：「你以為要看到鯊魚有這麼簡單嗎？」

　　鯊魚被營造成一種很危險的生物，這絕對是一個完全錯誤的觀念。連我三歲的兒子都知道鯊魚是種好魚，能夠保持整個生態系的完

整度。

我們對鯊魚的恐懼是不切實際的，每一個潛水員都非常期待能夠看到鯊魚。而且鯊魚會主動跟人類保持距離，發現潛水員的時候會盡速逃離，因為在牠們的眼中，潛水員才是奇怪的生物，會發出巨大的聲響，還持續吐著泡泡。

對鯊魚的恐懼其實來自於無知，因為不懂所以害怕，因為不懂所以抗拒。這些未知、這些恐懼，只要透過正常的學習和教育就能轉為知識。原本的怕黑、怕鬼、怕鯊魚，都會成為學完潛水後好笑的過往。海洋教育不就是我們最缺乏的嗎？想認識海，來潛水絕對是一個最好的途徑。

只要願意嘗試，大海永遠會接受你。

能看到這裡的人，一定對於海洋有相當大的興趣，只是可能還有些擔心的地方，讓你不敢踏出這一步跳下海。

對於海洋，恐懼都是自己給的。除了以上所說，還有很多很多擔心，例如：什麼是潛水減壓病？我年紀是不是太大了？耳朵有壓力就會覺得不舒服？我不習慣用嘴巴呼吸、擔心自己學不會……等等，狀況不勝枚舉，沒有辦法一一跟大家說明。

你知道嗎？

沒有不適合潛水的人，只是還沒有找到適合自己的教練。

我相信只要願意嘗試，找到一個適合的潛水教練，一切都是可以解決的。

1-2 想看看大海，有哪些方式可以選擇？

海，你今天好嗎？

想了解一些人事物，最簡單的就是將自己投入那個環境。

台灣人不了解海，越不了解就越害怕，越害怕就越排斥。人要愛上前一定有三個不同的歷程：「親近她、了解她，才有機會愛上她」。就像今天在路上看到一位很漂亮女生，不會一開口就說：「請嫁給我好嗎？」我相信一定會被當瘋子，立刻打電話叫警察把你抓走。

如果真的對這個女生有好感，應該要先去親近她。譬如先要個 Line、要個 Instagram，找話題聊聊天，看有沒有機會看個電影約個會。才有機會更了解她，才有後續的發展機會。

對於海不也是這樣嗎？有些人很常在陸地上講海洋，開口閉口都是「我們要愛海、我們要保護海洋」，講的振振有詞，但自己根本就不去海邊，一個不去海邊的人，有什麼資格說愛海？

2019 年 6 月份的時候我們有一個計畫叫「環台潛旅」——帶領國外的作者 Simon 看見台灣，並藉由他的影響力，讓更多人看見台灣。

旅程的最後一站來到綠島，那天我們的船停在「公館港」進行水面休息，剛好有一群公館國小的小朋友在上游泳課，詢問之下才知道，原來他們畢業之前必須划獨木舟環綠島一圈，還要潛水到水裡面拿畢

業證書。種種行為都讓我深深感動，這才是真正的愛海。我相信一旦把海當作玩樂的所在，會看見更多她美麗的地方和遇到的問題，建立這樣的關係後，才有機會讓更多人愛上海洋。

接下來跟大家聊聊有哪些方式可以接觸大海，以及水肺潛水、自由潛水、浮潛這三種我們常常聽到的潛水活動，到底有什麼不一樣？

什麼是水肺潛水？

「水肺潛水」指的是「SCUBA」（Self-Contained Underwater Breathing Apparatus，自給式水中呼吸器）。

聽起來是不是很複雜啊？簡單來說水肺潛水是背著氣瓶到水裡面，可以輕鬆的用嘴巴呼吸，每次潛水的時間大概 30 到 40 分鐘，當然還要看深度和潛水狀況。

上課的內容主要是如何使用身上所有的裝備（BCD 浮力控制裝置、調節器、面鏡、蛙鞋等等……）和緊急應變狀況，這整組裝備和配重加起來大概 20 公斤左右。會有較多的時間看看水裡的生物，並利用 BCD 浮力控制裝置調整浮力，進行達到中性浮力，體會無重力的感覺。

小重點1

潛水所用的氣瓶裡面的氣體，跟我們在陸地上呼吸的空氣一模一樣。只是經過壓縮和過濾而已，千萬不要稱為「氧氣瓶」。

小重點2

　　水肺潛水是使用壓縮空氣，千萬千萬不能憋氣，一旦憋氣了又同時上升，體內的壓縮空氣，會因為波以耳定律變大（壓力變小，氣體體積變大），肺部就有可能受傷。另一個會影響的是單次潛水 12 個小時後才能坐飛機，重複潛水 18 個小時後才能坐飛機，防止快速到高海拔的地方，造成體內氣體急速膨脹。

什麼是自由潛水？

　　自由潛水（freedive）是指不攜帶任何水下供氣設備，以一口氣潛到水裡的活動。每次的潛水時間決定於屏息的時間，深度決定於做耳壓的技巧。自由潛水是學習跟自己身體講話的運動，因為呼吸渴望會放大所有身體的感覺，更要學習如何控制自己的想法和身體。

　　上課內容主要是如何延長水底憋氣時間，在水裡待久一點；怎麼樣利用一口氣做法蘭茲平壓，下潛的更深一點；長蛙鞋游動要注意什麼，游動才可以更舒服？如果想要拍美美的照片，體驗自己身體的感受，並且安靜的進入水底，享受在水裡自在的感覺，很適合學自由潛水。

什麼是浮潛？

　　浮潛（snorkeling），一般定義的浮潛會咬著呼吸管下到水裡。不

過綠島、恆春、小琉球常看到的「浮潛」，應該是「呼吸管浮游」。帶著面鏡、咬著呼吸管、穿著救生衣，只在水面上游泳，是一個最安全、最容易看到水裡的方式，不管大人小孩都可以嘗試。通常在上課會教你怎麼把呼吸管裡的水排掉，怎麼預防面鏡起霧。相對於水肺潛水和自由潛水，算是很簡單可以接觸大海的選擇。

　　相信經過以上介紹，大家對這三個活動應該都有了初步的了解，接觸大海永遠不嫌晚。希望大家在親近海洋的時候，永遠要記得──「安全」才是最重要的事情。

　　「你永遠可以在任何時間因為任何事情取消這一次的潛水」，因為「自己」才是必須要為自己的安全負起完全責任的人。

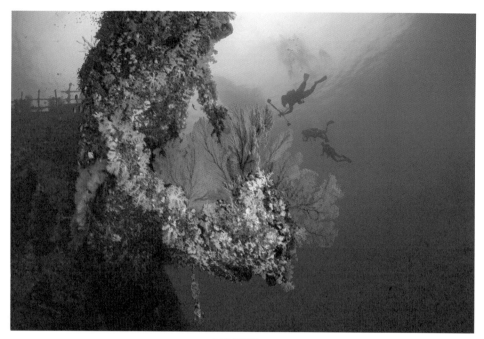

▲環台潛旅。

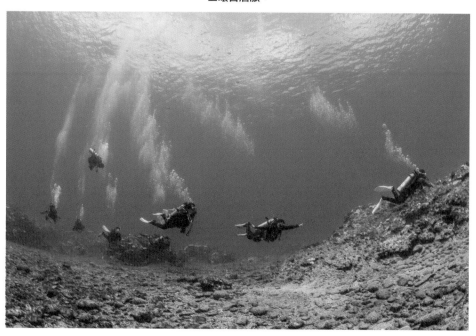

▲水肺潛水。

▲海洋畢業典禮。

▲浮潛。

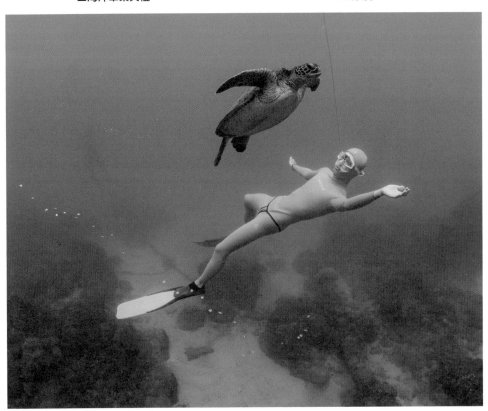

▲自由潛水。

1-3 這些年來，
大海教會我的三件事

「Diving changes your life.」潛水改變了你的生活！

相信每個潛水員都會非常認同這句話，以為只是上了一個三天的潛水員課程，結果可能改變了往後很多想法和決定。

開始會稱自己為「潛水員」（Diver），覺得自己與眾不同，朋友圈開始改變，認識來自世界各地的好朋友，因為潛水而去曾經聽都沒聽過的地方，看不曾看過的事物。

潛水就是這麼的神奇，就像我。

我 16 歲的時候跟著我爸在不同的海域潛水，做的是工程潛水。我面對的不是美麗的珊瑚礁，更看不見種類多樣的海中生物，一整天看到的只有碼頭以及我手上的鐵鎚，極差的能見度讓我一度認為，潛水原來就是這個樣子啊！

還好很幸運的，我遇見了休閒潛水。我永遠記得第一次在恆春潛水所帶來的震撼，顏色多樣的珊瑚礁，能見度非常的清澈，以及像明信片上的圖案般，讓我非常震撼的魚群。請原諒我這麼誇張，因為這是我第一次在能見度超過 5 米的地方潛水！

那一次的潛水，在我心中種下一個種子。我告訴自己，或許有一天我可以到恆春生活，當個潛水教練過上我的一生。想不到願望成真了，我也因為當上潛水教練，而認識我的太太。

所以，會潛水是不是很棒啊！

除了是一份正當又健康的工作，還因為這樣娶了一個這麼棒的老婆。她說她永遠記得我們第一次見面的情景。一走出高雄火車站，就看到一個皮膚黝黑、頂著中分金髮的小屁孩，開著一台紅色的三菱旅行車前來接人，她說在台北沒看過這款的。

潛水不只是讓我娶到老婆，也教會了我很多事情。

跟大家聊聊我覺得最重要的三件事情，也是實際潛水時最常用到的三個技巧

「專注呼吸、放慢速度、變換角度」。

專注呼吸

在陸地上不會刻意察覺呼吸如何變化，但在水裡每一口呼吸都是這麼的深刻，這麼的有感。

學習控制吸氣及吐氣，這不只會影響水中的浮力（吸氣，肺部會變大，浮力就會增加；反之，吐氣就會下降），更會影響在水中所待的時間。呼吸越急促，耗氣量就越大，導致體內二氧化碳含量過多，不只會越快結束這次的潛水旅程，也有可能讓身體產生頭痛等不適感，所以「專注呼吸」對於學習潛水是非常重要的。

這也影響了我在陸地上做決策的時刻。

一旦開始覺得煩躁，我會試著專注在自己的呼吸上，讓思緒聚焦。在水裡通常沒辦法一心多用，這時練習專注就非常的重要了。我自己

在岸上也很常使用在水裡呼吸的方法，盡量做深而慢的呼吸。如果你感覺到煩躁，也可以試試看，我相信會有幫助的。

放慢速度

「ゆっくり」是我在澳洲最常用的日語，在帶日本客人體驗潛水的時候最常跟他們說「慢慢來」。就像我朋友仙女老師的名言「慢慢來，我等你」。

現代人生活節奏非常快，有機會來到海邊，可以放慢節奏。在水裡更是如此，放慢呼吸、放慢動作、放慢心，去享受海所帶來的一切。

▲專注呼吸。

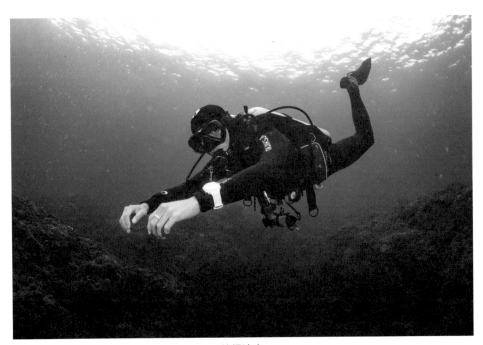

▲放慢速度。

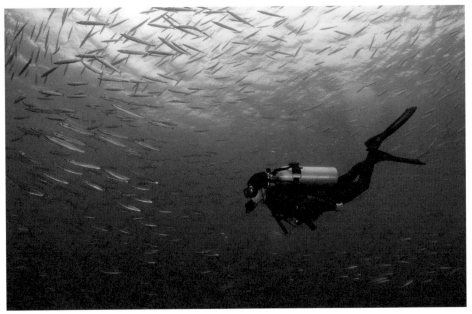

▲變換角度。

金城武在廣告中說「世界越快，心則慢」。

「慢」這樣的生活方式非常難得，我卻很喜歡這樣的步調。在恆春、在海邊，我們可能一整天只做一兩件事情，去浪費時間，去體驗生活，我覺得這樣很棒。

「放慢速度」是城市人來到海邊要學習的第一個課題，所以看到我們這些住在海邊的人動作很緩慢時，千萬不要覺得奇怪，因為我們是為了潛水在做準備啊！

變換角度

大家知道魚怎麼游泳嗎？

是水平的游動還是直立的游動？應該只有海馬跟剃刀魚才是直立的游動的吧？

可是大部分剛開始在學潛水的人，都是像海馬一樣直立游泳的，還沒辦法像魚一樣水平游動。這樣蛙鞋踢動的效率就會很差，導致常常原地不動無法前進，更糟的可能還會踢動往上回到水面。所以改變身體的角度，讓自己用不同的方式在水裡面前進就變得非常重要。

潛水讓我學到，有時候到新的環境，必須變換角度從不同的方向思考，拋棄自己用了很久的方式，反而看得更清楚，前進的越快。

潛水教會了我「專注」、「放慢」、「轉換」。

我也試著將這些學到的東西帶回陸地上的生活，這像是一個超連結，帶我去我想像不到的地方。當我在生活中遇到瓶頸、撞牆期時，這三個步驟可以讓我好好重新整頓步伐，潛水員，你也可以試試看。

1-4 藍色經濟正在崛起，海底旅行正在等你

潛水員常說：「戴上面鏡，讓我看見全新的世界。」

海洋對很多人來說是完全陌生且神秘的地方，潛水的人才有機會親眼看看這一切。

我一直期待台灣能站上世界的舞台，在 2019 年我們策畫了「環台潛旅」，邀請世界級的潛水作者 Simon 來台灣，希望透過他讓世界看見台灣的海洋。在環台潛旅的途中，我一直問自己，我們能提供什麼給這位知名潛水作者。

我問了他：「你覺得台灣的潛水環境好嗎？」

Simon 給了我一個出乎意料的答案，他說：「台灣的劣勢是沒有人知道台灣，台灣的優點也是沒有人來過台灣。潛水員都喜歡去一些未曾去過的地方，台灣就是一個如此獨特的存在。」講到這裡，我們一直在想，或許台灣有機會能夠成為亞洲的新興潛點。

有人會問：「什麼是潛水旅遊？包含了哪些項目？」

我覺得潛水旅遊分為「體驗、取證、度假、船宿」。

無論是因為旅遊而增加的單次潛水，還是因為多次潛水而專門規畫的一場旅行，都讓「潛水」成為海島旅行不可或缺的重要元素。

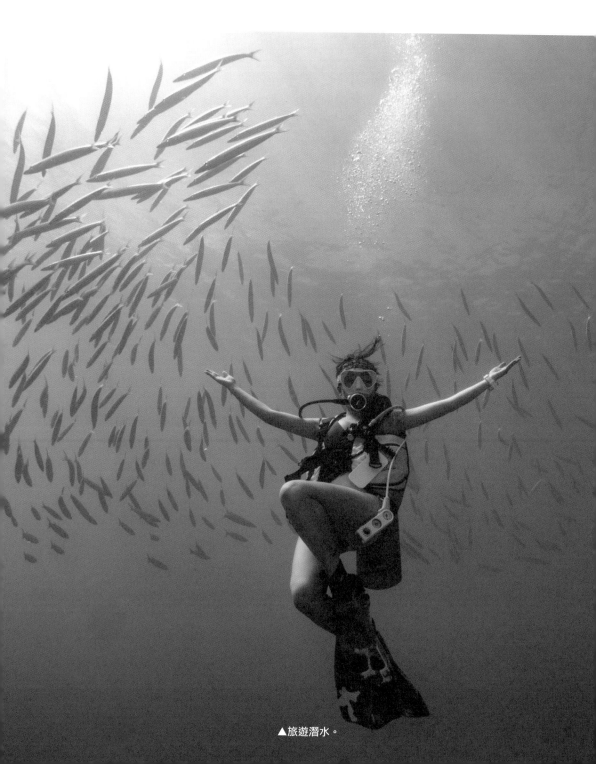

▲旅遊潛水。

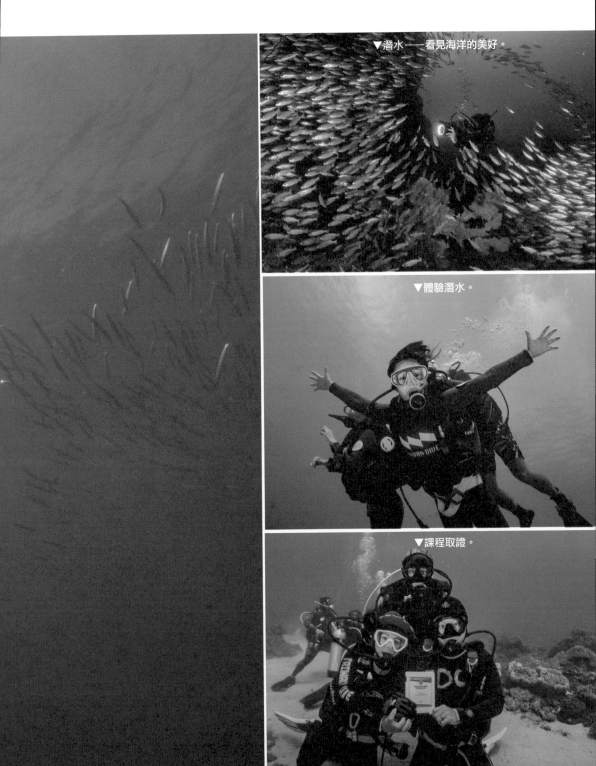

▼潛水──看見海洋的美好。

▼體驗潛水。

▼課程取證。

體驗——為人生預約一場偉大的冒險

只需要花費半天的時間與 2500 元台幣，認識基本技巧，就能初步了解潛水，並且留下很棒的海洋回憶。

最有名的地方例如：大堡礁、沖繩、菲律賓長灘島、關島。

取證——進行一場改變心靈的對話

需花費三天的時間與 13000 元台幣，學習潛水基本技巧和知識，並在教練的帶領下和潛伴獨立完成潛水。

最有名的地方例如：泰國龜島、馬來西亞仙本那、菲律賓銘多洛。

度假——體會時間暫時消失的美好

安排 5 至 6 天的假期，以及 30000 至 50000 元台幣，住在潛水度假村，潛水度假跟一般度假最大差異是每天行程就是吃睡潛、吃睡潛，基本上不會趕行程，是一個無限放空的旅遊。

最有名的地方例如：帛琉、馬來西亞西巴丹、印尼土蘭奔。

船宿——潛入最原始的藍色星球

住在船上旅遊的好處就是不用每天拉船到潛點，可以省下非常多交通時間，而且可以看到最原始的海洋狀態，缺點是時間比較長，約莫 8 至 10 天，費用也相對較高，大約 10 萬元台幣。

最有名的地方例如：馬爾地夫、四王群島、泰國斯米蘭。

潛水讓海島度假有了新的樣子，人們期盼能看到海洋真實的樣子。海底旅行的需求越來越高，越來越多人出國就是為了潛水，享受著在海裡面的感覺。無論是有潛過水的，沒潛過水的，都會因為參與了潛水而讓這趟旅行加分不少。

「藍色經濟」正在崛起，下次到任何海島地方度假，趕快找間潛水店說出：「幫我安排一次潛水。」

相信我，有了潛水，一定會是一趟留下深刻回憶的海洋旅行。

1-5 別輕易來到恆春，
因為恆春的土地會黏人

　　小時候只要想到海，第一個念頭就是「恆春」。恆春給人的印象是空氣中充滿了鹹鹹的味道以及不同於城市的南國氣息。後來我才知道，原來這就是國境之南給人的第一個感受。

　　來到恆春這麼久，成為別人口中的「墾漂」，也懂了「恆春的土地會黏人」這句話。待越久越離不開，這裡所有的一切都這麼適合生

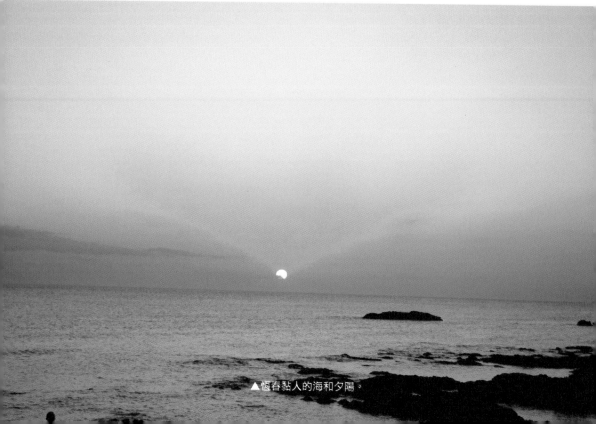

▲恆春黏人的海和夕陽。

活的節奏，不論是自然、美食、人文以及故事，都是我熱愛的所在。

　　恆春的海更讓我擁有非常多樣的潛水體驗，不管你是會潛水、不會潛水，還是很想要潛水的人，恆春的海都能夠滿足你。

　　不會潛水的可以嘗試體驗潛水或浮潛。在萬里桐、後壁湖、出水口這幾個入門的潛點都非常適合初學者進行潛水活動。

　　會潛水的可以到西海岸，例如合界、頂白沙、山海。這些潛點擁有地形變化以及生物多樣性，能讓潛友感覺恆春潛點的豐富性。

　　想要更多變化的可以嘗試船潛，去更多更遠的地方。例如獨立礁、大咾咕、雙峰藍洞。看滿佈海扇海鞭的峭壁斷層，還有像花園的軟珊瑚聚落，你會驚訝原來恆春半島的潛水環境這麼豐富。

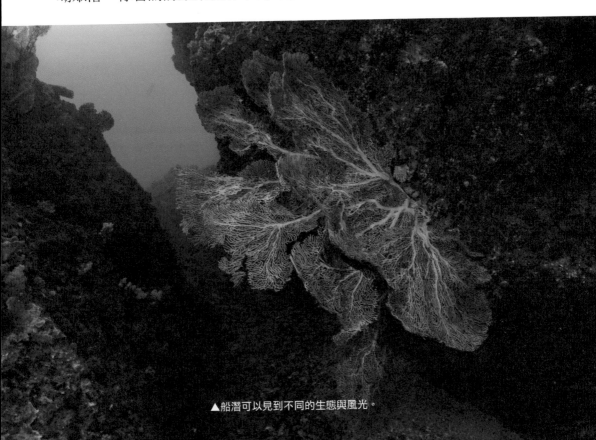

▲船潛可以見到不同的生態與風光。

　　不同時間來到恆春，總能夠看到不同的景象，就像不同時間的海也帶來不同的感受。不只是「恆春的土地會黏人」，我深刻覺得「瑯嶠的海洋會勾人」，所以我來到這裡，就再也離不開這片海了。

1-6 讓潛水成為
今年的冒險選項之一

　　一踏上「大貓號」，就感覺到熱鬧的氣氛。放下蛙鞋和面鏡，我開始詢問船上的旅客要不要參加體驗潛水。

　　船緩緩駛離碼頭，聚集要參加體驗潛水的遊客，我面對著他們，左邊是一整套的潛水裝備，右邊是體驗潛水專用的簡報板。

　　一開場當然要來個熱情的招呼：

　　「大家好，我是你們今天的教練琦恩。相信今天大家來到大堡礁一定都非常的興奮，也希望藉由體驗潛水，讓你們看到大堡礁海底最美麗的那一面，所以接下來我講的你們都要注意聽喔！」我老婆總說我的簡報很像在教幼幼班。

　　聽完簡報，也接近離凱恩斯（Cairns）外一個小時船程的綠島（Green Island）。遊客們開始依照不同的時段到島上的潛水櫃檯報到，領潛水裝備，然後移動到水深 1 米 2 的泳池先做平靜水域的訓練。確認每一個人的狀況後，請他們揹著裝備到不遠處的沙灘，搭潛水船到外海進行體驗潛水。

　　上船後每個人會先坐在固定的位子，這時候每個人的臉上會開始有著不同的表情。有的興奮、有的緊張，其中，緊張的人佔多數。

　　很快的船就到達定位，船長從船邊放下固定的下潛繩。我走到我

的學員前面跟他說：「換你囉，準備好了嗎？」

通常學員會說：「可以再等一下嘛？」或者「教練你等下要抓好我喔！」

跳入水裡，滿滿的魚群從面前經過，一半人高的大硨磲貝和跟大腿一樣粗的海參遍佈沙地，我開始帶著學生在不同的景點找尋攝影師，留下屬於他的海洋回憶。

體驗潛水就是如此令人期待，能夠用非常簡單的方式看到海裡面不同的樣子，提供非潛水員一個謹慎、愉快、有教練密切督導的環

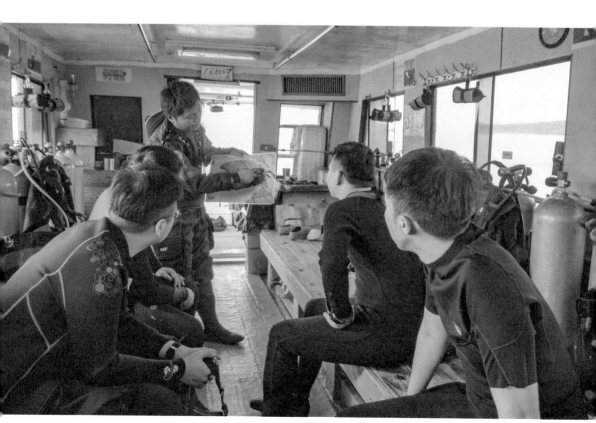

▲潛水簡報。

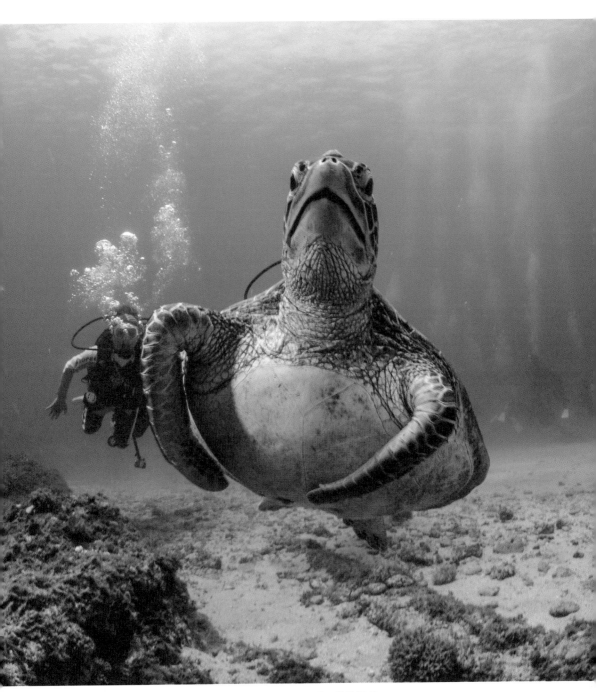

▲你有看到那隻海龜從我面前游過嗎？

境，讓參加者感受潛水的樂趣，同時親眼看看海平面下的世界。

那體驗潛水到底是一個什麼樣的活動？

我把它分成三個部分：「看到、學到、得到」。

看到──行前注意事項

體驗潛水行前有哪些要特別注意的？

活動開始前先填寫健康聲明書，確認有無會影響潛水的相關疾病史。

● **教練**：有合格證號和更新資格的教練（可以上網查詢是不是合格教練）

● **人數比例**：最多一帶四

● **深度**：開放水域不能超過水深 12 米

● **年齡**：10 歲以上

● **裝備**：面鏡、蛙鞋、氣瓶、浮力控制裝置、調節器和壓力表。（其中從「蛙鞋」可以檢查是不是來到一個受標準管控的潛水店家，有些店家並不提供蛙鞋給體驗潛水的客人。）

在活動正式開始前，以上幾個細節可以檢視參加的是不是合乎標準的潛水店家。

體驗潛水基本的行情價是 2500 到 3000 元台幣，整個活動的時間大概兩個半小時，在水裡的時間大概 30 到 40 分鐘。

學到——過程中必須教導的知識和動作

下水前會先進行 10 到 15 分鐘的「體驗潛水簡報」，說明以下幾項知識：

- 呼吸以及耳壓平衡的方法
- 裝備的介紹以及用法
- 潛水相關手勢
- 水底障礙排除
- 尊重水中生物

體驗潛水簡報

接下來會到平靜水域，可能是泳池或水深及腰相對安全的環境，讓客人練習以及習慣以下動作：

- 水底呼吸方法
- 清除調節器積水以及尋回
- 清除面鏡積水
- 平衡壓力
- 在水面上將 BCD 充氣和洩氣

參加者習慣後，才會帶至開放水域——但不能超過水深 12 米喔！而且無論在水面或水中教練都不可以離開學員。

◀體驗潛水。

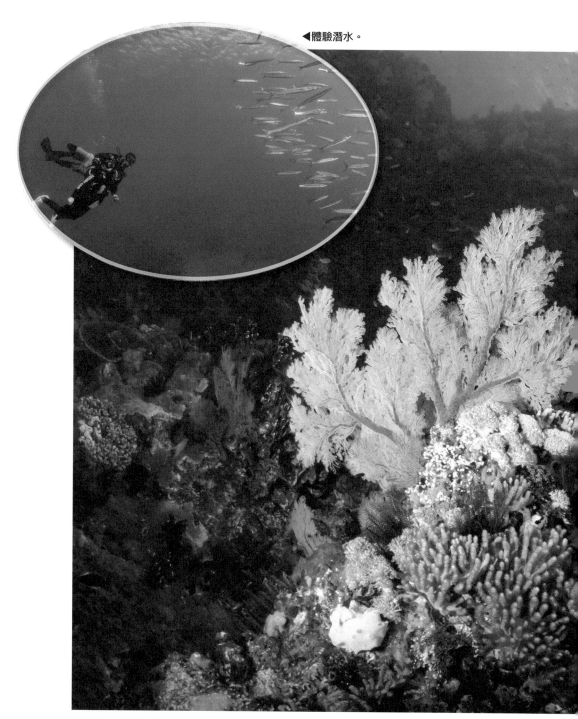

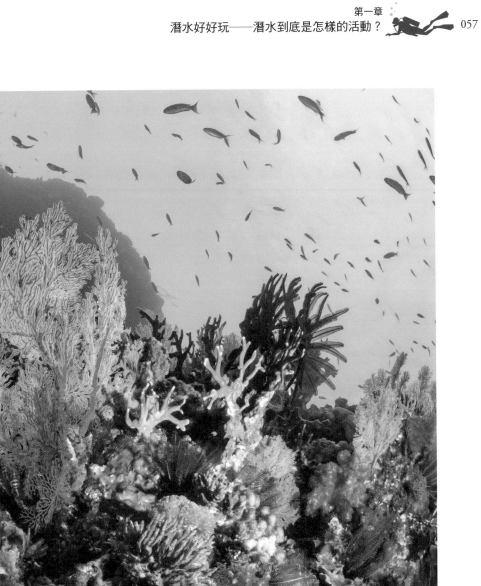

▲這一切的一切，都值得讓你縱身一躍到海裡。

得到──活動結束後學員的回饋和收穫

潛完水後，會聽到整船都在討論剛剛看到的新事物。

「我剛剛看到好大的魚。」

「你有看到那隻海龜從我面前游過嗎？」

「潛水好像在外太空飛行的感覺喔！」

這樣的聲音此起彼落，直到回到陸地，才慢慢停止。

潛水就是這樣奇妙，讓一個人回到海裡，體驗出生前在媽媽肚子裡的感覺。

我們得到了：

「出生後未曾體驗過的感覺。」

「原來每一口呼吸都是這麼有感。」

「看到了100％的世界！」

也取得了進入海洋的門票，很多店家有提供體驗潛水費用扣掉後續課程的方案，可以更方便進行完整的開放水域潛水員課程。

台灣人都應該要親眼看看我們的海。

我一直在想，台灣人都說必做的三件事情：環島、泳渡日月潭、登玉山，為何沒有潛水這個項目？每一個台灣人都應該要去潛水才對啊！我們擁有這麼棒的海洋，卻沒有機會親眼去看看，真的非常可惜。

潛水真的沒有想像中困難，最困難的是決定好時間到恆春、小琉

球或綠島。到處都有非常好的教練，帶你看見台灣海洋的美麗。

　　我保證，只要下到水裡面，你一定會感謝我鼓勵你去嘗試這一個活動，因為這一切的一切，都值得你縱身一躍到海裡，跟我一起展開這場冒險。

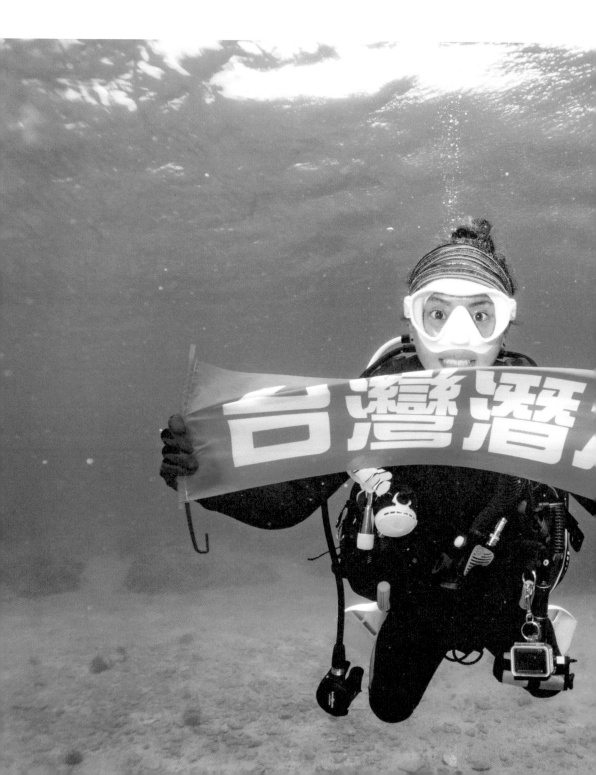

第二章

進入潛水的世界
——基本知識到第一張證照

2-1 我知道潛水真的很好玩，但別急著買裝備！

隨著蛙鞋的踢動，我們離水面越來越近，一出水面馬上將 BCD（類似救生衣的浮力控制裝置）建立正浮力漂浮在水面上。

透過面鏡看到小麗雀躍的眼神，我知道她愛上了潛水！

回到潛店後小麗問我：「教練，我想要成為合格的潛水員，大概需要幾天和需要買哪些裝備？」

這對潛水教練來說，是最真切的肯定。我內心非常雀躍，因為遇到了很好的客人。但我還是秉持著專業形象告訴她：「非常歡迎妳來上課，但裝備可以慢一點買，上完課後你會更清楚你想要的是什麼。不要急著買，反而買到不適合的潛水裝備。」

這算是一種迷思吧！

很多人會以為學潛水要先花很多錢買整套裝備，其實並不用。

因為基礎的潛水課程中，通常都包含全套裝備使用，學員只要自備泳衣或泳褲，就可以完成整個課程。

實際上的案例，有些人上完課後並不喜歡水肺潛水，或是沒有時間去潛水——我必須承認並不是所有上課的人都會成為終身的潛水員。會有很多原因限制潛水員繼續潛水，比如沒有同伴、生小孩、工作繁忙或者更熱衷其他活動。所以不要急，等真的愛上潛水再買都來

得及。

如果問我，要先買什麼？

　　我只會建議一定要先買「面鏡」，因為面鏡的舒適度對於整個潛水過程非常重要，它會讓你更適應水肺潛水。如果面鏡常常進水、鼻袋太大、不好做耳壓，感受會非常的差，所以擁有一個自己的面鏡對於潛水品質有相當大的幫助。

　　而且就算以後不參加水肺潛水，到任何一個海島，有面鏡加上呼吸管，就可以到處去浮潛了。

　　你或許會說：「那我用租用的就好了啊！」

　　請相信我，租借的品質真的很不一樣。畢竟這麼多人長期在使用，很難保證產品的狀況。而且每個人的臉型都不一樣，有近視、大小臉、鼻子好不好捏、裙邊是否服貼，都會導致面鏡有非常大的差異。

如果問我，怎麼選擇潛水裝備？

　　我會說：「合適、合身、合乎預算！」

合適

　　先問自己要從事的是怎麼樣的潛水活動？

　　是浮潛？水肺潛水？還是自由潛水？

不一樣的活動，會有不一樣的選擇。

比較常進行的是國外的潛水旅遊？還是國內的潛水旅遊？

想要當的是一般的潛水員？還是朝專業潛水教練邁進？

可以依據這些不同的考量，透過教練得到最適合自己的潛水裝備。

合身

強烈建議潛水裝備一定要親自試過，尤其是面鏡。如果不服貼，可能就沒有辦法發揮它的功能，也會讓潛水過程相當的不舒服，例如進水。

合乎預算

潛水裝備有非常多的品牌，非常多的款式，價差也非常大。

不一定要追求名牌，也能夠得到一個很棒的潛水裝備。現在台灣有很多自有品牌，品質都不錯，價錢也相對便宜，非常適合剛入門的潛水員。

潛水真的很好玩！

若想好好經營潛水這個興趣，選一套耐用的、品質有保障的裝備，可以在安全上加很多分，並幫助潛水員每一次潛水的時候更容易進入狀況。

但記得千萬不要急著買全套的裝備。給自己時間把完整的課程上完，上課期間會得到很多裝備的知識，透過課程，也可以嘗試更多不

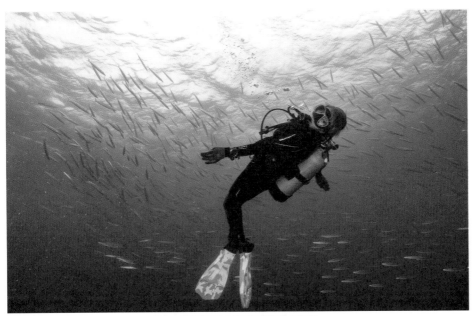

▲在上課和過程中慢慢體驗潛水裝備。

▲在享受潛水的過程中,一步步了解每個人不同的裝備需求吧。

一樣的潛水裝備。

真的愛上潛水的那刻，相信買裝備會變成一件非常開心且更了解自我能力的事。所以慢慢享受這一切，不要一開始就把這個樂趣全部抹滅了。

2-2 有備無患，做最好的準備，想最糟的可能

你覺得船潛應該要帶哪些東西？

好難得的一天喔！我竟然要上船去帶旅遊，一到船上後，不認識我的教練紛紛問：「老闆也會潛水喔？」

我笑了一下心裡想：「我在潛水的時候，你還在玩沙堆城堡咧！」

在檢查裝備的時候，發現有些潛伴沒有帶到浮力袋跟手電筒。我回頭指了一下我的裝備，請他們看一下我的裝備上面一定會帶什麼？

「充氣式信號棒、線軸、寫字板、手電筒、搖鈴、割線刀」，還有戴在手上的電腦錶。對我來說潛水裝備不只是「面鏡、蛙鞋、呼吸管、BCD、調節器」，小配件也非常重要，遇到狀況的時候會幫很多忙。

船潛一定要比岸潛考慮更多的狀況：深度可能比較深、出水後可能找不到船家、可能遇見流水被漂流、可能需要更多燈光、可能跟潛伴失散、也可能遇見漁網被纏繞。

所以我強烈建議潛水一定要帶上以下這些配件，尤其是船潛的時候。

我分為三個部分「看、聽、注意」，在潛水的過程中，隨時要眼看四面，耳聽八方，注意所有小細節。

看——視覺信號裝置

船潛不管是定點潛水還是放流式的潛水，都有可能跟船家失去聯絡。天氣永遠是不可預測的，有時突然狂風暴雨，這時潛水員在海面上看起來就像一個隨時被浪蓋過去的小黑點，很難被發現。充氣式信號棒、手電筒、反射鏡這時就非常重要，會大幅度提升被看見的機會。

充氣式信號棒（Surface Marker Buoyancy，簡稱 SMB）

通常是橘色長條形、塑膠或布面的棒子，可在水面充氣，直立高

▲浮力袋＋線軸。

度高約一米，容易被看見。不使用時可捲起來固定，放在口袋或外掛
於不影響的地方。

　　因為漂流意外越來越多，潛水課程也強制把 SMB 當作教學內容，
讓每個潛水員都能熟練使用。越來越多潛水店也要求每一個潛水員都
必須攜帶充氣式信號棒，降低漂流所帶來的風險。

反射鏡

　　一面耐撞的鏡子，可以方便收在 BCD 口袋，可以反射陽光來吸
引船隻或飛機的注意。

▲寫字板。

手電筒

在水下有時因為水流的關係，能見度會突然變差，或想看些躲在洞裡的生物，這時手電筒就非常重要。它可以加強在水裡的可見度，或者引起其他潛水員注意，用途非常多樣。

還有另一個更重要的：如果不小心失散，打了浮力袋還是沒被船家看到，就只能默默祈禱被看見，並等待夜晚的到來。天變黑後，只要拿出手電筒往天上一照，很容易就能被人看見。

建議每個人身上，不管白天或晚上都應該帶 2 支燈。一支在潛水時用，另一支留著以備不時之需，如果不小心被漂流，在晚上時開啟，就會增加被發現的可能性，所以手電筒一定要買 2 支啊！

聽——聲號裝置

可以同時使用兩種方法，藉由聲號引起注意，再透過視覺信號顯示自己的位置。

搖鈴

一個封閉的金屬容器，裡面有放鐵珠，搖動時會發出聲響。基本上教練或潛導都會攜帶，看到特殊生物或需要吸引注意時會使用。所以潛水時要聽聽四周的聲音喔！一但聽到了，代表有可能是潛導看到大生物（鯨鯊、鬼蝠魟）。

哨子

最常見的聲號裝置，通常是固定在浮力調整裝置的充氣閥上，可以快速拿到，又不會影響行動。

低壓喇叭

可以製造很大的聲音，來自氣瓶內的空氣。不過我覺得使用的效果沒有很好。

注意——障礙排除工具

刀具

有時候會不小心被纏住（機率非常小），就可以利用它來切割繩索、釣魚線或漁網，不過千萬不可以拿來傷害水中生物。

刀具有不同的形式，例如：

● **潛水刀**——有不銹鋼或鈦合金等不同材質及不同尺寸，大型的會綁在腳上，我個人覺得實用性不高，而且很容易遺失。可以選擇鎖在調節器的管線上，比較不會遺失，但首先要有自己的調節器。

● **剪刀**——適合切割魚線或漁網，不過要小心收藏。

● **Z字型潛水刀**——能快速切割，也能避免割傷自己的風險。

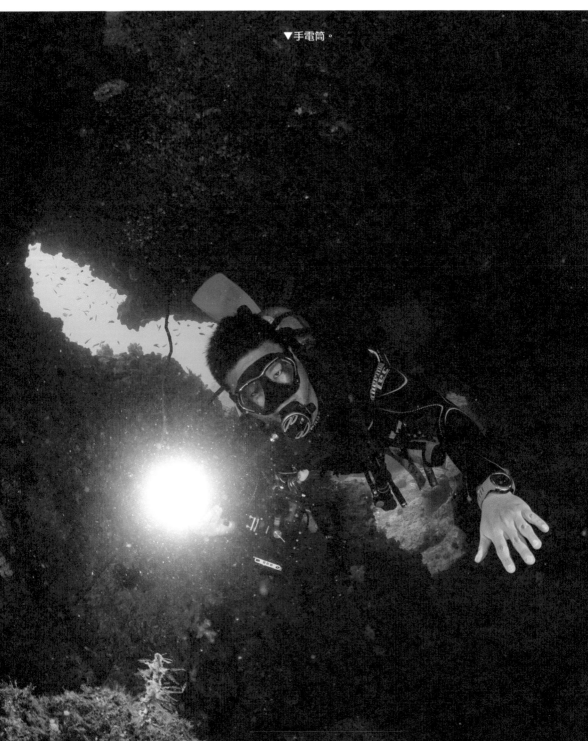

▼手電筒。

流勾

在流區潛水時，可以固定在礁石上方協助我們停留，舒服觀看流水所帶來的魚群秀，且能空出雙手可以拍照攝影。

線軸

可以連接充氣式信號棒，讓它在水面上浮起來，形成一個上升參考物。方便執行 5 米 3 分鐘安全停留，並且讓船上的人注意到潛水員位置。

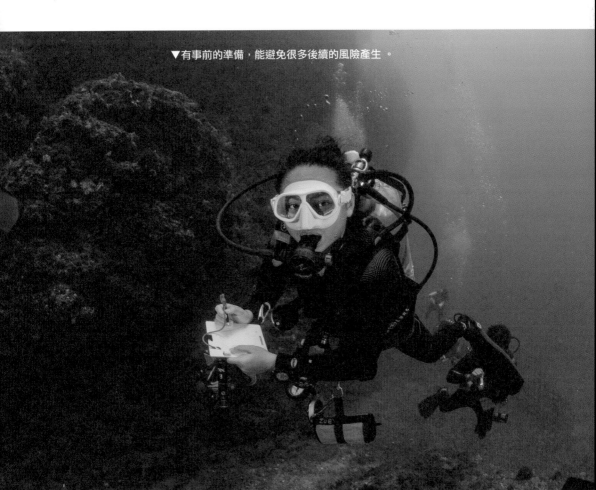

▼有事前的準備，能避免很多後續的風險產生。

寫字板

寫字板是一塊硬質塑膠，可以用一般鉛筆書寫，使用後用魔術海綿擦掉。有時候手勢沒辦法溝通，就可以直接用文字說明，或記錄潛水過程所看見的內容。

水肺潛水是一個裝備要求非常高的運動，必須預測可能會發生什麼樣的狀況，並且該準備哪些東西。

千萬不要有僥倖的心態，想：「我絕對不會遇到的啊！」

不怕一萬，只怕萬一，任何人都經不起一次的意外，反正 BCD 上很多扣環、很多口袋，不就是為了放些東西嗎？

有事前的準備，能避免很多後續的風險產生。

潛水前多看、多聽、多注意，就能讓每一次潛水都是最棒的潛水，而不是最後的潛水。

2-3 怕水的人就要遠離海嗎？ 藏在恐懼的另一面是什麼？

怎麼打開心裡恐懼的結？

2012 年，我從外面走進大廳，看到一個女生低頭坐著哭泣，就上前關心：「哈囉！怎麼了嗎？」她轉過來看著我，眼淚不停的流下來，我試著用溫和的口吻再問一次：「怎麼了嗎？」

她一邊擦著眼淚一邊說：「沒有啦、沒有啦……」

看著她哭，我實在有點不忍心，就坐在她旁邊稍微等了一下，再問第三次：「怎麼了嗎？」

她才緩緩跟我說：「教練，我覺得我不太適合潛水，我想要放棄。」

我聽到「我想要放棄」時心揪了一下，心想是哪一個環節出了問題嗎？是教練的教學發生問題嗎？怎麼會讓一個想學潛水的學生，因為教學的狀況讓她可能要放棄喜歡的大海？

我沒有追問發生了什麼事，只跟她說：「如果我們沒有把你教好，你可以選擇放棄我們，我也可以退費給你。但我真心希望你不要放棄潛水，你可以到世界各地，再找一間潛水店，再給潛水一次機會，再給自己一次機會，去嘗試、去挑戰看看。我相信這片大海會帶給你從未想過的感動。」

潛水本身就是需要練習的運動，加上很多人對於水、對於海，本

來就有恐懼深藏在心裡。作為潛水教練的我們，應該去體會學生遇到的問題，並用我們的方式教導他們，幫助他們克服。

沒有最好的教練，只有最適合的教練

遇到會怕水的學生，教練第一時間必須先靜下心想想：學生第一次潛水可能會遇到什麼樣的狀況？能夠用平常心去看待嗎？還是自己一直用教練的角度去要求學生？潛水訓練最終的目的是「讓每一個人都有機會用潛水這個媒介去看看美麗的大海。」如果教練的初衷是讓每個人都能成為「海人」，那我相信會找到最適合學生學習潛水的方式。

我簡單列出最常遇到的三個狀況——「怕不學」：恐懼怕水、不願克服、學習獨立。

簡單來說就是「怕學生不學」，只要學生願意嘗試，我們就願意陪他，依照他個人的進度去學習。潛水沒有想像中的困難，我相信他只是需要比別人多一點的時間，還有多一點的關心。

恐懼怕水——降低學生比率

很多人會問：「學潛水要不要會游泳？」

我都會說不用，但至少要不怕水。PADI 標準規定在結業前必須完成 200 米徒手游泳或 300 米輕裝浮潛，所以如果不會游泳，可以用輕裝代替。還有 10 分鐘漂浮，證明可以在深水區不依靠任何裝置漂

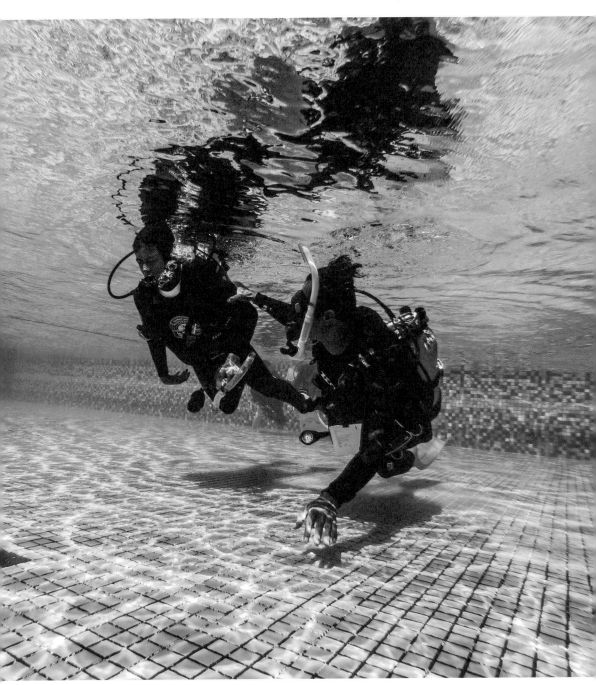

▲一對一慢慢教學。

浮 10 分鐘以上，完成這些動作，才能取得潛水證照。

遇到怕水的學生，我會放慢教學節奏，降低教練學生比率。如果可以，單獨把這個學生拉出來做一對一的教學。所以學生在選擇潛水中心的時候，請盡量選擇教學人數比例較低的潛水中心，當然這也會影響學費。

不願克服──彈性調整課程

如果學生還是沒辦法克服，我會考慮發「水肺潛水」（取證後的潛水深度限制在 12 米內，往後每次都必須由潛水長以上等級陪同），或改成體驗潛水。

不要忘記初衷只是為了「讓他去海裡看看」，不管用什麼方式。如果海裡的一切是他喜歡的，我相信學生就會想辦法克服。

學習獨立──增加潛水經驗

剛上完 OpenWater 的人，或許沒辦法馬上熟練所有水裡面的動作。

我建議新手潛水員密集的安排潛水旅遊，累積經驗，讓自己有能力應付離開教練後獨立潛水所產生的狀況。

選擇一間有定期潛水活動的潛水中心是非常重要的，上完課後找原本的教練潛水的好處是：他最了解學生的狀況，也知道要怎麼樣幫學生加強不足的部分，我稱之為「延伸教育」。等熟練了、習慣了，參加任何國內外的潛水旅遊都能更有自信。

　　學生選擇潛水店應該從三個方面去考量：教練人數比率、客製化課程設計、課程潛水經驗累積，對新手都是非常重要的指標。

放棄比堅持簡單很多

　　回到故事，我跟那位女生說：「我願意重新安排教練幫你上一次課，如果你願意給我們機會的話。」她重新上了一次課，也順利的取得證照。

　　後來，我收到了她從帛琉寄來的明信片，謝謝我的鼓勵，讓她沒有放棄潛水。直到現在，她依然在潛水，也去了很多以前沒去過的地方，這就是潛水的魔力。

　　「放棄比堅持簡單很多！」

　　遇到難教的學生，反而是一種挑戰，如果他學會了，這才是真正的改變。

　　請他放棄不難，只要說：「你不適合潛水」，就可以終止這場學習。但如果願意陪著學生繼續走下去，我相信師生之間不只存在著教練跟學生的關係，也可能成為一輩子的朋友。

　　我一直喜歡這句話：「上帝把生命中最好的事物，放在大家恐懼的另一面，而我們內心最深層的恐懼背後，往往有著人生最美好最棒的事物！」

▲學生也可以成為一輩子的朋友。

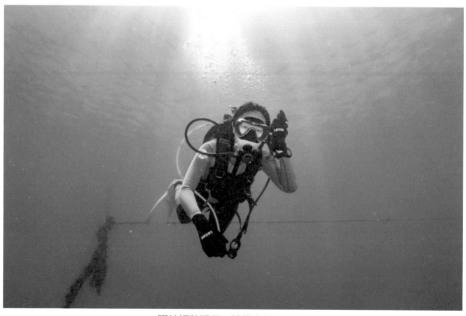

▲彈性調整課程，讓學生慢慢適應。

2-4 選擇潛水店的注意點①
——付錢會得到什麼？

潛水季總會接到很多詢問潛水的電話。

最常被問：「你好，請問這邊有在教潛水嗎？」

我笑笑回覆：「有啊，想了解些什麼呢？」

客人繼續問：「想請問你們課程費用多少錢？」

我繼續笑笑回覆：「我們初級潛水需要三天的時間，費用是台幣13000元。」

客人語氣驕傲繼續問：「可以算便宜一點嗎？我們人很多喔！我們有兩個人喔！」（我可以明顯感受到他語氣中極高的驕傲感。）

我收起臉上的笑容，態度堅定語氣和緩：「不好意思，我們價錢就是這樣，不過如果兩人同行的話，我們可以折抵台幣500元。」

客人有點不屑：「別間店都比較便宜耶！你們難道不可以用那個價錢給我們嗎？」

我心裡想：「那你為什麼不去找他？」但是仍然態度堅定語氣和緩的回覆：「其實你可以多比較啦，有任何問題都可以再詢問我們喔！」

這樣的問題一個夏天可能會接上百通，我本身也是消費者，當然知道消費者對「價錢」是最關注的。

　　不過學潛水除了價格之外，我更希望消費者能夠去比較每間店的差異性。

　　我相信沒有最好的潛水店，但一定可以找到最適合自己的潛水教育中心。

　　除了費用，更應該注意這三個面向：「潛、生、態」，用來檢視所繳的每一塊錢是否值得。

潛——潛水本身

　　在潛水的本質上面有這 3 件事情必須要注意：

潛水系統

　　店家採用的潛水教育證照是哪一間？

　　這部分費用相差很大（約台幣 1000 至 1500 元），目前市占率最高的是 PADI，其他系統有 SSI、SDI、CMAS……。不同系統教法跟規則不太一樣，不過最終目的都是學會潛水。有點像是語文檢定（雅思、托福、多益），最終目的也都是檢測英文能力。

　　每個系統都有優缺點，所以還是依使用狀況做選擇，還要考量證照費用有沒有包含在學費裡面？考取證照有沒有制式的教學標準？

　　正常來說，考取證照系統會規定每一個學生要完成一次平靜水域（泳池或平靜的水域）和四次開放水域（真實海洋）的課程。最少會用到五次氣瓶，以及完成規定的教學動作。

教練比率

　　一個教練帶幾個學生？這是最重要的，也是該詢問的第一個問題。

　　PADI 教學標準規定一個教練最多可以帶 8 個學生，前提是他們的平靜水域訓練非常良好，而且當天海洋狀況也非常平靜。

　　一個教練帶領 8 個學生是非常困難的，所以每間店會依照店的特性而做修正。像我們公司是一個教練帶 2 個學生，如果有超過我們會選擇不接這位客人。假設一個教練帶 4 個學生，只要有人學習進度落後，其他 3 位就必須停下等他。當然，一對一是最好的狀態，不過費用上就會更貴一些。

　　另外一個要注意的是上課期間教練會不會調整跟更動。最好由同一個教練教學 3 天，過程中除非特殊狀況，否則我們不建議更換。

　　因為學生的學習狀況教練最清楚，如果換其他教練，彼此需要重新適應，這樣教學的效率其實會打很大的折扣。

潛水裝備

　　學潛水的第一堂課是認識裝備，要先了解裝備包含哪些（輕裝：面鏡、呼吸管、蛙鞋、防寒衣、套鞋／重裝：調節器、 BCD、氣瓶、配重）。另外，有沒有提供電腦錶和浮力袋？ PADI 新版教學包含了潛水電腦錶使用和浮力袋使用，這兩項可以讓你評估店家是否為新版教學。

　　裝備使用包含幾天？（正常是 3 天）超過天數（例如補課）要如何計價？一般來說，全套裝備一天租借行情為台幣 1000 元。

生──旅遊生活

　　我常常說潛水不只是潛水，其實也是來體驗另外一種生活，一種度假的方式，所以學員也會很重視旅遊元素。

▼教練比越低，學生就能受到越多的照顧。

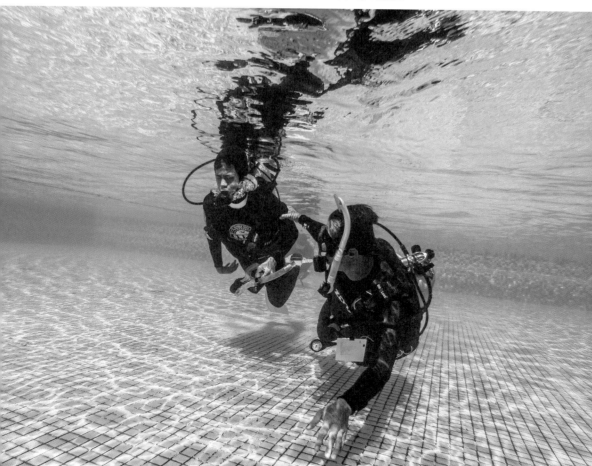

餐點

　　每個人的旅遊方式都不一樣，像我就很重視美食。一個好的餐點就能夠讓我開心很久，為這趟旅遊加很多分。

　　所以可以問問店家有沒有含餐點？我們公司會提供訓練期間的中餐，如果有住宿

▲食也是旅行的部分，潛完水來份下午茶，質感更提升。

▼找到適合自己的潛店和教練，也許你們會成為很好的朋友。

也會提供早餐，度假村有販賣下午茶。晚餐教練會帶你去當地品嚐不同的美食，費用則是自付。

住宿

雖然來學潛水大部分的時間都在海邊或海底，不過擁有一個好的住宿品質，對於學習也是很重要的。

大部分海邊的潛水店都有提供住宿，有含衛浴的套房，或衛浴共用的雅房和背包房。有些潛店會包含住宿費用，這些都可以先詢問清楚。

交通、保險

交通分為兩個部分：

- 怎麼從居住地到達潛水店？（例如住在台北怎麼樣到達墾丁？）
- 到潛水店後訓練期間的交通怎麼安排？（例如下課後的晚餐時間怎麼去用餐？）

保險除了一般的旅遊險外，有沒有潛水的專用保險？畢竟潛水算是一個有風險的活動。

態──潛店型態

潛水是一個「人」味很重的活動，我建議上課前多跟教練聊聊，了解一下潛水店的經營方式，一定可以找到最想要的教育方式。

個人兼職教練 vs 潛店長期經營

學潛水不一定要找很大間的潛水店。

個人教練的優勢是：他可以給學生很多時間練習，課程彈性，上課也比較客製化。不過相對於公司，後勤資源並沒有那麼豐富，也不是全年營業，很多東西都必須跟教練溝通，互相配合。

所以如果時間沒那麼多，找後勤和制度比較完善的大型潛店就會比較合適。

都市店 vs 海邊店

都市型的潛水店通常利用 3 至 4 天的晚上教泳池課和教室課，再利用週末去上海洋實習。優勢是旅遊和潛水裝備比較豐富，平常也可以去潛店聊聊天串串門子，教練之間的關係會比較熱絡。

海邊店這些年越開越多，通常是 3 到 4 天的全天課程。優勢是有度假的感覺，潛水的方便性比較高。

風格屬性

最後這個因素是我覺得最重要的。每間店每個教練的教學風格都不同，給予的內容也不一樣。有的教練專長是自由潛水，有的是技術潛水、側掛潛水，可以從中學到的技巧也不太一樣。有的很會拍照、做影片，這些都是比價比不出來的。

花點時間跟想要找的潛水店聊聊天，在談話過程中知道這個教練

適不適合自己。畢竟人對了，什麼都對了；人不對，什麼都怪怪的。

　　潛水是一個會令人改變的活動，所以在開始學潛水之前，花點時間看看網路上的資料，有任何疑問在出發前問清楚，就可以避免造成誤會。

　　好好比較一下「潛、生、態」這三個面向，一定可以找到最適合自己的潛水教育中心。他們會帶領你們看見美麗的大海，並瘋狂愛上這片海洋。

▲綠島潛水美景。

2-5 選擇潛水店的注意點② ——花錢要支持什麼樣的 理想？

　　這幾年潛水產業越來越發達，在世界各地很多海島旅遊，都以潛水為主力。例如日本、印尼、泰國、菲律賓，一下飛機就會看到很多潛水相關的廣告，能夠明顯感受到這個產業有很大的潛力，各國官方都全力支持潛水產業的發展。

　　潛水不只是一個高單價的活動，更是能夠永續發展的產業。聽人說過：「所有產業都在外移，但是我們的山、我們的海，是移不走的。」永續觀光是台灣值得努力的新道路，而「海洋」是很重要的部分。

　　2009 年，我去澳洲打工度假。有一次我看到一個不太熟悉的面孔，穿著公司制服。我想，今天的體驗教練名單上面，怎麼沒有看到這個人的名字呢？

　　後來在水下遇到他，他手上並沒有拎著客人，反而拿著一個表格跟一個夾子。因為帶著客人，當下沒有想太多。

　　「他在做什麼？」上岸之後我問同事：「他的工作內容是什麼？」

　　他的工作原來是監測珊瑚的健康狀態和魚群分布狀況，看到不適合在這裡的生物必須移除。在澳洲，潛水公司不只要付錢給帶客人的員工，更要付錢給員工去維護海洋。因為我們跟環境是息息相關的，

這片海好，我們生意就好；這片海不好，我們也好不到哪裡去。

你知道你的花費是在支持什麼嗎？

客人付錢得到他想要的潛水教育。更重要的是，他知不知道他花的錢是在支持什麼樣的事情？潛水店不應該只教潛水，而是要讓客人知道：我們想藉由潛水，讓更多人愛上海洋。

所以我從三個層面「人、地、海」跟大家分享，從一個人過好，到一群人共好，再到整片海美好。

人——工作收入

有句話說：「先顧肚子，再顧佛祖。」（台語）

先求每個人都溫飽，才有機會談理想跟保育。老實說，潛水並不是相當高薪的產業，大部分的從業人員都是因為喜歡海，而留在這裡。我不覺得只靠熱情可以撐多久，所以開公司以來，我都盡量在調整，並且給予穩定的薪資。

台灣的潛水產業通常是一間店只有一個從業人員，老闆就是教練，不太能給予多的工作機會給其他人。夏天忙碌時找自由教練協助，很難培養正職年薪的員工。

這跟台灣潛水淡旺季有很大的關係。墾丁、小琉球旺季較長，有8個月的時間；蘭嶼大約只剩下不到6個月，較難培養員工，因為沒辦法用半年的收入負擔12個月的薪水。淡季那6個月，只能請他們暫時離開。

　　為什麼潛水活動這麼的昂貴？其實跟國外相比，台灣並沒有特別貴，而且我們通常是做半年休半年，在七、八月可能一個禮拜就有一個颱風。別看我們假日好像很忙，其實平日都在打蚊子，可能一個客人都沒有，潛店還是要負擔一樣的成本。

　　所以如果有店家願意聘正職的員工，對於潛水產業會有很大的幫助。教練們有穩定的收入，就會更用心教導學生，去想怎麼樣才會對這片海洋更好，因為不用去擔心收入的問題。

地——台灣產業

　　新聞常報導「去墾丁不如去沖繩」。對於台灣的觀光旅遊，媒體一直採取負面的報導，好像國外的月亮比較圓。

　　並不是說一定要來墾丁或綠島，每個地方都有它的特色。

　　但是，我覺得如果要學潛水，在東北角或墾丁，都會比國外好。畢竟語言相通，而且有任何問題，都可以快速找教練詢問。好好的學完潛水，再到世界各地去旅遊，也都不遲。

　　潛水特別的地方是，我們都希望到不同的地方旅遊，所以沒有哪一個地方比較好或比較差，都可以去嘗試看看。沒有去過綠島就去看看，沒有去過蘭嶼就去潛潛。

　　支持台灣的潛水產業，也是支持台灣的觀光產業。因為去潛水，不只是潛水業有收入，小吃、交通、民宿都會受益，也是在支持台灣本土的消費。

　　台灣各個地方都有一些很棒的店，例如小琉球的「琉潛」，是一間對於減塑很看重的潛水店；澎湖的「島澳77」，對南方四島的推廣跟保育，也非常的盡心盡力；綠島的「飛魚潛水」，對於海洋的事物，總是默默付出；蘭嶼的「藍海屋」，少數當地人開的潛店，對於輔導就業也做了很大的努力。

　　支持當地的潛水店，也是支持這些默默付出的海洋守護者。

海——海洋環境

　　我不知道大家有沒有聽過愛海的三個步驟？「親海、知海、愛海」。

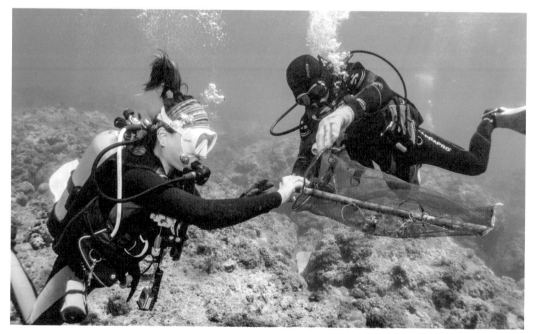

▲潛水公司不只要付錢給帶客人的員工，更要付錢給員工去維護海洋。

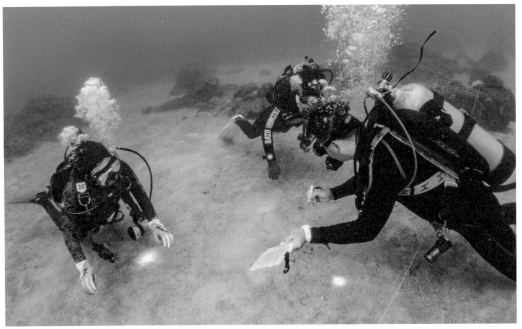

▲教練們有穩定的收入，就會更用心教導學生。

▲支持重視海洋的潛水店，就是在保護海洋。

　　首先，把你帶到海邊，教導海洋知識，或許你就會因此愛上海洋。「人在海裡，海在心裡」，潛水店的工作就是把人帶到海洋，不過最重要是把海放在心裡。讓更多人願意用「海」的角度去看待事物。

　　「海」並不會說話，她所遭遇的問題也不會開口跟我們說。如果你願意跟我們跳下海裡，靜下心，注意呼吸，慢慢會發現世界安靜下來，只剩下自己的呼吸聲。這時候會發現海在跟你說話，說她所遇到的問題。再透過你的眼睛，看她所面臨的難關。

　　我們不只要開一間潛水店，而是一間對海洋最好的潛水中心。因為我們知道，潛水員都很關心海洋的狀況，透過每一次教學散佈海洋種子，讓更多人願意為海洋發聲。

　　支持重視海洋的潛水店，就是在保護海洋。這片海是我們工作和生活的地方。讓她變好，我們才有機會更好，我們就像小丑魚跟海葵一樣，是共生關係。

　　怎麼去評估潛店有無重視海洋議題：可以看看他們有沒有舉辦淨灘淨海活動？店裡有沒有做限塑政策？對於海洋生物採取什麼態度（例如對魚翅議題、會不會消費熱帶魚）？還有節能減碳的政策（氣候暖化、珊瑚白化）。

　　這幾年公司經營慢慢上軌道。於人，我們持續增加正職員工的數量；於台灣產業，我們努力將觸角發展到國外，讓更多國外旅客來到台灣，支持台灣的觀光產業，讓更多人看到台灣；於永續海洋，我們開始做藍色任務，用不同的方式去保留我們熱愛的事物。

　　不只要注意付錢到底得到什麼內容？更要想花錢是在支持什麼理

想？

　　「你消費的每一塊錢都在選擇你想要的世界。」

　　從「人、地、海」三個層面看選擇，支持你喜歡的，支持海洋。

2-6 如何透過學習潛水，重複且 規律的進入「心流」狀態？

　　上完「教學的技術」課程沒多久，我就在思考我的開放水域潛水員能夠做出什麼樣的改變，很剛好王永福福哥跟 MJ 老師就幫我約了一群學生來恆春上 Open Water，不論在學科還是動作上面我都希望給出不一樣的教學內容，畢竟老師要來看我上課。

　　課程上到第二天的時候，我本來下午要安排教室課，福哥走過來跟我說：「琦恩，為什麼不讓學生多潛一次岸潛，這樣子對他們明天的船潛不是更有幫助嗎？」我心裡想說課都上不完了，還要多潛一支這樣學生受得了嗎？撐得住嗎？本來我是不太想要理的，因為我想說「雖然你是我的老師，不過我才是潛水教練啊」，福哥看我不理他，吃完中餐後他又走過來跟我說了一次：「琦恩啊，應該要讓學生多下一次，這樣子他們身體才有可能記住這些所有的技巧。」實在拗不過福哥，還是讓學生做了第三次的開放水域，後來真的如福哥所說，隔天的船潛大家的狀況變得超好。因為多潛了一次，身體更有感覺去到更深的地方也比較能夠適應，看起來也更自在了。

　　我常會說「熟練才會自在，自在才會享受」，開放水域課程裡面所有的動作都是為了讓你更享受潛水去設計跟規畫的，不過我們教練也能讓它變得更遊戲化，讓它變得更好玩，因為如果學生能夠全身灌

▲藍色任務，用不同的方式去保護我們熱愛的事物。

注投入在潛水樂趣中，他或許可以體驗到一種渾然忘我的感受，其實就是進入了心流的狀態。

研究指出，如果你可以在日常生活中，重複進入心流狀態，能夠提升你幸福的感覺以及生活的品質。怎麼樣重複進入心流狀態？有這五個條件：

1. 你要喜歡你所做的事情
2. 熟練該事物的所需技能
3. 這件事情要有點挑戰性
4. 挑戰完成的時候必須有人能夠回饋
5. 要有明確的目標

那就讓我們來學習透過潛水來讓自己進入心流的狀態，會從「3F」來拆解平靜水域跟開放水域，這邊我不跟大家討論太多詳細的教學動作，因為你們的課本裡面也都會有，主要是我自己的方法。

大家可以參考我的課程關卡安排，每一關卡從 3 方面評分：

1. 潛伴制度（在潛水前中後，跟潛伴的距離以及觀察）。
2. 中性浮力（在潛水過程中是否有持續注意中性浮力，例如下潛、游動、上升）。
3. 問題處理及良好潛水習慣（水面咬呼吸管，殘壓管理……等等）。

遊戲化會是課程一大變化，怎麼讓學員在我們設計的教案持續進步，獲得自信，這就是我們想要看見的成果。

平靜水域設計

快速開始（Fast Start）

拆解動作，重新設計關卡，讓動作由簡單到難，讓學員在早期不容易失敗，進而影響他學習的心情。

回饋（Feedback）

通過不同階段的關卡和里程碑，一定要給予鼓勵跟獎賞，可能是一次擊掌、可能是一句「你好棒」，讓學員在這樣的鼓勵底下持續進步。

熟悉度（Familiarity）

不只是單項動作的重複練習，而是透過關卡的設計讓學員更了解如何串連不同的技巧，並且運用在真實的環境裡面。

開放水域設計

有趣的經驗（Fun Experience）

我希望在開放水域的四次潛水裡面，都可以讓學員去到不同的潛點，讓他的每次訓練都像是旅遊潛水，畢竟我們是要讓他愛上潛水，而不只是完成課程取得證照而已。

糾正（Fix It）

潛水前的簡報很重要，潛水後的總結更重要，因為學生才能從你的觀察中知道自己不足的地方，調整後讓自己更舒服、更安全的去潛水。

神奇的結果（Fantastic Outcome）

上課主要的原因就是想要讓學生愛上潛水，其實第二個原因更重要，我們想要讓他願意跟更多人分享潛水的美好。

FIND YOUR FLOW

Flow 被這樣定義：a state of complete immersion in an activity（一種全身心投入某種活動的精神狀態）。

提出這個概念的心理學家米哈里・契克森米哈伊（Mihaly Csikszentmihalyi）在其著作《心流：高手都在研究的最優體驗心理學》（*Flow: The Psychology of Optimal Experience*）中說，那是一種完全沉浸在某件工作中的狀態，在這種狀態裡，人感到充滿活力，精神高度集中，忘記了自己和周圍一切，並且從這件工作中享受到愉悅。

「Find your flow.」你會在美國聽到人們這麼說，找到你的心流狀態，也是找到你幸福生活的方法。

喜歡潛水的人只要一段時間沒有潛水，就會覺得全身不對勁，不管他住在台北、台中，短短的兩天週末時間，也一定也會想盡辦法去到可以潛水的地方，或許有些人跟我的原因一樣，在水裡可以讓我進入到心流的狀態，而我們進入心流的體驗時間越多，就越能提升自己本身的幸福感，所以潛水好處真的很多。

2-7 拿到證照了，下次潛水要注意什麼？

在我心中怎樣才是一個「good diver」？

好朋友 Eva 帶著一群朋友來到遙遠的恆春找我學潛水，第一天大家在游泳池的時候都呈現要放棄的感覺，隨著下水次數增加，在開放水域第四次潛水（也是結業潛水），看著大家開始享受在海裡的感覺，能自在的在海裡輕鬆游動，一上岸我開心的跟每一個學生握手，大聲的告訴他們：「你們已經是一位潛水員了。」

這張開放水域潛水員證照，理論上允許你跟同等級的潛水員一起潛水，不需要有教練的陪同，不過還是強烈建議剛開始的時候都要有潛導陪同你下水，照顧你的安全，帶你到好玩的地方。

我相信上完潛水課的學員，在知識跟技巧上有一定的水準跟能力，不過我更想要讓他們了解的是「安全才是第一考量」。因為這張證照也代表著你擁有自己潛水的能力，所以這篇要跟大家聊聊 good diver 要具備的四大面向「潛伴制度、中性浮力、問題處理、計畫潛水」。

潛伴制度

我覺得潛水最重要的就是潛伴，一個人潛水的壞處太多了，你遇

到任何的問題完全沒有人可以幫忙，相信我，我遇到太多次了。以前在做工程潛水的時候在水下都是自己一個人，所有的問題都必須自己解決，而那個問題可能會危及你的生命。

在水中如何執行潛伴照顧

隨時保持合理距離，就是你 2 秒內可以碰到你的潛伴，如果太遠就失去潛伴照顧的意義了。

下水前先做手勢律定，溝通永遠是在水下最重要的事情，不然我們根本沒辦法了解對方想表達的意思。

緊急處理，如果失算了該怎麼做，該怎麼集合這些都要先討論好，讓自己有面對緊急狀況的應變能力，也強烈建議學生可以來上救援潛水員課程。

心態調整，和潛伴保持在一起並遵守照顧彼此潛水安全的規則是你的責任，這件事情沒有任何人可以代勞，誰都不想要遇到一個漠不關心的潛伴。

一群人潛水的好處太多了，如果你在水裡面看到了鬼蝠魟，你又沒帶相機，你上岸要怎麼跟別人分享這個喜悅。

對我來說，一個人是喜歡，一群人是愛。我喜歡跟著一群人一起潛水，因為好處有：可以一起填寫潛水日誌分享回憶，在水裡面若有任何問題可以互相檢討，最重要的是你遇到問題了有人可以幫忙，你失散了有人可以救援，所以我強烈的建議千萬不要一個人潛水。

中性浮力

通常我們要分辨一個潛水員的能力，最優先評估的點就是中性浮力，在水裡面是飛來飛去，還是能夠表現出來很輕鬆的樣子，這個技巧絕對不只是好看而已，而是能夠避免很多潛水不必要的風險。

配重調整考量

剛學會潛水的潛水員最常問的問題就是：「教練我要配幾公斤？」正常來講是你體重的十分之一，不過我覺得這重量都有點太重了，所以必須評估環境和裝備的差異。

正確的配置位置是讓他平均的放置身體前方兩側，然後不要追求過輕的配重，因為他會讓你在潛水的時候相對不舒服。

中性浮力檢查是什麼？

中性浮力檢查就是「在浮力調整裝置沒有充氣以及保持正常呼吸的情況下，身體漂浮在水面齊眼的高度，當你呼氣時，你應該要慢慢下沉。」

這時候的配重如果是 4 公斤，你可以再增加 1 到 2 公斤去抵銷待會空氣消耗後失去的重量。

緩慢下潛去習慣中性浮力的變化，練習如何控制速度，並且去嘗試用不同姿勢下潛。

控制身體姿勢，讓蛙鞋有效率的踢動，感受呼吸的變化，想像自

己像是一隻魚，用最節能跟高效的方式在水裡面遊動。

問題處理

在上課時候我們會學到非常多的技巧，但這些技巧，有 80％ 都是用來預防問題，我都會跟學生說千萬不要把你的問題帶到水裡面，因為它會把問題放大 100 倍，在水面上很容易解決的事情到水裡面，可能都會相當困難而且有非常高的風險。

裝備狀況處理

最常遇到的就是裝備問題，所以還是強烈建議你擁有一套屬於自己的裝備，這樣問題相對較少而且你也知道如何處理。

- **面鏡**——新潛水員最擔心的狀況就是面鏡進水，所以我們要學習面鏡排水、無面鏡呼吸、無面鏡游動都是為了這個問題而衍生的。
- **調節器**——因為調節器有故障安全機制，就算故障了也只是不斷漏出空氣，所以我們會學習如何從不斷漏氣的調節器呼吸。以及調節器排水、調節器巡迴等等技巧。
- BCD——最常發生的就是 BCD 不斷充氣，這時候我們就要學習如何解除 BCD 的充氣管，並且學習如何利用口吹方式幫助充氣，讓你可以維持浮力。

不過我覺得裝備問題在岸上都可以解決，人為疏失才是最麻煩

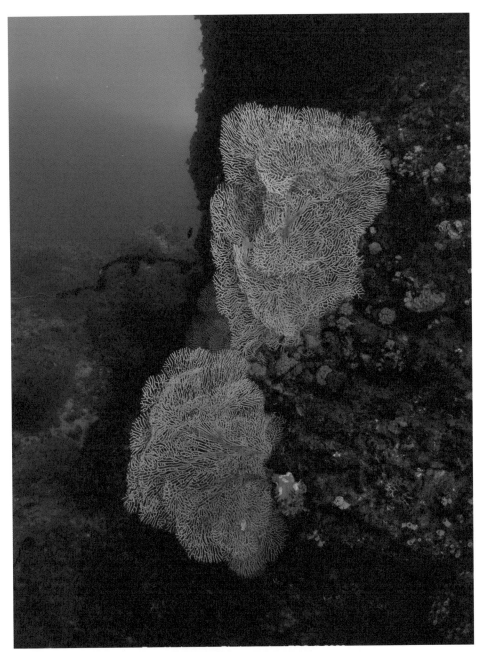

▲在深潛潛水中，有更多注意事項。

的，因為貪玩，因為沒有經驗，都會造成風險。

沒氣程序

這件事情應該先想到為何會讓自己陷入沒有空氣的窘境，我們應該更常的去檢查殘壓表，然後跟潛伴在一起，這樣沒氣的話，你還可以使用潛伴的備用氣源，也減少跟潛伴失散的機率。

減壓風險

中性浮力控制代表你是潛水員的基本要求，而會使用電腦錶代表你是一位有經驗的潛水員，因為等到你有經驗後你的潛水時間會變得比較長，深度會比較深，這時候開始會有減壓的風險，而電腦錶會幫助你控制這個風險。

我常說潛水是非常嚴格控管的活動，因為光是你的裝備就有三個人會去檢查，第一個當然是自己、第二個是你的潛伴、第三個就是你帶隊的教練，我相信在這樣層層的檢查下，問題會降到最低。

計畫潛水

「Plan your dive, dive your plan」計畫你的潛水，並照著你的計畫去潛水。這是我對於潛水最基本的要求，我通常在潛水簡報會說明這5點，「潛水時間、深度規畫、空氣配置、地形導覽、生物介紹」。我會跟學生說如果之後要去潛水，發現潛水店的潛導沒有做潛水簡報，

就要特別的小心，因為他連最基本的東西都沒告知你，你還期待待會在水裡照顧你的安全嗎？因為這只是他身為潛導的基本門檻而已。

當然還有更困難的環境評估：浪況差異、水流變化、地形辨識、氣溫水溫、能見度。你可能會想說「我一個潛水員怎麼可能可以了解這麼多事情啊？」我當然知道要了解這些有點太困難，所以你只需要找到一個好導潛，例如找我帶你去潛水。

Good dive 的四大面向「有潛伴、好中性、除問題、懂計畫」。

考到證照後最期待的當然就是參加潛水旅遊，在台灣我最喜歡的潛點就是綠島，還記得有一次我帶著一群「憲福」的好朋友去綠島潛水，裡面剛好有一個沒有跟我潛過的潛伴，我從行前就一直跟他溝通，因為我希望出去玩的時候我不需要特別照顧誰，當然在前面幾次他的中性浮力跟耗氣狀況都比較不穩定，不過隨著下水次數越來越多，他的表現也就越來越好了。

對我來說「good dive」就是「有潛伴、好中性、除問題、懂計畫」，然後「good diver」就是「安全、安全、安全」，我常說下水沒有難度，上岸才是最重要的。最後，請記得任何人在任何時間都可以因為任何原因而取消潛水，海水永遠不會乾的，下水的機會隨時都會有的。

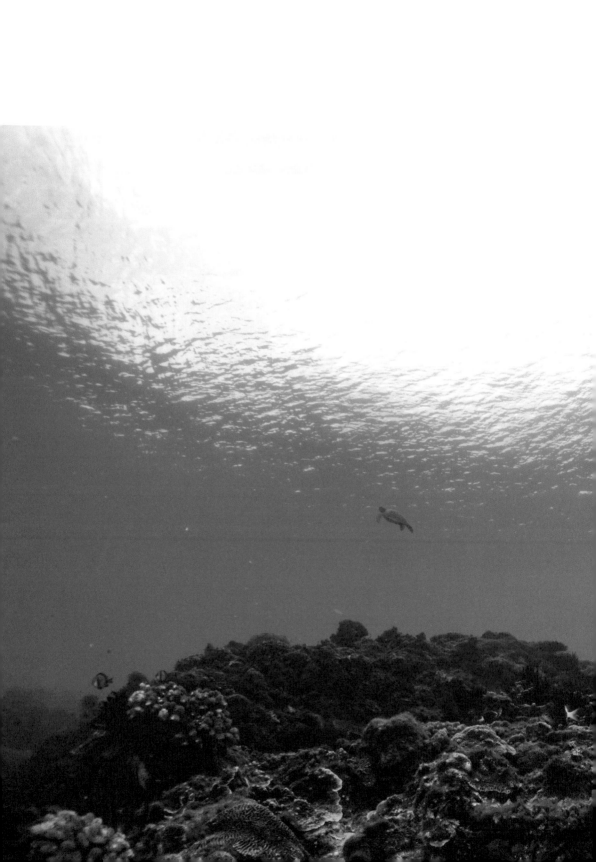

第三章

潛水不掉漆
——如何成為更進階的潛水員？

3-1 想要潛水不掉漆，需要多潛水和進階潛水課程

「教練教練，怎麼樣才會變強？」

常聽到學生這樣問，標準答案當然是「多下水啊！」

潛水沒有捷徑，想要自己像個 diver，唯一的方法就是多花點時間待在水裡。

「教練教練，我在水裡面要幹嘛？」

一般的旅遊潛水並不會特別教什麼，學生可能也不好意思問教練，例如電腦錶怎麼使用？中性浮力怎麼樣變得更好？蛙鞋有沒有不同的踢法……等等。這些都是會讓潛水更好的細節，只是沒有系統性的說明。

如果有一天，你真的很想變強，不想再菜下去了。問教練:「教練，我想要變強，要怎麼樣才能學到這些東西呢？」

這時候教練就會轉過頭，微笑而溫柔的說：「歡迎來上進階潛水課程。」

如果已經有 10 到 15 支經驗，卻覺得還是很多動作不太熟練，我建議找一個合適的潛水店報名進階課程，透過有系統的教學，能夠在兩天的五次潛水裡得到很好的幫助，減少自我摸索的時間。

想變強，進階是必經的過程

休閒潛水員只要有進階跟高氧證照，到全世界都可以暢行無阻。

你會擁有多樣化的探險以及技巧的加強，更重要的是：透過課程累積更多潛水經驗。

到底進階課程包含了什麼內容？要花多少的時間？讓我分享一下。

為何要上進階？（中性技巧、計畫心態、多樣化探險）

教練怎麼看學生潛水狀況好不好？最簡單的就是看「中性浮力」。不只是定點直立式的中性浮力，更會看移動的浮力調整，甚至倒立控制。

去任何地方潛水，第一支的側潛一定會看浮力控制，如果浮力不好，接下來就會去菜點看沙。

接下來，我們更重視潛水計畫。你懂不懂得規畫潛水？了不了解什麼是免減壓？會不會使用電腦錶？有沒有高氧證照？這些都會影響潛水品質。

最後是學習更多不一樣的潛水方式，例如船潛、夜潛、放流、大深度潛水、長距離的游動……，這些都是 Open Water 或旅潛不曾經驗過的。

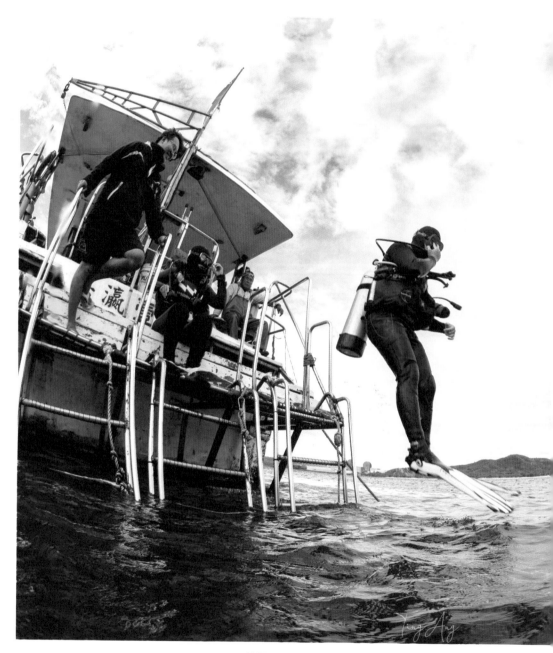

▲船潛。

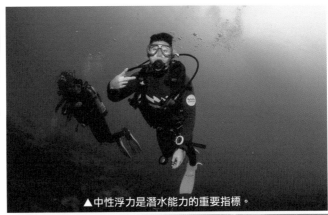

▲中性浮力是潛水能力的重要指標。

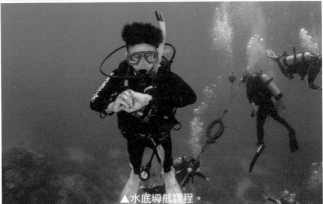

▲水底導航課程。

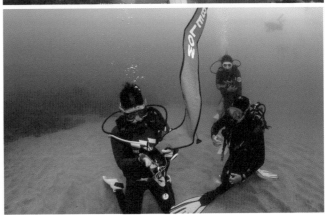

▲延遲水面浮標。

進階上什麼？（必選、選修）

進階課程正式名稱為「進階開放水域潛水員課程」（Advanced Open Water Diver Course）。

● 必選課程

深潛：學習潛水計畫。超過 18 米的潛水該注意的事項、在大深度可能會產生的問題。

導航：如何使用指北針、距離估算的方法、自然導航以及四角導航。

● 從不同的探險潛水中再選三個選修：（我會選這三個）

頂尖中性浮力：怎麼調整配重？讓自己成為流線型，利用呼吸微調深度，不同的姿勢懸浮，以及不同的蛙鞋踢動。

夜潛：如何使用手電筒及手勢溝通？夜間怎麼導航？小心控制中性浮力，不要被海膽刺到。

船潛：使用延遲水面浮標 DSMB、了解船上各個位置說明、確認船上的緊急裝備，以及如何下水。最重要的是──了解船上最危險的就是「船隻」本身。

我們會加碼「高氧空氣探險潛水」，讓學員體驗一次高氧潛水、如何設定高氧的電腦錶，學生可以自費再申請高氧證照。

也有另外一張比較簡單的「探險潛水員」(Adventure Diver)，任選三個不同的探險潛水單元就可以完成，適合時間不夠或無法完成必選訓練的潛水員。

進階課程怎麼安排？（三天兩夜，或兩天一夜）

我通常的安排會是：

● 第一天早上：學科＋像個潛水員思考

● 第一天下午：頂尖中性浮力＋導航＋夜潛（每一次潛水都會加強中性浮力）

● 第二天早上：船潛＋深潛（潛水計畫）

● 第二天下午：結業

● 第三天：建議留下多潛幾次，加強不足的地方。因為短時間多次數的潛水能夠讓你進步得非常快。

你的能力決定了你看到的世界

每個人都想去最美的地方、最原始的環境。但你準備好了嗎？

如果潛水能力還不太行，那我建議還是不要太要求潛導，因為他建議的潛點或許不太適合，難度偏高，這樣的潛水不一定會玩得開心。你可能很快就沒氣了，或者是不知道如何監控免減壓時間，而讓自己掉入風險。

有些潛水團會限制潛友的能力，因為如果有人能力不佳，整團都

會被影響。我帶的馬來西亞西巴丹潛旅一定會限制至少 50 次以上的潛水經驗，而且要有進階和高氧。既然要出去玩，就先在台灣把功練好。只要夠強，去哪裡都不是問題，而且一定會更好玩、更安全。

　　你的潛水探險，就從進階課程開始吧！

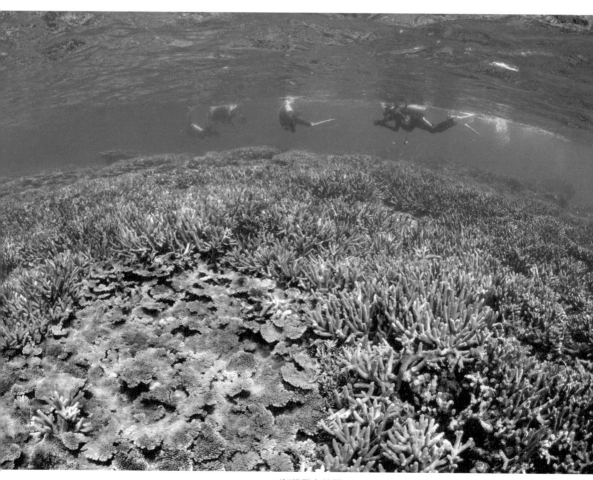

▲澎湖潛水美景。

3-2 怎麼樣在極限環境管理擁有的資源？進行深潛計畫的四大關鍵

潛水計畫也是一種專案管理

令我這一個月夜夜難眠的憲福講師塾終於結束了，但隔兩天我就要幫改變我教學方法的兩大老師上進階潛水課程。

一位是上台的技術——王永福福哥，他是我簡報和教學的老師。另一位是超級數字力的林明樟 MJ 老師，同時也教了我 TTT 教材教具設計課。

距離上一次進階潛水授課，已經超過 3 年以上了。我根本沒有時間重新設計投影片，也不敢拿以前的投影片上課，我相信講授型的授課絕對不能滿足兩位老師。（以前的簡報很爛，一定會被吐槽，我可不想被學生說「請重做」。）

所以我打算用不同的方式進行這次的進階潛水課程，原本的進階潛水課程應該包含最少 5 次探險潛水，但這班我打算用 8 次潛水去做規畫——潛水前只講基礎概念，觀察他們在水裡遇到的問題和狀況，在最安全的方式下完成最大的冒險。潛水上來後跟他們討論剛剛遇到的事，下次怎麼做會更好，希望用更多實務讓他們了解水下會發生的狀況。

　　在深潛的部分我規畫了 3 次的潛水，第一次我選擇由阿仁教練帶隊去合界，由他規畫這次的潛點，我只跟他說我希望這次深度在 30 米左右。

　　在簡介開始前，我就特別跟他們叮嚀：「深潛應該要注意 4 大關鍵『潛、深、免、壓』：潛水時間、潛水深度、免減壓極限、殘壓規畫。」

　　福哥說：「沒問題，收到。」

　　從岸上我就開始注意他們的一舉一動，哪些是他們沒注意到的？我用教練的標準看待他們，例如：中性浮力、身體角度、跟潛導的相對位置、跟潛伴的溝通方式、大深度的時候潛水模式有沒有改變……等等。我在水下寫的回饋單就像他們給我的教學回饋單一樣多。

　　當天的能見度非常好，至少有 20 米以上，是一次很舒服的潛水。我們很快到達目標深度──30 米，主要的任務是尋找海馬。阿仁教練下達指令：希望大家原地尋找海馬，深度不要超過 30 米。

　　福哥跟 MJ 老師開始認真的在沙地上尋找，也因為太過認真，沒有注意到跟潛導的相對位置，慢慢跟阿仁教練拉開了一段距離。我開始注意免減壓時間，觀察他們有沒有持續監控。當發現時間越來越少，就拿起探棒敲擊氣瓶發出聲音提醒他們。結果他們兩個完全沒有聽到，加上有點水流影響，他們離我越來越遠，我也只能用力踢動蛙鞋去追上他們。

　　總算，他們聽到呼喚，回頭看我，我比了一個「往那邊」的手勢，請他們回去找潛導。阿仁教練也在那個時候找到海馬，不過我們的免

減壓時間已經只剩 3 分鐘，只能匆匆一瞥，就要趕快離開這個深度，往淺一點的地方游去。合界是一個階梯式的地形，可以很快到很深的地方，相對的也可以很快到很淺的地方。因為空氣所剩不多，我們就慢慢回到入水點做 5 米安全停留，把氮氣排除。

合界出了名的就是好漢坡特別難走，等他們走到岸上放下裝備之後。我不給喘息的時間，就拿起滿滿的回饋單，跟他們討論剛剛在水裡面看到的問題。

「回想剛才的潛水，哪一段時間是最珍貴的呢？有哪些資源，正在逐漸的消失？我們應該怎麼更有效的利用資源呢？」

MJ 老師：「為了尋找傳說中的海馬，沒有特別留意到自己身上有限的資源（氣瓶殘壓、免減壓時間），結果在不重要的區域，用掉太多寶貴的資源。原來潛水也可以教導我們專案管理的精神，資源永遠要花在刀口上，才能達成原先預期的專案目標。」

福哥說：「海面下 30 米深度，除了氣瓶空氣消耗極快外，還有免減壓時間，也分秒逼近。唯有親身體驗過，才深刻體會。」

這也是老師教我的：「先在安全的環境讓學生犯錯，再由他自己發現，這樣他們才會記在心裡。」

Plan your dive, dive your plan

開始之前，先了解什麼叫做深潛？

簡單來說就是深度超過 18 米，為什麼是 18 米呢？因為在 20 米

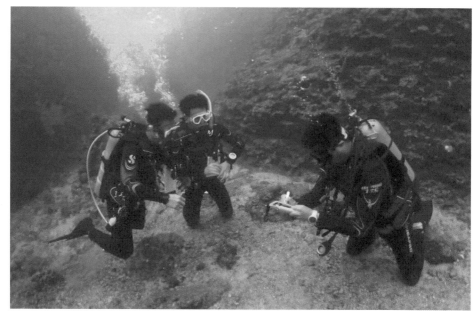

▲與改變自己的兩大老師上進階潛水課程。

▲潛水計畫與討論很重要。

就有三個大氣壓力，用氣量會快三倍，氮氣泡的體積也會縮小為三分之一，溶解在體內組織的氮氣泡數量變多，免減壓時間就會迅速減少。

在第二次深潛探險潛水時，我安排了船潛，去墾丁最有名的峭壁──「獨立礁」潛水。它像是一座佇立在海中間的山，最淺的山頭6米，最深的山腳從30米延伸到35米。頂端有滿滿的軟珊瑚和金花鱸，峭壁上海鞭、海扇，海蛞蝓的種類也非常豐富。

這一次最重要的任務，就是要完成屬於自己的深潛計畫。我在不同時間設計「檢核點」（記錄潛水時間、潛水深度、免減壓時間、殘壓規畫）。流程是先在水面集合，入水後在水深5米處做第一個檢核點。沿著峭壁緩慢下潛到15米，在25米之前，我會做出氮醉手勢去確認他們的身體狀況。然後慢慢的來到30米的沙地，做深潛相關任務。動作完成後，我們再沿著這個牆壁做階梯式的緩慢上升。在整個40分鐘內，我會讓他們記錄超過10次的檢核點，原因是我要讓他們建立「每次潛水都持續注意自己潛水資訊」的習慣。

我潛水有一個很重要的規則：「Plan your dive, dive your plan.」所以我要他們習慣潛水前一定要先計畫，潛水時照著計畫潛水，潛水後檢討這次潛水有沒有遇到問題，計畫完成度有多高？就像是專案管理的概念。

深潛計畫的四大關鍵「潛、深、免、壓」

我把 18 米到 30 米稱為「精華區」，因為在這裡會快速把主要資源（免減壓時間、空氣量）用掉。如果放棄計畫，回到水面，這對潛水旅遊是非常可惜的。透過規畫潛水，會讓潛水旅遊更有效率，也更安全。

所以我在深潛時會特別注意這四點「潛、深、免、壓」：

潛水時間——利用時間加強規畫能力

「時間」是執行計畫最重要的要素，做潛水簡介的時候，除了要設計總潛水時間，還要能夠把每 5 分鐘要到哪裡？要做什麼樣的事情？什麼時間點要回到 5 米作安全停留？都加註在潛水計畫裡，並按照執行。

在剛下潛和準備上升的時間，我可能會每 3 到 5 分鐘看一次資訊；但如果進到「精華區」，我會 1 到 2 分鐘就看潛水資訊。因為精華區相對的也是較危險的區域，一不注意會瞬間把所有的資源用光。

潛水深度——越深的地方風險係數越高

0 到 10 米，增加 10 米，感受並不強烈。但超過 20 米，感官就會放大 10 倍，20 米到 30 米對我而言天差地別，更不用說超過 30 米以下。只要增加一米，風險就多一倍。

深度會提高空氣迷醉的機率，光線被影響，顏色也被吸收。潛水不要一味地追求深度，而是在每一個深度獲得最好的體驗、看到最多

的東西、感受最自由的自己。千萬不要因為深度而去追求深度，那只是提高自己潛水的風險而已。

免減壓極限──別讓氮氣控制你，你要學會駕馭它

氮氣佔空氣的 79%，分子很小，容易溶解在身體組織裡。

「免減壓極限」的意思是「在這個深度可以待多久？ 緩慢上升時只需做『安全停留』就可以結束潛水」的意思。

這個數字是潛水很重要的參考資訊，因為如果重複潛水──一天兩次以上的潛水，身體的氮氣泡會持續殘留，上一次的潛水會影響這次的免減壓時間。延長水面休息時間，讓氮氣泡在水面休息的時候慢慢代謝掉，或者改變下一次潛水的深度，都能夠延長免減壓極限。

這個數字非常特別，它會隨著深度做指數型的快速升降，是潛水很重要的觀測資訊。要改變免減壓極限，還有另外一個比較好的方法──使用「高氧潛水」。氧濃度提高，自然氮氣的比率就會降低，影響我們身體就會少一點，免減壓時間就可以延長。

殘壓規畫──空氣是身體最需要的資源

「空氣量」是潛水計畫很重要的一環，到大深度後，消耗速度會變快。加上緊張，呼吸頻率會變更快、更沒有效率。所以深潛更應該把動作放慢、呼吸調順，一發生問題，就先停下，以免浪費太多空氣在不必要的地方。也可以選擇到淺一點的地方，讓氣量消耗速度減緩。

「中性浮力」也是影響空氣量的主要原因，中性浮力不好，就必

須踢動更多蛙鞋去平衡身體，也就會增加呼吸的次數。

不過別擔心也別氣餒，這些都能透過練習去加強控制。

進階是為了讓自己的感官升級

第三次的深潛潛水，我們再去合界，做完潛點基本介紹後，我跟他們說：「這次你們自己做潛水計畫。在什麼時間要做什麼事情、要怎麼樣去管理身上的資源，由你們自己規畫。」讓他們討論3分鐘。

我問了福哥：「可以嗎？」

福哥一樣笑笑的說：「沒問題，收到。」

這是一次很棒的潛水，除了天氣、水況很好之外，看到他們在水裡的狀況，更讓我覺得這樣的教學是有用的。這次的授課讓我對於討論型的教學和體驗式的引導有了明確的方向，當然這一切都是因為我教了兩個很好教的學生，在動作上只做了些微的調整。我們花更多的時間在潛水計畫和實際執行的操作，這樣的練習不斷重複，雖然只有3天、共8次潛水，不過我相信能夠把這樣的潛水核心印在腦海，讓每次潛水都是最安全的潛水，才是我們最在意的事情。

進階潛水有很多不同的探險潛水，其中「深潛」是必選項目，也是最重要的項目。不只是體驗深度，更重要的是學會如何規畫每一次潛水。

希望上了進階後，能讓你在潛水時所有的感官都放大，對周遭環境能有更敏銳的觀察。

3-3 潛深又潛久要注意的 三大面向

「獨立礁是我心目中最漂亮的墾丁潛點，待會我們的目標深度是 30 米，潛水時間預計 40 分鐘，殘壓剩下 120bar 跟 70bar 的時候一定要跟我回報。還有最重要的『免減壓極限』一定要注意，因為我們這一支是下深潛。」下水之前，我先跟學生說明此次潛水要注意的潛水簡報。

一跳入水裡超開心的，能見度沒有讓我們失望。水流微微從斷層另一面過來，滿地的軟珊瑚和無數蝶魚充斥在眼前。我們先在頂端 6 米集合，人到齊後，就遊到獨立礁的斷層面，它是一面從 6 米垂直下降到 30 米的峭壁，非常壯觀。

峭壁上充滿了海扇、海鞭，海蛞蝓種類非常多樣化。沿著峭壁慢慢緩降到 15 米，因為峭壁旁邊沒有任何參考點，所以中性浮力顯得特別的重要，一不小心就會超出自己計算的深度。

慢慢的，我們到達目標深度 31 米，要執行深潛任務。（這是一個測試氣體迷醉的技巧，會做計算題和簽名，藉此去觀察潛水員的思考能力有沒有降低，如果有，表示有輕微的氣體迷醉。）

因為學生的免減壓還有殘壓都已經到預計數字，我們就沿著牆壁慢慢的做階梯式上升，千萬不要垂直從 31 米回到水面，而是要像階

梯式的從 30 米、20 米、10 米到 5 米做安全停留，讓身體的氣泡不要這麼快速膨脹。藉由緩慢的上升，慢慢減緩氣泡的影響程度。

做安全停留的時候，我讓學生配掛緊急呼吸裝備（一個備用小氣瓶，上面單獨有調節器，能夠讓學生獨立呼吸使用）。通常一掛上去，學生被緊急呼吸裝備的重量影響，可能會從 5 米下沉到 8 米左右，這時候就要提醒他充點氣；當他解除這個裝備的時候，就變成正浮力，會慢慢上浮。藉此讓他們了解環境改變、裝備改變了，在潛水的時候就要持續去調整有可能的影響因素。

深潛三大注意面向

在深潛的時候，我會請我的學生特別注意這三個面向，從裡到外分別是：內在核心態度、身體控制能力、裝備熟練程度。唯有更瞭解自己，才能找到最適合的方式去面對問題。

第一層：內在核心態度

1. 個人極限

先了解自己的身體狀況，還有前一次的潛水深度。當然潛伴的潛水經驗、餘氮程度都是要先考量的。記得「海水不會乾」，永遠都有下一次潛水的機會。如果身體狀況不好，要清楚自己才是最需要對自己負責的，所以請勇敢取消不適合的潛水。

2. 緊急應變

　　潛水是有風險的，尤其是下大深度的潛水，風險係數會拉升好幾倍。在這過程中，影響最大的就是潛水疾病。

　　潛水疾病包含了兩大類：「減壓病」就是俗稱的「潛水夫病」，成因主要是潛太深、潛太久，氮氣泡被壓縮到組織裡面，如果上升的速度又太快，沒有預留給它排出的時間，它就會膨脹，影響到身體的運作。另一類是「空氣栓塞」，成因主要是上升速度太快，加上如果憋氣，沒有讓空氣有適當的方式釋放出去，它也會膨脹，阻礙血液的流動。

　　深潛還有另外一項很重要的考量因素，就是「氣體迷醉」。就像是喝醉，你可能會很開心、很難過或很想哭。重點是思考變得不再清楚，所以我們才會在水底出計算題，檢查思考狀況。如果真的發現自己有了相關症狀，很簡單，只要往上一點到較淺的深度，症狀就會減弱。

3. 潛水計畫

　　每次潛水最重要的是「潛水計畫」，就是在上一篇有提過的「潛、深、免、壓」。

第二層：身體控制能力

1. 中性浮力

　　不管在任何的潛水活動，中性浮力總是最重要的技巧。深潛時，中性浮力的好跟壞，會明顯影響到耗氣狀況。讓自己的身體呈現更流線的狀態，利用深而慢的呼吸去調節。千萬不要刻意省氣，只要把節

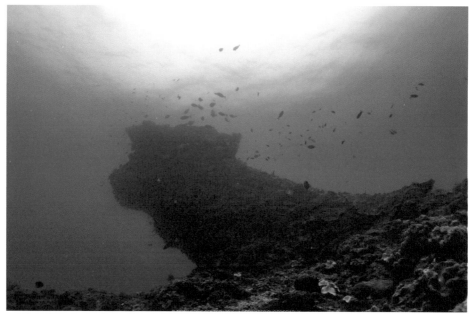

▲獨立礁是我心目中最漂亮的墾丁潛點。

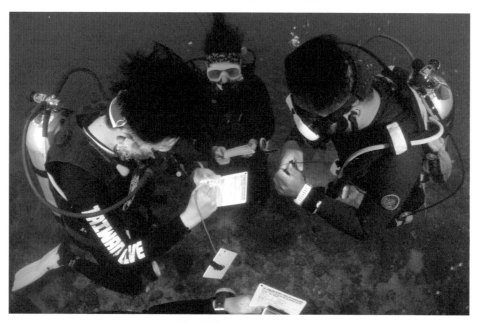

▲深潛任務——氣體麻醉測試。

奏放慢，動作放慢，呼吸放慢，自然用氣量就會降低下來。

2. 下潛上升

在大深度的潛水，常常會使用船潛的方式進行。而船潛又會分為兩種方式：

一種是「放流」——船開到潛點上方，由船長通知下水，這時候必須快速入水以免漂開。我們通常使用頭下腳上的方式下潛，這種方式耳壓比較不好做，不過能確認潛點的狀況，並快速抵達。上升的時候，到 8 米的地方準備打水面延遲浮標，然後將線軸調整為 5 米，準備做安全停留。

另一種是「繫泊」，水裡有固定船隻的繩子，只要把另一頭固定在船上，就能夠沿著繩子下潛，優點是可以緩慢沿著繩子到達目的地，上升時也可以抓。

3. 環境觀察

深潛的潛點大部分是地形落差較大的環境，在降落時要特別注意腳下的狀況。地質結構如果是珊瑚，蛙鞋可能會踢到珊瑚，影響其生長狀況；如果是沙地，會造成揚沙，影響能見度。上升時因為空氣減少，要特別注意：增加的浮力很容易讓你從水深 5 至 6 米的地方被拉至水面。

第三層：裝備熟練程度

1. 電腦錶

對我而言，潛水最重要的裝備是面鏡和電腦錶。尤其深潛時，電

腦錶絕對是不可或缺的裝備。不只要擁有，還要懂得如何監控它，並且用它提供的資訊去完成一次有計畫的潛水，在上岸後它也可以提供餘氮量資訊，方便再做下一次的潛水計畫的估算。

2. 延遲水面浮標

5 米安全停留對於潛水員身上的餘氮含量，是重要的排除動作，它能夠在氣泡小一點的狀態下，藉由呼吸排出身體。如果你今天執行的是沒有固定下潛繩的潛水活動，水面延遲浮標就相當的重要，因為浮標等同於告訴船長，有人正在水深 5 米處做 3 分鐘安全停留，他會先停在安全範圍外，等到潛水員都回到水面，並且揮手請船長過來，他才會將船開到附近，以免造成危險。

3. 燈光信號

深度越深，顏色就越會被影響，依照紅、橙、黃、綠、藍、靛、紫順序慢慢看不到。我建議潛水帶一隻手電筒，就可以看到這個地方原本的顏色。手電筒也有另外一個功用：能見度不好時，可以當作指示的工具。

深度只是一種迷思

潛水要注意的事情已經很多了，深潛更要加倍小心。我總說：「不要去比較誰潛得比較深，而是要去看看誰潛得比較久。」到現在還在潛水的，對我而言才是真正好的潛水員。

深度只是一種體驗，而不是一種目的，下深通常是有原因而去下

深，而不是盲目的追求深度，把它當作一種紀錄想去突破。

　　回歸潛水的初衷，體會呼吸，感受自己，用心去看看海底美麗的一切。

3-4 導航能力是怎麼培養的？

　　導航能力是每一個教練重要的技能啊！

　　「合界沉船」是恆春潛水員的一種勳章，能破除萬難抵達沉船，就好像證明潛水能力被認可了。

　　為什麼合界沉船這麼困難？它不只是距離遠，而且深度在 30 米，所以潛水計畫顯得非常的重要。要隨時監控免減壓極限以及殘壓。當然還有最重要的——導航，因為如果潛導的導航能力不佳，根本去不了沉船，還有可能回不到原本入水的地方。

　　要導航到沉船，必須具備 3 個能力「自然導航、熟練工具、技巧練習」。

　　首先要從水面浮潛導航，要對地形非常的熟悉。浮潛到水深大約 15 米，你可以看到一條船潛的下潛繩。

　　這一段浮潛是要節省空氣的使用，接著從 15 米沿著緩坡地形到 28 米，外面是一整片的沙地，還可以看到一些很特殊的海筆跟鞍背小丑。

　　在 28 米，要找到沉船靠的就是指北針的導航能力，必須一邊看著深度一邊保持身體的直線，合界有時候水流非常強大，會影響做長距離的直線導航，非常考驗導航的能力。

▲潛點地圖繪製。

▲導航能力非常重要。

▲合界沉船。

導航三大能力──自然導航、熟練工具、技巧練習

自然導航靠的是潛點經驗

　　「地形」是導航的關鍵，要認識這些地形，靠得就是常常下水。剛開始練習的時候，我會建議帶一個寫字板，盡量多畫多熟悉，慢慢的小地圖就能拓展變成一張大地圖，對於潛點就會越來越熟悉。

　　我在水裡會特別注意特殊造型的珊瑚礁以及特別的物種（尤其是不會移動的），以及沿岸結構，有時候也可以參考太陽的角度、潮汐和海浪，這些都有所幫助。

熟練工具能更清楚所在位置

　　剛開始練習導航的時候，潛水員都不太相信自己的指北針。聽我的，請相信指北針，千萬不要相信直覺，直覺常常是錯的，入水前一定要記錄岸邊的方向，因為入水後智商馬上少一半，一定忘記剛剛到底是幾度。

　　深度對於導航來講是非常重要的，它像是幫整個地圖畫上等深線，讓你更清楚現在位在哪裡，有時候我導航反而會多看深度，而不是看指北針，因為沿著深度，我就可以掌握方向。

技巧練習有哪些要注意

　　距離的估算非常的重要，最準確就是蛙鞋踢動週期，只要一開始有測量過蛙鞋踢動距離，基本上不會有太大的變化。

　　回想一下，潛水計畫是不是會有時間跟殘壓的回報？如果是 40 分鐘的潛水，大約 20 分鐘就會準備回程；殘壓也是，滿瓶 200bar，120 會準備回程，70 準備上升。1/3 去程，1/3 回程，1/3 預留上升，這就是「空氣管理 1/3 原則」。

　　水流的影響也非常重要，在長距離的游動時，我們會利用故意的失誤，將目標鎖定在偏左或偏右，萬一錯過目標物，要知道它可能在自己的哪一邊。

慢慢導航，了解極限，享受過程

　　我們常常要帶客人體驗潛水，沒有手看指北針確認方向，這時候最主要是辨別地形，確認所在的深度，指北針有時候只是加強信心，不是我主要的導航工具。

　　導航對於潛導是一個非常重要的技能，對於一般的學員也是非常實用的，它能減緩焦慮跟困惑，提高潛水計畫的效率，避免跟潛伴失散。最重要的是如果不小心迷路，可以避免在水面上長距離的游泳，以及節省最寶貴的空氣。

　　練習導航是一件非常好玩的事，每當覺得是不是迷路的時候，突然出現熟悉的目標物，那種成就感真是無法言喻啊！不過如果迷路，心裡的挫折感也是非常巨大的，所以真的必須重視導航能力，花點時間到水裡面，好好畫潛點圖讓自己更熟悉一點。

3-5 享受在星光下潛水的感覺

你可曾看著月光失了神？每次去夜潛，我都會習慣從海底抬起頭看著月光，那個景色非常夢幻。不過要在能見度很好狀態下，才有辦法看見透過湛藍之海的月色。

每年媽祖生日（農曆 3 月 23 日）前後，恆春的海洋都會有珊瑚集體產卵景象，人稱「夏之雪」。白色或粉紅色的珊瑚卵交錯出現在水中，是每年潛水社群的盛事，那個當下，會感覺到生命的神奇。

要看到這些美麗的景色，有一個非常重要的前提 —— 先學會夜潛，才有機會潛入星空之海。

夜潛跟白天的潛水有什麼不一樣？

夜潛對於潛點的熟悉和中性浮力都更加嚴格，最大的差異是：必須透過手電筒去照亮眼前的海底世界。

所以我們先來聊一下夜潛該注意的事情：

燈光——亮點、亮點、再亮點

先說重點，能有幾支燈就帶幾支燈，手電筒是夜潛最重要的裝備，沒有手電筒，眼前就是一片黑啊！

潛水燈最少要有主用跟備用兩支燈，而且一定要固定在身上，不

▲夜間潛水有和白天不同的迷人生態。

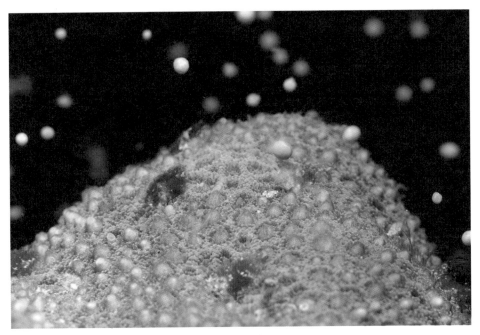

▲夜潛看珊瑚產卵。

然一不小心手一滑，手電筒就不見了。備用的一定要勾在自己能隨手拿到的地方，以免緊急的時候找不到。

除了身上擁有的手電筒之外，我還會在岸上放一隻閃光燈，提醒我歸去的方向；還會在剛入水的淺水區放一隻閃光燈，提醒我入水的位置。

潛伴背後也可以放置標識燈，以便明顯分辨。

環境──保守、保守、再保守

夜潛最令人著迷的就是夜間的生態跟白天完全不一樣，而且生物更容易接近。螃蟹、龍蝦、睡著的鸚哥魚，還有滿地的魔鬼海膽。

如果有機會，也可以試著把燈關起來，體驗一下黑暗。慢慢的會發現可以看到東西，眼睛適應黑暗了；接著可以揮動雙手，很像螢火蟲的光點隨著手揮動而浮現，像「奇異博士」（Doctor Strange）在打開時空之門。那個當下，星空之火點燃於海裡，好像看見了整個宇宙，而那些發光的浮游生物變成宇宙裡的星星。

也因為夜潛的差異性，所以我建議夜晚的潛點，最好是白天潛過的，潛水計畫應該更加保守，潛水地圖也必須縮小一點，讓自己在比較安全的範圍潛水。

在過程中燈光持續照著前進的方向，中性浮力也非常重要，要隨時保持警覺、緩慢移動，不然隨時都可能會被海膽刺的滿身。

溝通──溝通、溝通、再溝通

對我來說每一次潛水最重要的就是事前的潛水計畫，在夜潛時我

會更強調「潛伴」的程序，包含了在水裡面兩個人的距離，以及如果失散了該如何尋找。

首先先把燈光遮住，在四周尋找光源，通常在這個階段就可以找到潛伴，因為距離不太遠。

如果還是沒有找到潛伴，打開你的手電筒，往前照射並畫圓，希望能讓潛伴看見。持續尋找一分鐘，還是沒有的話就上升至水面集合，這時候就能夠在水面遇見對方，但前提當然是兩個人都有一樣的默契跟律定。

燈光使用方式：在水中左右搖晃燈光表示「緊急」，畫圈表示「OK」，上下搖晃表示「注意」。燈光不要直接照射別人的眼睛，可以照腰部或是大腿位置。

夜潛值得體驗

夜潛好玩地方在於：能滿足好奇心、能看見不一樣的夜間生態。老潛點新風貌，同樣的潛點因為白天和晚上的差別而有不一樣的感覺，讓你有更多的潛水機會。喜歡照相的人也會喜歡夜潛，因為有利影像的呈現，也讓照片更加神秘有趣。

如果有夜潛資格，那我建議一定要讓自己做一次「跨年夜潛」。在水裡面跟一群不怕低水溫的朋友等待跨年，知道自己即將迎接新的一年，絕對是難忘的潛水經驗。

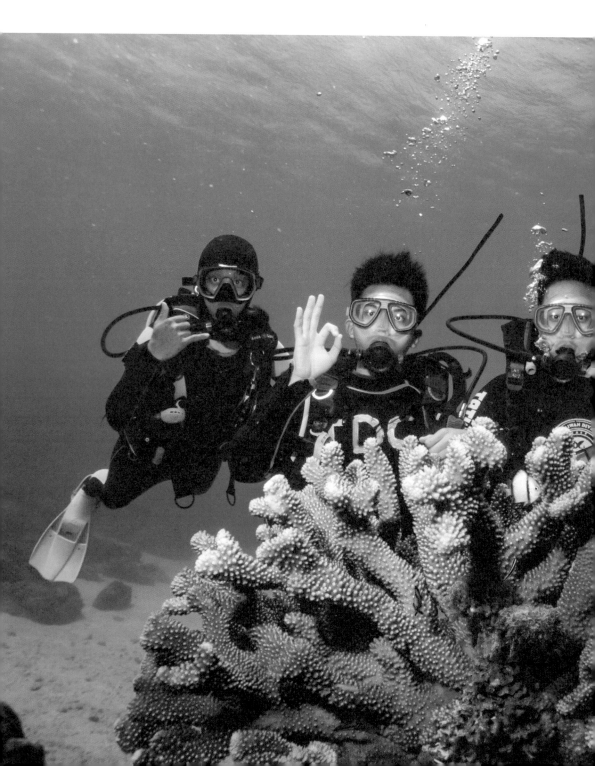

第四章

成為令人信賴的潛水員
——救援潛水員

4-1 一堂讓你成為終身潛水員的必要課程

你一年有超過 20 次的潛水嗎？

如果有，強烈建議你來上「救援潛水員」課程。不只可以保護別人，更重要的是知道怎麼保護自己，並且預測和分辨危險。

這一堂課一點都不輕鬆，會讓你不停的游、不停的拖人、不停的喝水，但是你會獲得滿滿的經驗跟滿到溢出的乳酸堆積。

你有隨時可以救人的準備嗎？上船後我喜歡待在後甲板，而且我的蛙鞋面鏡一定擺在我隨手可得的地方，這樣做的原因是只要有人發生狀況，我都能夠用最快速的方式跳到水裡面救他。

我常會問我的學生說：「如果你看到有人在水面求救你會怎麼做，有人回答：「教練，我會先看向你呀。」也有人說：「當然是立刻跳下去救他。」這些答案我都很喜歡，不過我的做法是除了往下跳之外，我還會阻擋別人下水，他們眼睛睜大大的看著我，我等了 5 秒才說出答案：「如果我跳下去救到這個遇難者，你覺得這個潛水員以後會跟著誰，當然是我啊，誰都想跟一個能夠在最危急的狀態下救他的教練，誰都想跟一個能夠保護潛水員的潛伴一起潛水。」這當然只是開開玩笑，不過搶第一個下水的前提建立在你是否準備好了，不論是裝備、心理、技巧都是在最佳的狀態。

那我們今天就來聊聊要怎麼開始這一堂課，我把它分為三個部分「誰適合？為何學？學什麼？」

誰適合？

課程先決條件

年滿 12 歲、探險潛水員（包含導航探險潛水，簡單來說進階就可以）、EFR 緊急第一反應首要救護和次要救護（可用紅十字會或其他代替）。

目標

一般潛水員想要提升照顧自己和幫助他人的能力，或者想要成為潛水教練這張證照，也是他職業生涯的開端。

本身能力要求

潛水經驗 30 次以上，游泳能力中上，輕裝能夠輕鬆完成 50 米拖人，有救生員的證照更好。

為何學？

提高潛水員的警覺性與安全性，培養對預期、預防和處理問題的能力

最有效的消除緊張的方法就是預測，在初期就發現到它的存在，

並且在緊張發展成驚慌之前，把它解除。這就是為什麼你要隨時保持警覺。

對教練來講，不僅需要監視自己的狀態，還要通過觀察他人的表現來判斷他的狀態。這些能力有時候是通過實際經驗累積起來的。

教導有效的潛水救援和急救技巧，以及如何處理潛水時的緊急狀況

我認為一個好的潛水員應該要為潛在的問題做準備，熟練技巧，了解裝備。這就是為什麼我們要練習救人技巧一直到非常熟練的程度，甚至不用思考像本能一樣處理狀況。

擴展潛水員的知識，為日後接受 PADI 領袖等級的訓練做準備

一個好的救援訓練，對你之後的職涯發展非常的重要，因為唯有在建立起良好的觀念並且培養出好的水性和救援技巧，才能讓你在之後的上課更放鬆並且更有自信。

學什麼？

知識

我們都不希望意外發生，但我們必須隨時做好意外發生的準備，這些相關的知識能夠避免大部分可能的問題，內容會有「救援心理學、

緊急事故的準備和反應、意外管理、裝備處理」。

技巧

　　救人絕對需要訓練，看到有人出事，一般人最直接的衝動就是想要幫忙，但是又不知道如何進行，或者直接跳下水，這樣其實會有相當大的危險，永遠記住保護自己才是你的首要職務。

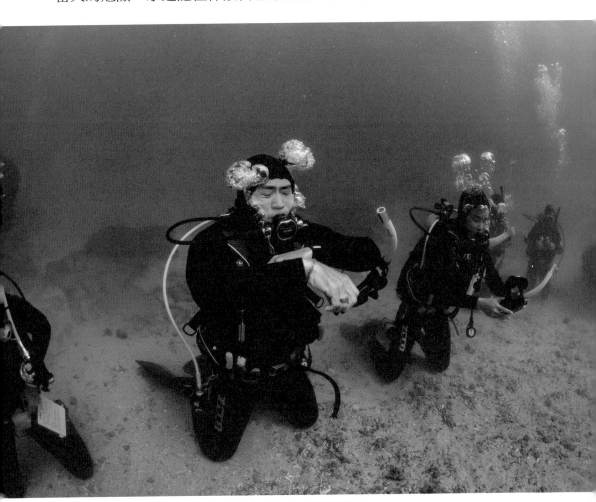

▲那些使你痛苦的，必將使你強大。

下水救人前要考慮的三件事情：

1. 如果你不在水中，利用浮具一定會比下水來得好。

2. 如果一定要下水救人，你有沒有照顧自己和遇難者的能力和裝備。

3. 你能不能在可能危及自身安全的前提下救出對方，你的體力有沒有辦法支持你完成救援。

在平靜或開放水域中，示範「自救複習」的各項技巧。

在開放水域中，示範「救援練習 1-10」的 各項技巧。

態度

除了知識跟技巧外，我覺得更重要的是「培養預測的能力」，在這堂課裡面我們會設計不同的模擬情節，讓學生提早去面對多樣的可能性，累積他的預測能力。

這樣的課程設計，最主要的效用就是在監督和指導下擴張你的舒適圈，因為這個舒適圈的邊緣不是你可以獨自探索的，但是可以讓你知道自己的極限並且在發生事情時對自己誠實。

在開放水域中參加「救援模擬情節 1」和「救援模擬情節 2」，針對某個潛點，準備一份緊急救援計畫。

讓自己擁有隨時救人的準備

在 2009 年我去澳洲打工度假當潛水教練，那時候我們公司有五

天的訓練期，第二天下午我被派到外礁的平台上當救生員，在一個可以容納 300 至 400 人的浮台後側是我們的浮潛區，左右兩側各有一個救生塔，我們就坐在上面看顧所有遊客的安全。在我正享受大堡礁的風景時，突然在另外一個浮台的前方有人揮動雙手，貌似正在求救的樣子，我很緊張的趕快看向另外一個救生台的救生員，畢竟我是菜鳥，他應該相對有經驗，他伸出右手請我下水去救援，我心裡想說：「明明你比較近，怎麼不是你跳下去？」但我還是很快速的戴上面鏡穿上蛙鞋，把那一個人拖回平台上面幫忙做 CPR 跟人工呼吸。突然間發現不太對勁，因為遇難者好像是早上看到的同事，可是其他同事還是要我繼續完成後續的流程。原來這就是公司的訓練，讓我們在任何時間點都能做好救人的準備，不會給任何提示讓你有預期心態。在接下來的訓練日子我就在不停的救援下度過，這段經驗讓我覺得非常實用，養成了我隨時做好救人的準備。

　　如果你現在有 30 次的潛水經驗，你應該對自己的潛水技巧充滿信心，並且在水裡面感覺舒適。若是這樣你可以考慮來參加救援潛水員的課程，這個課程能夠讓你了解壓力的來源、辨別危險並幫助其他的潛水員。簡單來說，就是把原本只關心自己的潛水方式，轉換成可以照顧其他成員的關鍵課程。很多潛水員會發現這是所有課程中最有回報的，並且它可以成為一種有效的水下保護，也是你成為潛水員的終身必要能力，保護自己也保護別人。

4-2 風險就像是「墨菲定律」，越害怕越容易發生

很多人應該都有聽過「墨菲定律」，它的原句其實是：「如果有兩種或兩種以上的方式去做某件事情，而其中一種選擇方式將導致災難，則必定有人會做出這種選擇。」

但是後來我們聽到版本大概都是：如果事情有變壞的可能，不管這種可能性有多小，它總會發生。不過也是因為越在意反而越容易發生，注意力越集中就越容易犯錯。

我的好潛伴王永福福哥，最常拿出來鼓勵會怕水的朋友的故事，就是他第一次學潛水剛下水沒多久就產生恐慌，立刻跟教練比出上升手勢，說他非常想上去。上去休息了一段時間後，因為身邊都是他的學生，想說讓自己再試一次看看。當然後面的故事大家都知道，福哥潛了百潛以上，也拿到了潛水長證照，現在是一個非常有經驗的潛水員。

不過還有一個小故事要跟大家分享，最近我跟福哥一起去綠島潛水，第一潛我們選擇最簡單的石朗，讓大家先把潛水的感覺找回來。一下水我就看到福哥臉色不太好，我靠近了一點，但沒有出手幫忙，過了沒多久他就平穩下來展現出原本的樣子。上來後我問他說：「福哥，剛剛怎麼了？」他說有意識到恐慌的感覺，所以告訴自己「停

下來、慢一點、深呼吸、想一想」，恐慌的感覺就漸漸消失了。

　　我想跟大家說，並不是你百潛了，在水裡面就不會產生問題，更重要的是你能不能夠了解到那是個問題，你能不能在問題還沒變大的時候就提前解決了。緊張是每次潛水都有可能發生的，而最有效的解決方法就是透過訓練。我會用四個階段「避免、降低、轉移、接受」，來跟大家分享遇到問題該怎麼樣解決。

避免

　　潛水員緊急事故最常見的原因就是不當的判斷，其實大部分的潛水意外都是可以預測的，而起因可能是來自一個很小的錯誤，接著導致一連串的嚴重問題，最後造成意外的後果，就像是「海恩法則」。

　　「海恩法則」是航空界關於飛行安全的法則。每一起嚴重事故的背後，可能有 29 次輕微事故、300 起未遂先兆，以及 1000 起小錯誤。

　　所以只要我們打破事件鏈條，就能阻止災難的發生，這些鏈條可能是超出潛水員經驗或訓練的潛水活動；沒有注意天氣的變化、水流越來越強；穿戴不適合的裝備去潛水；潛水前忽略安全檢查或潛水計畫，都有可能造成意外。

降低

學習辨識潛水員的壓力，有可能是生理或心理，因為壓力會帶來知覺狹窄的效果，讓潛水員的注意力都放在某個問題上面，而使他整體的警覺性降低。所以找出問題、解決問題，就能避免恐慌，而透過經驗的累積我們能夠從潛水的表現，去預測下一個行為，在問題還沒被擴大時就解決掉。

我相信本身的能力越好，風險也會隨之降低，所以得趕緊強化游泳和輕裝能力，把潛水技巧跟自救技巧練習到跟本能一樣，就算閉著眼睛不用思考也都能夠輕鬆的操作，更建議持續加強救援的能力，例如拖帶、急救技巧（CPR，AED）……等等。

轉移

人只要一緊張，思考就會陷入一團混亂，更何況在水裡。所以這時候最重要的是停下來、深呼吸、想一想，把思緒做個轉移，讓自己回到一個比較正常的狀態，才有辦法處理遇到的問題。

第二個轉移的方法就是讓處理流程變成 SOP，這樣子遇到問題根本不用多想，因為平時的訓練已經把這個流程刻在腦袋裡面，而定期的訓練會有三個好處：第一，精進你的救援和反應技巧；第二，真正遇到緊急事故時沒有壓力，知道要做什麼；第三，練習過後你也可以評估自己的表現持續改進。

接受

　　有時候事情還是有可能會發生，而我們能做的可能只剩下接受。也許意外當下沒有感覺到特殊的不適，在幾週或幾個月後，重大意外的作用才會開始出現，例如沒辦法專注、感覺到罪惡、跟他人互動變少、有異常的行為、失眠做惡夢。這時候就需要找專業的心理醫生將這些事情說出來，讓自己去嘗試接受這樣的結果。

　　此外，需要填寫一個意外事件報告書，因為無論是醫院或者是保險需要，你都要有填寫這份內容的能力，主要就是人、事、時、地、物的清楚說明。

潛水一定有風險

　　潛水會把人帶到有潛在危險的環境中，這是不可否認的事實。人在水裡不能呼吸，必須靠著裝備來供應空氣難免會有危險，這是事實；海流會突然改變將人帶到危險的地方，這也是事實。潛水一定有風險。

　　但我們必須學習如何避免問題的產生，並且熟練自己的技巧以降低危險的可能，在意外發生時透過標準的流程去轉移緊張的情緒，最後如果不幸還是發生了意外，那就去學習如何接受和解決。

　　而我們潛水教練的工作就是讓這個風險降到最低。每次帶團的時候，我都習慣把所有人的空氣量當作我自己的空氣量，有時候團員會

覺得很奇怪，為什麼他殘壓 100 時，我就把我的備用氣源拿出來使用。我會跟他解釋，因為這團有三個人比較耗氣，如果我等到所有人都 50 時，再給就太慢了，所以我在 100 的時候就給第一位，能有更多的時間去給其他兩位空氣。我知道人在空氣量降低的時候，會特別緊張，而緊張會讓潛水應變能力變得更差，提早給氣就是在減緩緊張的程度，讓大家可以用平常的方式去潛水。

墨菲定律告訴我們，容易犯錯誤是人類與生俱來的弱點，不論科技多發達，事故就是會發生。所以我們更要謹慎的去面對在水下的事情，就像海恩法則說的，任何不安全事故都是可以預防的。一件重大事故發生後，我們在處理事故本身的同時，還要對同類問題的「徵兆」和「苗頭」進行排查，以此防止類似問題重複發生，及時消除再次發生重大事故的隱患，把問題解決在剛萌芽階段，打破事件的鏈條，讓它不要再惡化下去。

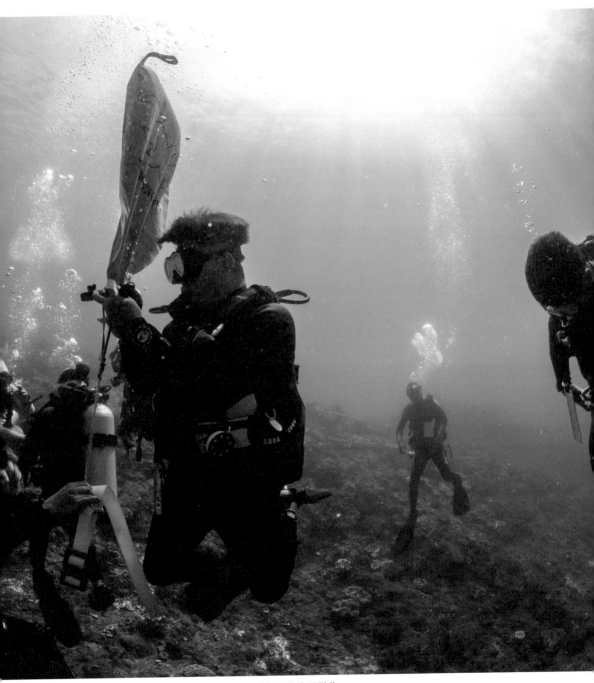

▲熟練習題和水下動作。

4-3 做好一萬次的準備面對萬一的到來

　　按下自動體外心臟去顫器（AED）的啟動按鈕，確認是否正常，轉開純氧氣瓶，檢查氧氣存量是否足夠，並且在每日的紀錄表單簽上我的名字，這就是我在澳洲「Great Adventure」每天上班帶客人前的檢查工作。

　　不只是要服務更多的客人，對潛水公司來說降低風險比什麼都還要重要，所以在澳洲工作的那段時間，我看到了公司要求我們每天要檢查急救裝備，每一季定期訓練急救技巧和能力，還有要做船上必要的遇難演練。

　　我相信沒有人想遇到意外，但這件事情總有一天會來到你的面前，我們可以從三大方向去準備並謹慎面對可能的風險。

事前準備──裝備相關

了解你的裝備與故障排除

　　潛水是一個對於裝備非常要求的運動，了解潛水裝備的基本原理和故障可能發生的原因，就可以在問題發生之前提前解決。

　　熟悉調節器、BCD 和低壓充氣閥、氣瓶和氣瓶閥的構造和相關問

題，我覺得更實用的還有選擇適合你的裝備。例如我們常會聽到備用氣源可以選擇比較便宜的款式，因為是給別人吸的，不過這個決定絕對是錯誤的，因為這個選擇常常就是發生漏氣的關鍵，就算你整組的調節器都是正常的，只要有一個地方漏氣，它就是一個故障的裝備，一樣會對你的潛水產生危害。

額外的潛水裝備

一個有經驗的潛水員身上不該只有基本的裝備，你要開始去想像可能會遇到的問題，有什麼裝備可以協助處理，所以強烈建議潛水員身上應該要帶上這幾個東西：充氣式信號棒、線軸、寫字板、手電筒、搖鈴、割線刀、手機（具備防水功能）、信號發射器。有時候發生問題，只要幾個簡單的工具就可以讓你打破發生意外事件的鏈條，讓意外不要延伸發展下去，讓問題不要再擴大。

準備急救設備

我相信急救設備是每個潛水員平常最不在意的，但發生事情的時候它卻是最重要的，除了要學會如何使用之外，還要習慣在潛水時都能帶上並且確認是可以用的。

急救設備應該要有急救氧氣系統、口袋型呼吸面罩、自動體外心臟去顫器、急救箱。我知道其他東西的投資或許會比較高一點點，但可以先從小的急救箱開始，裡面準備手套、急救呼吸用的單向閥口袋型呼吸面罩、護目鏡、抹布、繃帶、三角巾、棉花棒、繃帶、剪刀、

安全別針、可擠壓的水瓶、夾板、冷熱敷袋、醋、酒精、一些基本的藥品。

還可以準備一些救援的裝備，例如望遠鏡、魚雷浮標、救生圈、繩子……等等。

加強個人救生能力

有時就算我們做了很多的預防跟準備，事情還是發生了，這時候我們要加強的就是急救能力，看能不能把傷害降到最小。

急救能力

最需要具備的就是緊急事故的「基本生命維持」（BLS），監督傷病者的呼吸和心肺系統失常，即缺氧、瀕臨死亡的情況，並且執行緊急救護程序。雖然在救援的現場一定會有非常多樣的情況，務必記住要分秒必爭，在擬定救援計畫的時候，一定要將時間列入考量，盡量在最短的時間內開始做基本生命維持。

這些可以在 EFR 緊急第一反應員、紅十字會的急救員、初級救護技術員混成式教育訓練 EMT1 學習到，這些急救課程都能增加你救援時的信心和能力。

了解減壓疾病和壓力相關傷害

「減壓疾病」 這個名詞，涵括了減壓病和肺部過度擴張傷害在

▲延遲水面浮標。

內，雖然成因不一樣，但處理的方法大致相同，先做首要評估、鼓勵有反應的傷病者躺下放鬆、詢問發生原因、讓有呼吸的傷病者呼吸氧氣、安排緊急撤離就醫、請勿試圖將傷病者帶回水底進行再壓。

其他可能發生的狀況

水裡面會發生的事情非常的多樣，除了壓力傷害之外，還有水中生物傷害（當然這個可能性是非常少的，除非你主動去攻擊或觸摸他們）、休克處理、熱衰竭及中暑、低體溫症。

了解救援現場的流程

每次潛水前都應該要有潛水簡報，不只是要說明水裡好玩的事物，更重要的是如果發生問題該如何處理，例如沒氣了怎麼辦、失蹤了怎麼辦、需要幫忙的時候如何通知潛伴、團隊是怎麼樣編排的。

我們可以藉由緊急事故管理的六個基本步驟，事先找出和避免可能導致緊急事故的原因，及阻礙救援的危險。

步驟一，評估狀況

遇到事情千萬不要急著行動，先想一想，看一看，評估需要什麼資源，需要什麼能力，有哪些東西可以派上用場，準備好行動計畫，請記住沒有唯一正確的處理方法。

步驟二，執行你的計畫

緊急行動計畫裡面要有：緊急連絡電話、連絡草稿、移動程序、意外報告內容。透過定期的訓練跟標準的 SOP 能夠降低意外發生時的不安跟疑惑。

步驟三，指派任務

先找出指揮者，領導所有人完成工作。

步驟四，照顧傷者

步驟五，控制現場

參考 PADI 意外管理工作紀錄板，提供必要資料給救護單位。

步驟六，撤離受傷的潛水員

將潛水的救護資料提供給醫護人員，這樣才可以了解受傷的性質，給予適當的救護。

萬一萬一，一萬次可能就會發生一次

意外總是會發生，只是早或晚遇到而已，我們開門做生意只要遇到一次，就可能要賠上 5 到 10 年的時間，而當老闆的就是要將風險降到最低，不管是不是你帶的，還是有大部分的責任，因為你是最主

要的管理者跟獲益者。

　　第一關首先要面臨這些風險的還是人，就是教練的風險控管能力；第二關是制度的規範，就像是系統規定我們一個教練只能帶幾個學生，或者是公司規定帶課的時候要注意哪些事情，不過只要有制度就一定會有漏洞；所以第三關就是保險的保障，讓發生事情的時候能夠將傷害降低，不管是店家還是遇難者都能找到一個平衡方式去處理。最後的最後就是最不樂見的，由雙方法務去面對，由法院去判定責任歸屬。

　　潛水是非常好玩的，雙方都不願意發生意外，所以身為教練的我們，必須加強救援能力並且做好因應意外發生的準備，希望大家都可以潛水平安，平安潛水。

4-4 不斷練習，讓每次的判斷都成為下意識

　　帶體驗潛水就像在抽籤一樣，每一次都會遇到不一樣的學生，狀況也許很好也可能抽到籤王，在水裡面隨時出狀況。像有些學生就很喜歡在水裡面拿掉面鏡、吐掉二級頭咬嘴，只要出現這樣的景象，教練的心臟瞬間會加速跳到每分鐘 100 下。我在帶客人時這樣的景象不知道出現了幾次，在水深 12 米的水裡，可能是看魚看太開心突然嗆了一口水。新手在水裡面如果發生這種狀況，最想做的事情，就是把自己身上的東西全部拿掉，像是面鏡跟調節器。

　　其實教練只要發現學生有稍微怪怪的地方，下意識就是要調整身體的姿勢準備帶客人上升出水，同時去處理客人的問題；即使沒辦法處理好，你可能也已經快到水面了。不要只是專心在處理客人問題卻沒有上升，等到你發現處理不了的時候才準備上升，這樣時間可能會差至 30 秒到 1 分鐘，對學生來講這段時間感受會有一小時那麼久，而且還可能有嗆水跟溺水的風險。

　　所以你的判斷非常重要，遇到問題時要能像本能及時反應，需要透過不斷的訓練。救援課程裡面會加強這三大面向的訓練「自救能力、救援技巧、模擬情節」。

自救能力

　　照顧自己永遠是救援的第一法則，不只是在救人的時候會用到，其實在一般潛水的狀況下都應該要具備自救的能力。

空氣供應

　　空氣管理永遠都是最重要的，隨時注意自己的殘壓，並且練習如果下水才發現氣瓶沒有開的話如何自己打開氣瓶。

　　還有你的備用二級頭能不能夠舒適的提供給另一位潛水員，因為我們現在一般常用的備用二級頭，其實長度不太夠，所以有時候會顯得相對困難。你可以用技術潛水的方式，使用 1.5 米長管，將備用的二級頭用固定帶放置在你的下巴位置，這樣就算有被救援者因驚恐而搶走你的主用二級頭也可以很迅速換成備用二級頭來供氣。

浮力控制

　　在浮力控制的部分，大家可以加強練習過重或是過輕的浮力如何潛水，因為在之前的潛水我們用的是自己的最佳配重，所以中性浮力是相對好控制的。不過教練常常遇到狀況是，學生的配重不夠，需要分給他 1 至 2 公斤，這時候就會造成你的配重是過輕的狀態，或者需要多帶配重在自己身上。不管如何你都要想盡辦法調整，所以可以試著讓自己練習在多 2 公斤或者是少 2 公斤的狀態去潛水，試試看能不能夠良好控制自己的浮力。

問題處理

在水裡可能會遇到面鏡被扯掉的狀況，你能不能在無面鏡狀態呼吸，並且找回面鏡順利排水；調節器咬嘴不小心掉了，你是不是能夠透過有點水的調節器繼續呼吸並且安全的上升。又或者突然抽筋了、有點暈眩了、氣瓶不小心鬆掉了，你能不能在水裡順利解決問題？雖然遇到這些狀況的機會都是非常非常低的，但還是希望你在訓練期間多多練習，讓正確反應成為本能，下意識就可以順利、迅速完成。

救援技巧

救援技巧非常多樣，就像是一個工具箱，每樣東西都必須去練習、熟悉，會讓你在救人的時候有更多的工具可以使用。

不管是哪種方式你都應該依循這 5 個步驟：接近、評估、接觸、防衛、解脫。讓這些步驟成為一種救援的習慣，注意每一個階段可能會發生的問題。

水面救援

在救援水面上的遇難者，最重要的關鍵就是辨識潛水員狀況和身邊資源，有可能是疲憊或恐慌，你要知道如何去應對，如果可以不用下水就盡量不要下水，並評估手邊有沒有可以救援的工具，例如救生圈、拋繩、長桿。更重要的是在整個救援潛水練習的過程中，要讓你

的學生盡量嘗試長距離的拖帶以及不同狀態下的拖帶，救援不應該只
是著重在技巧面，更重要的是水性的培養以及拖帶能力的增強。

水底遇難

水底遇難要注意的是控制潛水員和怎麼讓潛水員盡快上升回到安
全的地方。我們可能會遇到過度費力的潛水員，或者是失控上升、下
潛。

還有潛水員失蹤了，如何運用不同搜索法有效率做大面積的搜索
跟安排，以及遇到了無反應的潛水員怎麼讓他上升。處理的大原則就
是持續看著遇難者，瞭解他的狀況，再進行下一個步驟，例如過度費
力，利用手勢或身體接觸，讓遇難者先停下動作，調整呼吸，等他穩
定後再確認殘壓，進而決定上升。

水面無反應

在正式課程中，教練會請你不斷練習，你要努力讓無反應的潛水
員嘴巴跟鼻子都保持在水面，只要注意這個重點其他都不難了。我們
還需要練習帶無反應潛水員出水，以及怎麼樣提供氧氣給遇難的潛水
員。

遇到無反應的潛水員，我覺得最重要就是節奏，怎麼照著你的
節奏去執行任務，因為一旦節奏亂掉了你可能會變得很忙很亂，沒
辦法照著標準的流程去進行。我們希望你照著本能去操作，但前提
是這個本能是你透過訓練去建立的下意識，而不是完全沒思考過的

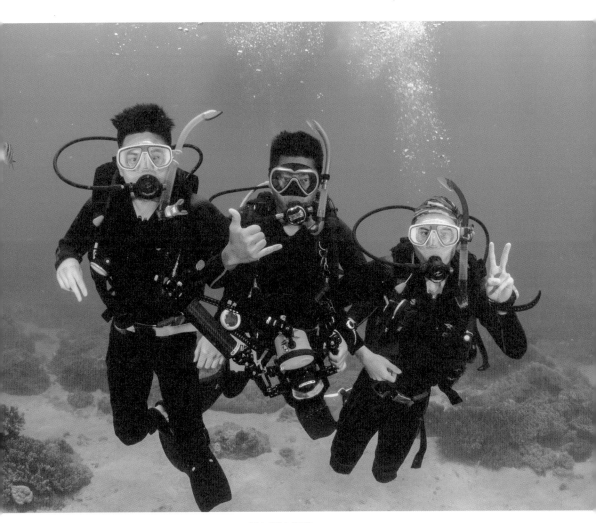

▲增加潛水經驗。

做法。

模擬情節

　　整個課程裡面，最重要的就是這一個單元，讓學生去感受真實狀況會產生的問題，讓他們去組織救援安排。我常常遇到很多教練在教救援的時候，自己都不投入感情去教學，一旦你扮演的不像遇難者，其實練習救援起來是相當沒有感覺的，所以我一直強調一定要演得夠像遇難者，要有遇難者的表現，該攻擊就攻擊、該讓施救者喝到水就要讓他喝到水，這樣子施救者才會有感。

什麼叫潛伴，能幫到忙的才叫潛伴

　　救人課程應該要更貼近真實的狀況，所以不能只有岸潛，也要有船潛，在救援的地點選擇上，也不應該以最好操作地方去設計，而是應該以最容易發生事情的環境去規畫。我們之前在教高雄市消防局的時候，他們就希望選擇在愛河跟旗津的碼頭，我還納悶為什麼要選能見度這麼差的地方。他們解釋因為該地是水域發生問題機率最高的地方，也是同仁們出勤機率最高的地方，所以希望能在這樣的環境底下訓練。

　　我覺得非常有道理，地點的安排要盡量貼近真實，而且一定要讓學生有累到的感覺，而不是很輕鬆就完成課程。

　　現在身體累，總比救人的時候發現自己的能力不夠，那時候是心理累，因為沒有辦法幫助到他人、救到人，給傷者一個機會，雖然有時候結果也不一定是好的，不過至少我們盡力了，告訴自己有努力去嘗試了。最後我們會發現，其實很多狀況明明在一開始就可以避免掉問題，為何要花更多心力在事後補救，事前的預防才是最重要的！

第五章

邁入潛水的專業領域——潛水長

5-1 用活力交換人生新方向，藉由潛水發現新世界

隨時可以停下腳步，轉個彎或許可以看見不一樣的風景

2012 年的夏天，一個在日商公司上班的女生突然問我：「琦恩，可以讓我來台潛住一個月嗎？我可以在店裡幫忙當做交換。」

好像不錯喔！這也開啟我提供打工換宿的想法。之後她在這裡認識的夥伴，都決定考取潛水長，她又跑來問我：「琦恩，可以讓我繼續留下來，跟他們一起完成潛水長訓練嗎？」

當然好啊！後來她不只完成了潛水長訓練，還通過了 PADI 潛水教練的考試，人生因為來到墾丁，轉了一個好大的彎。

「打工換宿」到底是在換什麼？

「打工換宿」這件事情，簡單來說就是拿擁有的去交換沒有的。業者或換宿生應該是要對等的，兩者都會取得本身所欠缺的，讓雙方能因為給予而讓自己更成長。我們也來聊聊兩者，各會付出什麼，然後得到什麼。

　　對換宿生來說，用工作去交換當地食宿玩樂，這只是表面所看到
的。來到一個換宿地點，可以更融入當地，看見一般觀光客看不見的
私房景點；可以認識不一樣的朋友，聽見不一樣的故事；或許可以發
現全新的自己，用笑容去交換缺少的拼圖。放下包袱，重新做自己，
給自己一段休息時間，隨時都有再出發的機會。

　　對業者而言，我們想藉由這個平台讓更多人認識海洋，認識潛水。
現在換宿生對我們而言比率偏低，不過我們希望持續提供名額，因為
我想讓夥伴有更多機會去遇見更多很棒的人，讓這裡隨時都充滿活
力。我們提供住宿、餐食、訓練、潛水、夥伴，對我而言，這是另一
種公司品牌的曝光方式。

　　打工換宿對於每間店的定位不太一樣，工作時間從 4 小時至 24
小時都有可能。工作也五花八門，交換的內容不盡相同。所以在選擇
店家時，務必要問清楚，才能擁有最有回憶的在地生活。

「打工換證」跟「付費取證」有什麼差異嗎？

　　潛水本身是偏高消費的休閒活動，所以有心想往這條路邁進的
人，往往看到所需投資，就會卻步打消念頭，我們希望藉由「打工換
證」去協助更多年輕人投入這個產業，並且有機會走出台灣。

　　打工換證跟付費取證的差異在於「潛水經驗」，因為打工換證的
工作是環繞在潛水事務上，會更了解潛水產業，更知道這值不值得當
作職業投資，潛水經驗也會更快累積，最少一個月能增加 40 次以上

的潛水經驗。尤其在潛水長的實習課程，有機會看到更多不同的訓練課程，看到不同教練的風格。如果想藉由潛水環遊世界，有在潛水店工作的經驗，面試時候有更多錄取的籌碼。

對業者而言，打工換證也是取得正職工作人員的途徑之一。表現好的話，能直接留在潛水店工作，有更多機會挑選適合潛店風格的夥伴。

潛水業淡旺季很明顯，旺季時能有人力投入幫忙，淡季時夥伴出國進修，讓潛水店在淡季時不會有太大的人事成本壓力，對雙方都是很適合的時間安排。

在選擇潛店方面，我覺得最重要的是符合需求，有幾個方面要特別注意：

工作天數如何換算課程？

工作幾天可以交換什麼課程？例如交換一個 OW，需要幾天能拿到證照？會不會有額外費用產生？最好能夠白紙黑字寫清楚，事先溝通好，才不會有誤會。

上班時數和工作內容？

一天工作幾小時？休假怎麼安排？工作內容是潛水相關嗎？還是大多是非潛水工作？潛水工作比率多，對之後工作比較有幫助。

▲認識不一樣的朋友,聽見不一樣的故事。

▲上班時數和工作內容是什麼。

潛水費用怎麼計算？

潛水需要另外付錢嗎？還是包含在整個交換方式裡面？潛水費用很高，如果不需再另外多付錢，多潛就是多賺，是選擇潛水店很重要的指標，畢竟經驗在交換階段是最重要的。

工作內容包含帶人潛水嗎？

如果工作內容有帶人潛水，要特別注意，因為帶人潛水的資格是有限制的，不是任何階級都可以帶客人。例如：潛水長只能帶有證照潛水員或擔任教學時的助教；教練才能帶領體驗潛水。這些相關規定在 PADI 的教練手冊都有說明，千萬不要因為不懂，而讓自己陷入不必要的風險，瞭解更多才能保障自己的權益。

潛水店可以提供推薦嗎？

潛水店是否為合格的 PADI 潛水中心？最簡單的檢查方式就是看有沒有店號，也可以上 PADI 網站查詢。如果目標是想要出國工作，那麼合格潛水店的推薦就非常重要，可以證明你的潛水經驗和工作表現，讓你從眾多求職者中脫穎而出。

希望以上五點可以讓你在選擇合適的打工換證潛店時有一個方向，知道怎麼去挑選最合適自己的所在。

人生最大的風險，就是從來不冒險

那位日商的女生離開台灣後，陸續去了馬爾地夫、日本沖繩工作，這是一開始我們兩個都沒想到的變化。從一開始的換宿，單純只是來墾丁放個長假，當作轉職間的休息，到後來的換證，變成了一個專業的潛水教練，到現在人生換了一個全新方向，工作場所從辦公室變成了海洋，同事變成小丑魚，高跟鞋變成夾腳拖，很高興我能成為協助她改變的一份子。

用活力交換人生新方向，藉由潛水去發現新世界。

如果想讓夢想成真，現在打開電腦，搜尋「打工換宿」，準備最有特色的履歷，勇敢走出舒適圈，會獲得很多意想不到的成長，潛水產業需要你們的加入。

5-2 要上PADI潛水長課程，這三個雷區勿踩

　　每次教練班開始前，我都會詢問我的候選人：「你的潛水長在哪裡上的？」因為潛水長課程強烈影響了後續教練班的授課。

　　常常聽到學生回答：「我五項理論都沒有學過耶，什麼是二十四項示範動作？實習要做什麼？」

　　遇到這樣的候選人，唯一能做的就是重教吧。其實心裡默默在罵人，如果他什麼都不懂、什麼都不會，那怎麼可能通過教練的考試？

　　對我而言，潛水長課程是最重要的培養過程。養成一位教練所需要的所有能力，除了教學能力外，基本理論、技巧表現、風險評估、經驗累積，都是在潛水長課程必須給予的。如果什麼都沒學到，那成為教練後會非常的空洞而且無助，因為在他什麼都還不會的時候，被賦予了一個教練的抬頭。

　　想成為潛水長，在選擇潛店時，除了最基本的費用（學費 30000元左右＋教材 6000 元，還要問清楚住宿跟餐食是否要另外支付）、天數（正課 4 至 5 天，實習 10 至 14 天）以及證照的系統⋯⋯等等這些該了解的事情之外，我覺得有三個地雷必須避開，而且事前就應該了解，才不會花了錢和時間，卻沒有得到標準的訓練。

雷區一——剛成為教練沒多久的新手

授課教練本身的經驗如何？

我遇過可能還教不到 10 個學生的教練，就已經教出一位潛水長了。我都在心裡問：「他真的知道這堂課要教些什麼嗎？」

潛水長要上的不只是這堂課程的內容，還包含之前的初級、進階以及救援，如果授課教練不曾教過這些課程，怎麼去協助候選人了解更多高階的教學內容？

除了課程內容外，他應該懂得裝備介紹、裝備維修，甚至氣瓶的維護，以及空壓機的管理，或許還有些國內外的工作經驗，讓潛水長課程能更豐富完整。遇到這樣的教練，基本功一定會比別人好更多。

▲找經驗豐富的教練長課程總監團隊上課。

雷區二——學生數不多的潛店

店家能提供什麼樣的實習經驗？

潛水長的課程內容是 4 至 5 天正課，目的在加強技巧、知識以及正確的態度。

比正課更重要的是 10 到 14 天的實習課程，參與開放水域潛水員、進階開放水域潛水員課程，和有證照的旅遊潛水。

這些都能累積更多經驗，並且適應不同教練的教學風格。

有些店家的教練或學生數並不多，沒有辦法提供這麼多的實習，他們可能就會使用模擬狀況去完成這一堂課。可是，效果真的差很多，真實的客人才會產生真正的問題，模擬的學生永遠都不會發生狀況的。

避免以上兩個雷區，能幫助候選人扎根，並且累積更多的真實經驗。如果潛水長課程只是階段性的任務，候選人的目標是放在成為一位潛水教練，那認清第三個雷區就更加重要了。

雷區三——完全不懂教練班的流程

店家能銜接未來的教練班以及提供更多的機會嗎？

首先要找到擁有培訓教練能力的潛店。

這些潛店是有能力培訓教練的「五星級教練發展中心」或專門培訓教練職涯的「職業發展中心」。

授課教練本身應該要是參謀教練（IDC STAFF）以上等級，教練長很好，課程總監更好，這些職稱都代表了他們的教學經驗以及被認可的教練培訓能力。

在潛水長的課程中，他們會加入跟教練班相關的課程，提早準備相關內容，讓之後的銜接更輕鬆。而不是必要的五項理論沒加強、基本水肺技巧沒要求、救援能力又放水，這樣的潛水長，在一開始的起跑點其實就差其他的同學很多了。

選擇一間能符合你需求的潛店

選人，絕對不要選到菜鳥，因為他自己才剛起步，怎麼教高階課程呢？

選店，絕對不要選到生意很差的店，如果沒有學生，怎麼讓潛水長擁有豐富的實習呢？你要的不就是經驗嗎？

想想未來到底要什麼？如果要成為教練，就要找一位教練長，或是課程總監來協助，我相信幫助會非常大。

看著店裡上完課的實習潛水長忙進忙出，前一天還要去找隔日授課教練討論明天要上課的內容，而且常常會被唸。

我相信「那些使你痛苦的，必將使你強大」，透過這樣紮實的訓練，對潛水長而言，會是很大很大的幫助。

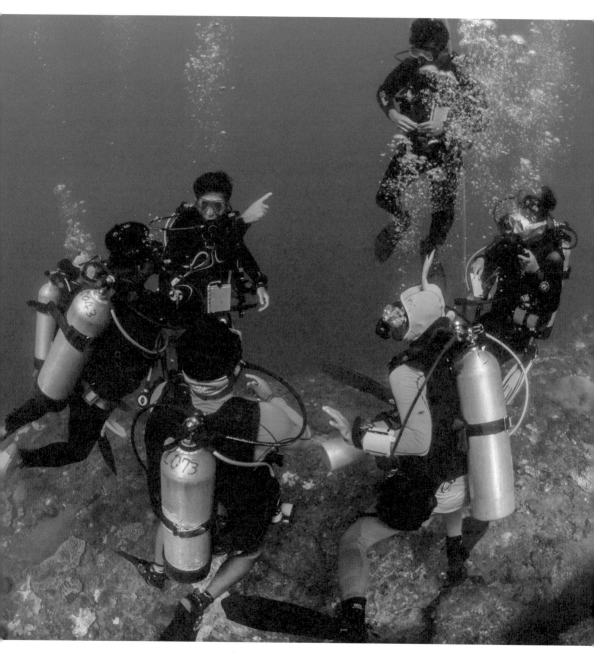

▲找客人基數多的潛店累積實習經驗。

想成為潛水長，現在就開始準備三大方向

　　潛水長是踏入領導階級最重要的過程，得學習很多新的事物，也會複習之前所參與的課程。

　　上課前要先準備什麼呢？最重要的就是：先選到一間適合自己的潛水教育中心，有了好的開始，後續的準備才有意義。

　　潛水長最重要的改變就是「角色改變」，從「接受者」變成了「給予者」。原本都是聽從教練的指令去潛水，現在則變成協助的角色。學習方法也會有很大的改變，潛水長不應該只是單方面的接受知識，而是能夠自己找出要學習的內容並且提前準備。

　　潛水長的正課非常的緊湊，每天的課業也非常多（如果教練都不給功課，那是他在偷懶），所以事前的準備非常重要，唯有提前預習才能夠更有效吸收。

　　所以我先來說潛水長上課前到底要注意什麼事情，要先準備什麼內容？

　　就從「K、S、A」這三大方向來跟大家分享：

知識（Knowledge）

1. 先複習手邊擁有的 OW、AOW、RES 課本，畢竟之前的內容，上完課可能都忘光了。重新把習題做一做，翻翻正確答案在哪裡，之後在協助教練輔導學員的時候，就能替學員解惑。

2. 如果可以先拿到教材，一定要先把潛水長手冊一到九單元的知識複習寫完。因為課堂上沒有時間寫作業，而且先寫過作業，會對課程更了解。

3. 套裝教材裡會有最新版的教練手冊以及潛水百科全書，可以先翻看看。尤其是教練手冊中潛水長課程的授課內容，就能更了解後續的課程中會學到什麼。

技巧（Skill）

1. **OW 課程**——24 項基本水肺技巧，先看看怎麼做一個標準的示範動作，才能用更簡單清楚的方式傳授給學員。有機會的話，找個游泳池讓自己多多練習，畢竟這些動作要刻意訓練過，才能夠做得更慢更好看。

2. **進階課程**——「水中懸浮」是最重要的。我們看一個人的潛水能力，是從懸浮的狀況判斷，教練更是如此。所以要花更多時間去調整自己的懸浮能力，還有在水中施打延遲水面浮標（DSMB）、導航的基本能力，以及指北針的使用。

3. **救援課程**——救援練習 1 至 10。尤其是救援練習 7：水面無反應的潛水員，因為這是教練考試必考的項目，必須要更熟練。

4. **游泳能力**——在水性評估中，必須展現 400 米徒手游泳的能力以及 15 分鐘的踩水（最後 2 分鐘必須把手離開水裡）。游泳能力是無法快速進步的動作，所以在開始課程之前，要先把游泳練好。

物理學重點　　　　　　　生理學　　　　　　技巧與環境

態度（Attitude）

1. 多潛水、多潛水，還是多潛水。雖然 PADI 規定只要 40 次潛水就可以考潛水長，60 次就可以畢業。不過這個門檻太低了，我都會希望學員有更多的經驗再來上課。去不同的店家跟著不同的教練，看看不同的教學方法以及帶領方式。

2. 多閱讀相關書籍，能夠增加潛水簡報的豐富度。潛水相關的書籍例如墾丁、綠島、蘭嶼潛點介紹、《海洋博物誌》（北台灣）……等等。

3. 建議潛水長可以擁有一套自己的潛水裝備，而且盡量買中上等級的。因為學生會跟教練買一樣的裝備，教練身上穿的裝備可

▲角色改變，學習也會有很大的改變。

▲成為領導階級後，面對的是「人命」。

能就是學生要買的裝備類型。所以買一套自己能夠介紹、自己
能夠保養的裝備，是最好的選擇。

潛水長要面對的是什麼？

在上課前怎麼有這麼多東西要準備啊？

沒錯，要帶別人潛水，絕對不是一件簡單的事。

我在上課的時候都會問學員：「請問大家知道你們現在面對的是
什麼嗎？」

大家互相看來看去，你一言我一語。

這時候我才緩緩說出答案：「是人命。」

帶領學生潛水的時候，我們面對的是「人命」。教練、潛水長身
上的重量不是來自於氣瓶，不是來自於裝備，而是能不能讓潛水員安
全回到岸上的重擔，所以這些準備根本不算什麼。

我也會跟學生說：「我的工作是開出學習的清單，你的工作是想
盡辦法『吞下它』。如果你連作業都沒辦法如期完成，我建議還是別
上了，因為後面的訓練只會更辛苦、更繁重。」

5-4 資深潛導帶你輕鬆看好物， 新手潛導帶你頂流繞圈圈

先問問大家，為何合格潛水員需要潛水長協助？

答案是因為專業人士擁有帶領潛水活動的能力，例如熟悉潛點、了解潛水，並且能夠危機處理，這些能力也是新手潛水長必須加強的部分。

到國外潛水旅遊，當地潛導第一次潛水一定都是「測潛」（Check Dive，到一個全新的地方，當地潛導會先去比較安全的潛點，確認你的潛水狀況、中性浮力以及基本技巧），先了解每個人的程度。

每年六到九月，我們都會去日本石垣島看鬼蝠魟（Manta Ray），在川平灣灣外有一個「Manta Point」，是鬼蝠魟的清潔站。

第一次的日本測潛讓我大開眼界，下水之前會先溝通要練習面鏡排水、調節器排水，還有最重要的中性浮力，剩下的時間就是潛水旅遊，四處繞繞看看。

潛導 Ryugo Horiguchi 跟我說，待會帶我們去看小丑魚，我心裡想：「看什麼小丑魚？我從那麼遠坐飛機來，你叫我去看小丑魚？」

跳入水裡，潛導真的指著小丑魚請我們過去看。我心中百般的不屑，不太想過去。這時，我遠遠的看著他從 BCD 的口袋，拿出一面鏡子對著小丑魚，突然間小丑魚瘋狂的攻擊鏡子裡面的自己，原來牠

以為鏡子裡面的自己要搶自己的地盤。這時我緩緩的移動過去，覺得好有趣喔！原本看小丑魚可能一分鐘就結束了，可是因為這樣的互動，我們多待了五分鐘，這個與小丑魚特別的互動，也一直存在我的腦海裡。

潛水長專業四等級

我把潛導分為四個等級，潛水長們以後就知道自己應該要做哪些努力才能符合不同的等級。

第一級：知道路線 （只會導航）

最入門的潛導，只會最基本的導航帶路。最明顯的辨別方法，就是他在行進的過程中踢動超級快，並且離地面超高。他根本不在意看到什麼，只想趕快把路線跑完，因為只要一停下來，就會忘記原本導航的方向以及位置。簡單來說，一整趟的潛水就是狂踢 40 分鐘，讓你達到瘦身的效果。

第二級：認識物種 （懂得辨識）

開始認得生物的名字，在行進的過程中會貼近珊瑚礁，開始會找尋一些生物，並且在水中告知生物的名字。沒有花那麼多時間在踢動，反而花更多時間在看生物、拍照，這樣的潛水會讓大家覺得舒服、輕鬆，對於潛導也相對簡單。不用踢這麼大的範圍和距離，一樣可以讓

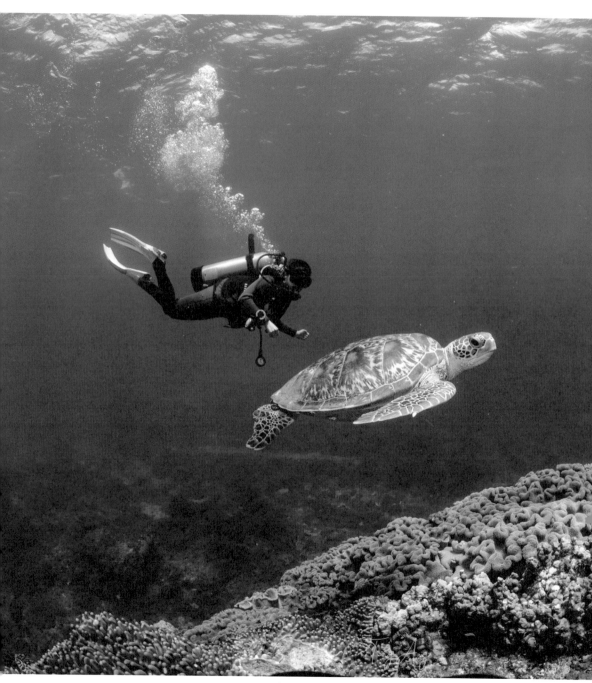

▲享受每趟潛旅。

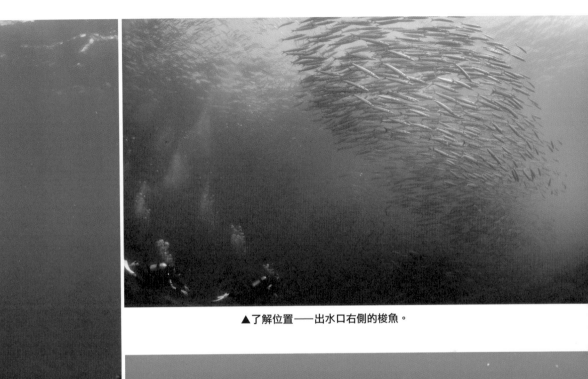

▲了解位置──出水口右側的梭魚。

▲燕魚。

客人獲得很大的滿足。

第三級：了解位置（接受點菜）

在潛水簡報前，潛導會問這次潛水想要看些什麼？

這就表示遇到了一個好潛導，因為他對當地非常的熟悉，而且知道哪些生物在哪些時間會出現在哪裡。像是來到恆春想要看梭魚，就要去出水口右側；想要看浪人鰺，就要去出水口左側。

第四級：清楚生態（環境共存）

在我心目中最強的潛導，就像是日本潛導 Horiguchi 一樣，除了知道生物在哪裡，更知道牠現階段在做什麼事情，會有什麼樣的表現？

日本潛導帶著看完小丑魚後，我們上船休息。他第二次簡報說下一支帶我們去看燕魚，我非常期待看燕魚時能發生什麼特別的事。

他請我們在燕魚的清潔站等候，跟我們說：「請注意看，待會燕魚來到清潔站的時候，整隻魚的體色會變成全黑的，是為了告知魚醫生飄飄說：『我要來被清潔了，不用擔心，我不會吃你。』」

我們在那待了六分鐘以上，就為了看燕魚體色的變化，我覺得非常特別。

好好設計每一趟潛旅

一個好的潛導，能讓整趟潛水旅遊如沐春風；新手潛導，讓你狂

吹西北風。

　　潛水是為了看海裡的樣子，我們應該花更多時間帶領學員看到生物的樣態，而不是一整路瘋狂踢動。這樣的方式對潛導來說更有價值，不用去很遠的地方，一樣可以享受潛水，而且學生的回憶更棒、更美，潛導也才有機會拿到豐沃的小費。

　　在進行「環台潛旅」期間，我們去了蘭嶼的雙獅岩，潛友 Sofie Hostyn 在水中突然跟我比著淺灘的一隻小魚，她的手勢大概是手掌做出波浪的樣子。

　　上岸後我問 Sofie：「剛剛那是什麼意思？」她說這種魚只會出現在上面有浪的地方。

　　Sofie 就像一本魚類字典，她可以在水裡面認出任何的魚，並且知道生物的特色以及生態。

　　一位好的潛導，應該像日本潛導 Horiguchi 或 Sofie 一樣，擁有許多生態知識，能夠讓每一趟潛旅都更加的豐富以及有趣。所以不要當個只會頂流繞圈圈的潛導了，多看幾本魚類生態的書，對潛水職涯會有非常大的幫助。

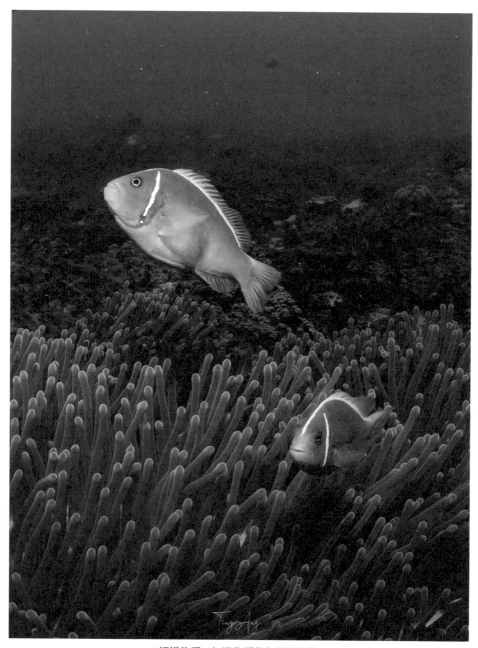

▲認識物種，知道物種的位置及習性。

5-5 如何照著「PDCA」規畫一場好的潛旅？

我們來到了澎湖南方四島，在下水前，潛導阿滿花了一點時間，跟我們說明南方四島要注意的事情。例如為什麼要這麼在意測潛？確認有沒有帶浮力袋且還會不會使用？因為南方四島出了名的水流大。

第一點我們下了西嶼坪，這個景點的入水處為大概 5 米左右的緩坡，慢慢延伸到 10 米。地上漫布軟珊瑚，有的跟單人床一樣大，很像是恆春的水流。

因為是測潛，擔心後面潛水的流速很大，我先跟一個潛伴練習使用潛伴繩，以防被流走。這裡一直都有微微的水流，我索性把蛙鞋脫掉，在水裡面走路享受飛翔的感覺。

對我而言，這是一次很棒的側潛。對於想要去南方四島的潛友，建議大家先調整一下身心的狀態，畢竟不是每一個客人都跟我們一樣，每天泡在水裡，隨時都在潛水的狀態之中。

一場好的潛水旅遊一定是設計過的，就像澎湖「島澳 77」一樣，從行前規畫、潛水計畫、如何觀察潛水員的行為，以及怎樣督導潛水員，每一個環節都是經驗的累積。

用「PDCA」來規畫一趟潛旅

潛水長要加強什麼能力，才能夠讓你的潛水旅遊變得更好玩、更安全、回客率更高？

第一步「Plan」計畫

首先，我們要改變的是「腦袋」。潛旅不是客人到了潛店才開始，而是從預約之後就開始。可以先調查學生所有的狀況，然後依照他的程度去調整潛旅的內容。

大家可以先試試看，把潛水全程想過一遍，再來計畫潛水。

我會這麼分段：

1. 潛水之前的準備工作——看天氣、潮汐

2. 準備裝備、貨車、氣瓶

3. 潛水員報到、檢查證照、填寫資料

4. 潛水簡報、潛伴分組

5. 潛水過程如何帶隊、規畫時間？

6. 潛水後的活動：潛水日誌、清洗裝備

事前的想像是非常有幫助的，可以讓你對於每個流程的內容跟時間規畫，有一定的掌握程度。

第二步「Do」行動

　　再來就是實際執行的層面，在這個階段要改變「心態」，需要做到三件事情：

1. 熟悉潛點

　　要花更多的時間去潛水、去拍照、去看書，成為一個了解更多海洋生態的潛水長。光是這一點，就能夠吸引很多潛水員來跟你潛水了。

2. 了解潛伴

　　怎麼樣了解學生程度？事前的資料以及證照檢查、訪談都是相當重要的。而且一定要做測潛，不然一下去到太難的潛點，對學生跟潛導都是不適合的。

3. 辨別危機

　　心裡盤算整趟潛水之旅有哪些萬一的情況？可能會發生的問題和緊急事故？

　　我都會問學生：「知道三錶是哪三錶嗎？」答案是殘壓錶、深度錶以及指北針。不過，這個跟危機辨別有什麼關係呢？

　　因為這三錶代表了學生最常發生的三個問題：殘壓錶代表了「空氣管理」；深度錶（電腦錶）代表「免減壓極限」的計畫；指北針代表「方向」，若迷失則可能失蹤。這三件事情，也是潛水旅遊裡面最常發生的問題。

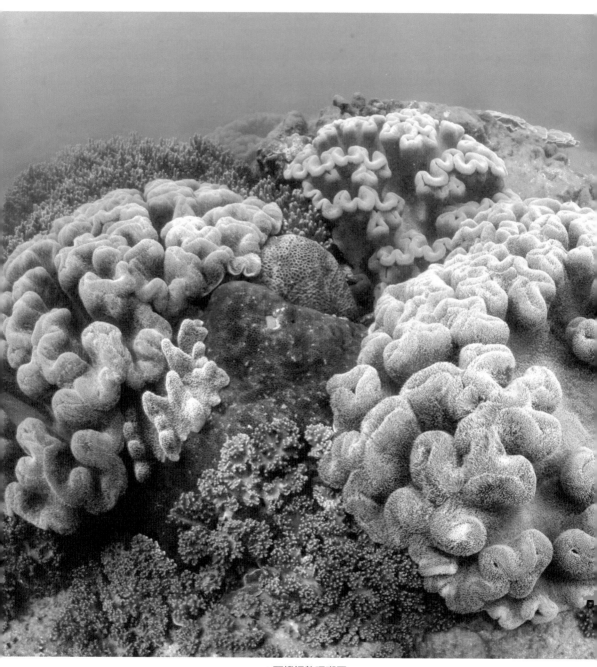

▲西嶼坪軟珊瑚區。

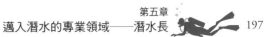

▲檢查與糾正。

▲東吉之狼。

第三步「Check」檢查

　　再來討論的是監督和檢查，最需要加強的是「眼睛」。學生會發生意外，最主要的原因，就是潛導沒把眼睛放在學生身上，在帶領的過程中心思跳到其他地方，沒有注意學生，以致於短時間內可能就發生了不可預期的意外。

　　我請大家先想一想，學生在水底，裝備會發生什麼狀況？必須要怎麼處理？

● 面鏡問題——面鏡排水、面鏡脫著、無面鏡呼吸游動
● 調節器問題——調節器尋回、利用不斷漏氣的調節呼吸
● BCD 故障——口吹 BCD、氣瓶帶固定、緊急丟棄配重

　　再問，這些裝備有誰會檢查？

　　自己、潛伴、教練。每次潛水都有三個人檢查裝備，這也是為什麼潛水是如此安全的。危險的是沒有人檢查裝備，就算知道裝備有狀況也沒有阻止潛水員下水，問題就因為這樣而產生了。

　　有 80％的水肺技巧，是用來預防問題的，如果我們在岸上把裝備檢查好，就不會把問題帶到水裡了，自然不會用到這些技巧。

第四步 「Adjust」糾正

　　最後一個動作，就是每一次潛旅結束後，必須檢討自己。到底有

哪些做對了？哪些做錯了？這就是 AAR（After Action Review，行動後學習機制），也就是「覆盤」——行動後反思。把這些經驗留到下一次，讓潛旅越來越好。

一場好的潛旅滿滿都是規畫

透過「PDCA」這四個步驟，可以好好的去想想，自己的潛旅要怎麼才會變的更好？

場景來到世界級潛點「澎湖南方四島之一的東吉之狼」。

這個潛點真的太強大了。平均流速二節以上，船長弘哥一開始先把我們放在停滯區，慢慢往流區踢過去，水流才會慢慢加強，能見度也非常非常得好，超過 20 米。一整路就像在放風箏一樣，從 8 米慢慢溜到 20 米。

「ㄌ一ㄤ ㄌ一ㄤ ㄌ一ㄤ ㄌ一ㄤ」突然聽到潛導的搖鈴聲音，超過 300 隻的梭魚迎面游來，在我們身邊瘋狂的打轉，爽度破錶。免減壓時間慢慢減少，等到牠們離開時，也覺得滿足了。正準備做安全停留後上升回水面，馬上遇到了第二群、第三群、第四群……，這一整趟遇到大概超過 1000 隻以上金梭。「東吉之狼」絕對有資格成為世界級的潛點。

出水面後，大家笑得超級開心，一直在討論剛剛所遇見的景象。《環台潛旅》作者賽門・普利摩（Simon Pridmore）說，一次好的潛旅，就是上來後大家會瘋狂討論剛剛體驗到的事情，反之，大家會非常的

安靜。

　　這個潛點絕對是高難度的潛點，卻可以讓潛水員在如此安全的狀態下，完成一趟非常開心的潛旅，因為它經過設計與安排：在什麼位置把潛水員放下去，在什麼位置必須上升。看似簡單，其實一點都不簡單，所以一趟好潛旅，滿滿都是規畫啊！

▼墾丁潛水美景。

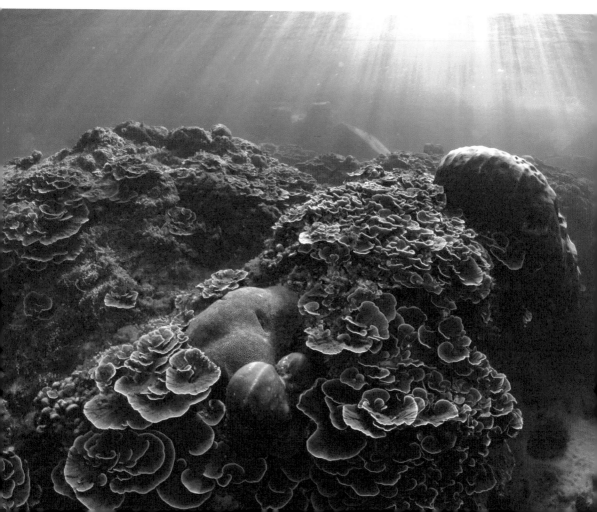

5-6 潛水簡報要怎麼做，才讓學員覺得「好、清、楚」？

　　我永遠記得，我跟老婆的第一次約會是去小琉球「阿貴潛水」，那也是我的第一次離島潛水，還非常傻的帶著配重去潛水，完全不知道原來潛店都會提供。

　　我們坐著竹筏準備去跳烏鬼洞。一到潛點後，阿貴開始簡報，我看著他的簡報看呆了——那簡直就是「山水畫」，地形非常的清楚，哪裡會出現什麼樣的生物、該注意的事情，一樣都沒有遺漏，對那時

▲好玩的潛水簡報。

還是菜鳥的我，有如一場震撼教育。雖然我現在的潛點畫還是畫得很差，可是我已經能夠辨別什麼樣的潛水簡報是好的、什麼樣是精彩的。

怎麼做好清楚的潛水簡報？

潛水行前簡報不用長，大概 5 到 8 分鐘就足夠了。但是要能夠清楚的說明待會潛水會遇到的所有事情，讓學員對這場潛水有所期待，並知道自己該注意什麼。

我整理了潛水簡報一定要擁有的三大重點：

潛點狀況——好玩的元素

要能夠清楚說明這個潛點的狀況，最重要的是要讓學員覺得很好玩而有所期待，所以生物介紹一定要多一點。

一定會包含以下內容：潛點名稱、描述、深度、溫度、能見度、水流、地形（潛點圖）、方向、有趣景點、生物介紹。

如果不知道從哪獲得這樣的資訊，可以參考《墾丁海域最佳潛點深入介紹》《蘭嶼海域最佳潛點深入介紹》《綠島海域最佳潛點深入介紹》這系列的書，能快速認識潛點。

潛水流程——輕鬆的流程

接下來就要告知潛水員：各工作人員的角色、潛水員如何辨識潛

導、預計潛水時間、如何入水和出水、建議的路線、何時做 5 米安全停留、空氣管理、殘壓剩下多少要回報（正常是 120bar 跟 70bar）、團隊控制，以及手勢複習。

最主要是要讓學員安心，覺得這一次的潛水是自己能力可以負荷的，不會超過自己目前潛水的經驗。講的越清楚學員心理會覺得越輕鬆。

緊急狀況——處境的應對

潛水一定有風險，而教練的工作就是讓這個風險降到最低，所以告知緊急程序是非常重要的。

潛伴失散怎麼辦？運用「一分鐘緊急程序」：潛伴失散，請在水裡尋找一分鐘，如果找不到對方，就直接水面集合，這樣雙方就可以在水面上遇到。此外，空氣不足或用完時，要使用備用裝備或結束潛水？潛水員召回程序如何進行？水面信號裝置 SMB 如何使用？這些都是很重要的資訊。

好的簡報並不是避而不談危險，而是讓學員知道會遇到什麼樣的處境？該如何應對？這才是真正該說明的。

潛水取決於天氣，但一場好的潛水取決於你

參加潛水活動，如果你發現潛導收了錢、分發了裝備，準備帶你到海邊，卻沒有做潛水簡報，這時要特別小心，因為這個教練連潛導

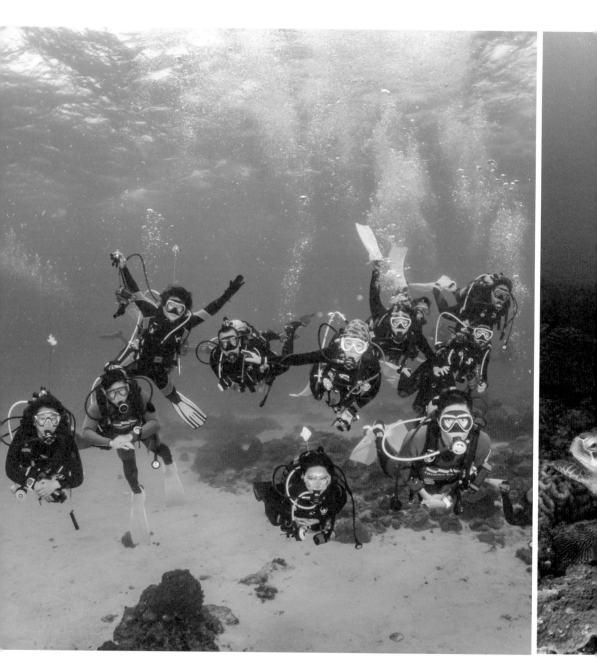

▲一場好的潛水旅程取決於潛導。

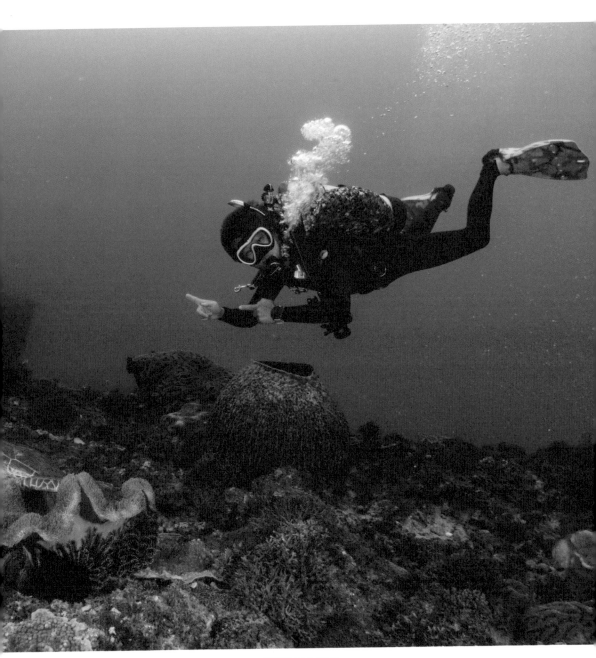

▲輕鬆有趣的流程。

最基本的工作都沒做到，怎麼奢求他在水裡面會好好的照顧你，或者帶領你？

　　一場好的潛水簡報應該要讓學員覺得「好、清、楚」，包含在水裡面所有的一舉一動，以及該應對的程序。

　　我很重視每一次潛水一定要做行前的說明，每次的潛水都是計畫過的。「Plan your dive, dive your plan」，計畫你的潛水，並照著計畫去潛水，是一個好的潛導和教練必須遵守執行的。

5-7 當一個稱職的助教，要具備哪三個條件？

「二把手」的重要性超乎你的想像

要看一間企業是不是能向上成長，不是看執行長，而是要看二把手。二把手能夠完美協助領導人，並且擁有接班的能力，絕不是所有的工作都落在執行長身上。

看一間潛店或教練是否能夠操作大班教學，也是看二把手——也就是潛水長（合格助教）。

會教學生，不代表會培養潛水長。如果這位教練能夠培育出好的潛水長，也就代表他能夠訓練的人數、品質都會更好。

潛水長擔任助教必備三個條件

潛水長在擔任助教的時候，應該要具備這三個條件：「平常心、好目色、嘴要甜」。

一顆平常心

在教學課程中，潛水長必須學習如何協助潛水學員、提高安全、

增加效率，以及讓這堂課變得更好玩。

在過程中了解自己作為二號人物，其工作可能比教練更辛苦。必須要擁有一顆平常心，盡好助手的職責，支持教練的決定和做法，不可以越位，更不可以缺位。

擁有眼觀四面的好目色

助手要做哪些事情？

這個答案很討厭，因為基本上就是「所有的事情」。要「預期」教練有哪些需求，並且在他還沒開口之前就「提供」給他。

當好參謀，急教練所急，給學生所需，並且給予更優於預期的服務。

例如：督導裝備的分配和收回、指導教練一時照顧不到的潛水學員、處理後勤作業、帶領水底活動。

要得人疼，最重要嘴要甜

潛水長在這堂課裡面，最重要的關鍵就是——成為教練跟學員的橋樑。教練有時並沒有辦法照顧到所有的學員，就需要潛水長從中協助，提供學員表現給教練的機會，或幫助學員解決學習上的困難。

為了讓這些課更圓滿、更有趣，除了教學之外，讓學員認識你並且喜歡你，要憑藉親和力，以及關心每一個學員，讓上課的學員都覺得氣氛很好、教練跟潛水長都很關心大家，對學習效果會有非常大的幫助。這就是潛水長課程最大的價值，也可以因為這樣認識更多的朋友。

▲在課程中擔任好助教。

讓學員記住你的名字

台大電機系葉丙成教授曾經說過：「你最重要的標籤，就是你的名字。」

不管現在的職稱是什麼，都必須擔任好這個職務。我們希望別人記住的是「我」這個人，在過程中「我」提供了什麼樣的協助？

讓更多人知道你的名字，讓更多人知道你的存在，而不是一個可有可無的人，在過程中完全沒辦法提供任何的協助，也沒關心到任何的學員。如果你連學員的名字都記不起來，那你怎麼期待學員會記住你的名字？或對你的名字有好感呢？

沒有人會永遠是二把手，總有一天你會站上你想站的位置，但在現在這個階段，潛水長要做到「平常心、好目色、嘴要甜」。然後累積實力，打造自己的品牌，讓自己擁有更大的能力，去做好每一件事情。

5-8 你以為潛水長只要上課嗎？實習才是變強的唯一途徑！

在我剛當上課程總監的前幾年，店裡所有的教練都是我手把手訓練出來的。理論是一回事，實際上的操作、面對真實的客人，才是讓人變強的唯一途徑啊！

訓練教練的時候，印象中自己還蠻兇、蠻嚴厲的，有時候我在店裡，潛水長和新手教練看到我還不敢進來，都從旁邊的門去餐廳，因為他們知道若是帶的不好，我都會唸他們，乾脆直接避開比較快。

大量的實務經驗與有效率的輔導，能縮短教練養成的時間。在2015 年我跟兩個新手教練在一個月內帶了 500 場體驗潛水。我相信雖然時間很短，可是他們經驗是非常豐富的。

潛水長實習四大項目

在第一堂課我都會問大家：「你心目中的潛水長是怎樣的？」

答案是：「專業和模範。」

但要做到這兩件事情，簡單嗎？有實習過的人就知道一點都不簡單。

我們來聊聊實習四大項目：開放水域潛水員課程、進階開放水域

潛水員課程、合格潛水員旅遊潛水、體驗潛水。

在 PADI 的標準中，把實習稱為「實際評估」，總共有四個單元，可以用真實的客人，也可以用模擬的方式。我覺得真實的客人比較有困難度，也比較能增加經驗值。不管實習哪一項，都一定要做到這三件事：文書作業（報名表及日誌）、裝備發配與收回（協助組裝）、水中控制與問題處理。

開放水域潛水員課程

● 評估 1——平靜水域中的開放水域潛水學員（游泳池）

泳池要注意什麼事情呢？

了解場地的規則、看平靜水域 1 至 5 單元教學內容、學習如何示範技巧並且協助潛水學員克服學習困難、注意教學流程的規畫和時間管理、看著教練怎麼安排所有的事情——而這些安排，都會成為你下次教學的模板。

● 評估 2——開放水域中的開放水域潛水學員

評估一個開放水域訓練地點，針對這個地點是否適用於訓練入門等級的潛水員，向教練提出建議，然後學習如何使用水面浮球以及下潛繩的設置。

該單元教學動作完成時，可以帶領潛水學員進行水中探險潛水旅遊（人數比例為 2：1）。

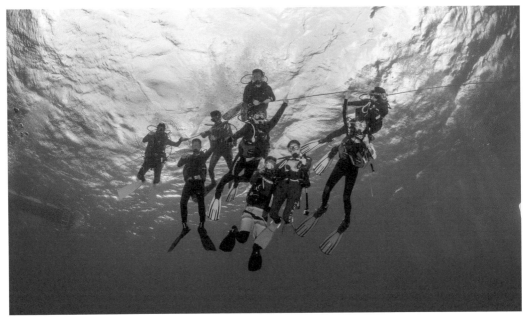

▲旅遊潛水。

▲體驗潛水。

進階開放水域潛水員課程

● 評估 3──開放水域中的進階教育潛水學員

準備五次探險潛水的授課內容，必修科目有「導航」、「深潛」；選修科目建議選「頂尖中性浮力」、「夜潛」、「高氧」。

針對有證照潛水員的教學課程，會著重在額外裝備的準備，以及協助有學習困難的學員。

合格潛水員的旅遊潛水

● 評估 4 ──開放水域中的合格潛水員 （帶領旅遊潛水）

在這個單元，每個潛點，我們最少會下三次，要熟悉潛點、畫出潛點圖、看看教練如何規畫路線、出入水要注意什麼，最後驗收學員是否能夠帶領一次完整的潛水旅遊。我們希望潛水長至少要能夠帶三個不同的潛點。

體驗潛水

帶領體驗潛水算是潛水產業的基本能力，所以我們會加碼讓潛水長完成「體驗水肺潛水領隊」。在教練的直接督導下執行四次個別的「PADI 體驗水肺潛水課程」（真正的課程，非模擬課程）。

體驗水肺潛水領隊候選人要證明自己能夠有效執行簡介、水中督導和總結。

你想要輕鬆還是紮實的實習課程？

在課程的最後我都會問學員：「潛水長課程跟你想像的一樣嗎？」

大家都會笑笑說：「完全不一樣啊！」

比想像中更累、功課更多、實習更累，而且實習的輔導教練都超討厭、超嚴格。大家在這個過程中努力練習改變角色，不過「心態」改變卻是更難的。

我也要求輔導教練們要記得「好話大聲說，壞話清楚講」，讓實習的潛水長知道自己不足的部分，以及該如何加強。

在這段時間我們常常聽到實習的潛水長說：「我不會。」

但我們希望接下來聽到的是：「我想學，你可以教我嗎？」

聽到這個回答，我相信每一個教練都會願意花時間去教你、陪你成長。

不過也有一種人，會直接給我們「句點」。

就是「我不會」之後什麼都沒了。如果遇到這樣的人，你覺得我們還願意花心思去教嗎？不會也不想學，那怎麼變強呢？

大家如果之後想脫口而出「我不會」，後面請一定要加「但我想學，你可以教我嗎？」我相信這樣的你，會越來越強的。

5-9 助教要做到哪兩件事情，才不會被教練白眼？

白金課程總監被白眼的故事

我還記得在 2005 年考教練的時候，在最後一個項目「開放水域」被其他同學白眼。

那時自己的部分已經考完了，我覺得我一定會通過，所以在水裡面擔任助教的時候，並沒有太用心。正當我在發呆的時候，突然聽見一個急促的拍掌聲，抬頭一看，發現是正在摸擬當教練的同學，指著我提要注意學生，那時我覺得很不好意思。

上來後考官也特別提起，再次教育我們在擔任助教的時候，必須全神貫注，等候教練的指令，並隨時注意學生。

怎麼站、怎麼做，才不會被教練嫌棄？

助教並不是一個可有可無的角色，他在教學的過程中能夠協助教練非常多事情，並給學生很大的安全感。所以你要學位置怎麼站、示範動作怎麼做。

站對角、要回應、好照顧，學員最安心

位置對於潛水長協助控制潛水學員的能力有何影響？

對角是好的位置，可以一眼看見整個潛水團隊和教練。看懂教練的手勢很重要，隨時注意教練的指令。最好讓教練一抬頭就看見潛水長，而且讓他清楚的知道潛水長比出 OK 手勢，就代表所有學生的狀況都是 OK 的，還要能隨時回應學生問題，快速跟教練反應。

◀教學站位很重要。

▶慢慢做、有重點，學員清楚。

什麼是合適安全距離？

兩個人手平舉又不會碰到的距離，大概是 1.5 米。如果學生有問題或能見度不好，也可隨時調整安全距離。

與潛水學員直接接觸有哪些方法和考量重點？

直接接觸時，不要妨礙技巧的練習：

1. 練習清除面鏡積水時，扶著手臂下方。
2. 練習調節器尋回法和清除積水時，扶著潛水員的左邊。
3. 練習水中懸浮時，扶著學員的 SPG 高壓管線，並輕輕握著。
4. 練習有控制式緊急游泳上升時，游在潛水員身旁，稍微超前一點，不要妨礙學生踢水。

如果真的必須接觸，也不能影響學員練習，因為一旦影響到了，學員可能就要重做。

寫教案、慢慢做、有重點，學員最清楚

先問問大家，你有教過任何事情嗎？

「教學」真的需要訓練，大家可以照著這個步驟去練習：

「學習前準備、我說給你聽、我做給你看、讓你做做看、成效追蹤」，透過這五個步驟，開始了解如何教學，並且寫下屬於自己的教案。

　　助教必須搭配教練做雙人的技巧練習，例如：備用氣源、氣瓶帶鬆脫、上升、下潛、拖帶、抽筋狀況。所以助教必須了解教學的動作，而且執行（再激活課程）的時候也必須獨立示範給學員看。

　　在示範技巧時，務必讓每位潛水學員都能夠看見所有步驟的重點及其順序。

　　我的評分標準：

　　1 分：完全不會做

　　2 分：做錯

　　3 分：會做學生等級

　　4 分：慢慢做，看起來很輕鬆

　　5 分：分段，強調關鍵重點

成為教練跟學員訓練的後盾

　　教練班同學的那個白眼一直提醒著我：無論什麼時候，助教都該扮演好自己的角色。

　　在位置的選擇上「站對角、要回應、好照顧」；在示範動作的部分「寫教案、慢慢做、有重點」。就算我現在已經是白金課程總監，我仍然遵守以上的規則。

　　我相信每一個教練都想帶到一個「長眼」的潛水長。

　　期許現在仍是潛水長的各位，在未來都能成為自己心目中「理想的教練」，請從現在就開始改變。

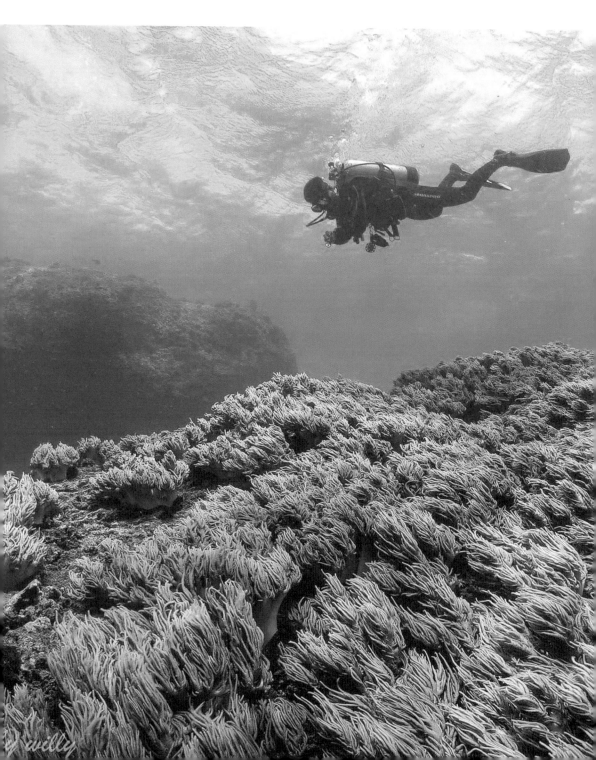

第六章

晉升教學達人階段——潛水教練

6-1 想當一名潛水教練，先從選擇教練發展中心開始

沒有最好的，只有最適合你的

在成為 PADI 潛水教練之前，我是一位 CMAS 潛水教練，那時已經開始從事潛水教學，我的第一期學員是我逢甲大學的泳隊隊員。

教了一陣子後，有人問我：「琦恩，你可以發 PADI 的證照嗎？」我愣住了，我當時並不暸解有何差異，於是開始上網搜尋資訊，竟然找不到相關內容、找不到該找誰學習。

後來透過別人介紹，我才認識了我的課程總監陳金福 Jeff，他是一位非常有經驗並且英文很好的總監。對當時的我而言，他是最適合的總監，時間彈性、訓練地點在高雄，對我安排課程有很大的幫助，畢竟教練發展課程需要一段長時間的訓練，找到最適合自己需求的才是最重要的。

尋找PADI教練發展中心五要點

這幾年潛水教練市場蓬勃發展，在網路上已經可以看到許多相關資訊，但很少人去分析如何選擇。根據我這幾年在潛水產業的經驗，

跟大家分享一下：上 PADI 教練班課程，與上初級開放水域潛水員課程，在潛店選擇上有很大的差異，畢竟學習內容本質上就不同，而且每間潛店的經營風格和課程總監的專長項目也都不太一樣。

我們可以從以下五點去分析：

課程費用

教練班的費用有細分幾個項目，在詢問時必須搞清楚，以免產生誤會。有的店家是全包含，有的是拆開計算，上課前請跟你的課程總監討論一下。

費用主要由 3 部分組成：

1. 教練學費（注意學費和教材有無分開，中英文教材也會有差價）

2. 考試費用（建議拆開計算，因為成為 PADI 教練後的費用也需要直接對應總部，年度更新費用也會直接從信用卡扣款）

3. 額外開銷（確認考試期間的餐食、住宿、氣瓶費用、泳池門票等費用有無涵蓋，這也是很大的一筆開銷）

以 2020 年為例，費用細項如下：

● 教練班學費：台幣 60000 至 80000 元

● 教練教材費用：約台幣 10900 元 （澳幣 454 元）*註1

● 教練考試報名費：約台幣 19800 元（澳幣 825 元）*註2

● 教練證照申請費：約台幣 5700 元 （澳幣 238 元）

● 緊急第一反應員教練班學費：台幣 12000 至 15000 元*註3

● 緊急第一反應員教練證照申請費：約台幣 4000 元（澳幣 164 元）
● 考試翻譯費用：台幣 4500 至 6000 元 *註 4

上課時間及地點的安排

在台灣教練班的時間大概分為 3 種，主要考量你的時間規畫和潛水程度。

● **日常班**：每個星期可能上 2 天，平日晚上也可以上課，適合有工作，沒辦法請長假的人。優點是可以有較長時間準備，缺點是時間會拉到 2 至 4 個月。

● **密集班**：會連續上 2 至 3 星期的全天課，晚上也必須要上課，課程結束可能就直接銜接考試，所有候選人都會住在附近，有很多機會練習。優點是可以較快完成課程，缺點是壓力很大，上課、作業都要顧到，是比較累的方式。

● **套裝班**：從初級規畫到教練班，適合長期規畫的候選人，優點是有很多實習和潛水機會，缺點是時間需要 6 個月以上。

＊註 1. 此為 2020 年度以澳幣換算的報價，每年價格與澳幣匯率皆會變動。

＊註 2. 此筆費用為考試當天填信用卡資料交給 PADI 總部，費用不經過課程總監，且若實際上未參加考試也沒有申請證照，則不會有該筆費用產生。

＊註 3. 緊急第一反應員教練為另一張 PADI 教練必備證照，主要針對急救能力教學。

＊註 4. 翻譯費不一定會產生，若考試分配到英文考官且無法自行以英文應考者，就需聘請翻譯。

▲先從選擇教練發展中心開始。

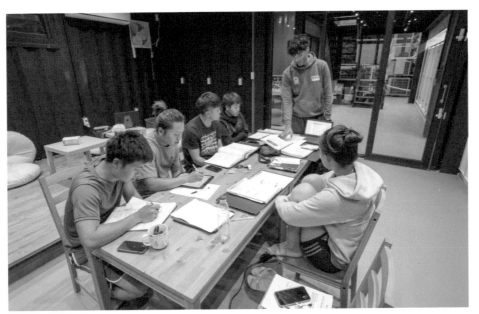

▲選擇適合自己的潛店。

上課地點可分為以下選擇，要注意移動次數和住宿費用，以及有無需要為課程總監攤提費用：

● **都會店**：台北、高雄、台中都有教練發展中心可以選擇，以個人所在地區為優先考量。

● **海邊店**：墾丁、東北角、綠島、小琉球、蘭嶼，建議選擇有提供住宿的潛店，比較方便學習，也可以省下不少費用。

● **混合方式**：在市區上課，考試前再到考場附近熟悉場地，這是普遍會採用的方式。

教練考試時間和地點：3 月墾丁／5 月台北／7 月墾丁／8 月台北／11 月墾丁

授課教練和潛店等級有何差異

PADI 潛水店有分不一樣的等級，只有 PADI 5 星級教練發展中心（IDC）和 PADI 5 星級職業發展中心（CDC）才可以提供教練班的訓練。其中 CDC 是一個特別的獎項，依據聘僱課程總監數量、教練培訓數量等條件評分，代表這間潛店的核心是以輔導潛水員成為潛水教練為主要目標。

潛水中心等級：

PADI　潛水中心

PADI 5 星級潛水中心

PADI 5 星級教練發展中心（IDC）

PADI 5 星級職業發展中心（CDC）

課程總監會依據整年度的教練培訓數量區分為一般、白銀級、黃金級、白金級 ，每個總監強項教學的項目也不一樣，例如：技術潛水、自由潛水、專長潛水、商業模式。依照自己的需求去決定，最重要的是調性合不合。

課程總監獎項：

- 白銀級課程總監 Silver Ranking
 每年訓練 20 至 49 張專業等級簽證
- 黃金級課程總監 Gold Ranking
 每年訓練 50 至 99 張專業等級簽證
- 白金級課程總監 Platinum Ranking
 每年訓練 100 張以上專業等級簽證

標準課程內容以及附加課程

PADI 有標準教練課程以及最少訓練次數規定，這些都是基本權益，每個項目都要清楚了解，對通過教練考試和後續發展有很大關係。課程中的附加課程也很重要，例如：高氧專長、裝備維修、空壓機介紹、履歷研討會、潛水品牌、社群媒體等等，這些都能讓你在成為教練後，快速了解業界需求。

後續職涯發展

有沒有提供相關實習機會非常重要，剛考過試的教練，在找工作時可能會常常碰壁，所以強力建議要找有工作機會的教練發展中心，對於出國工作或想以教練為職涯發展的人都會有相當大的助益。如果費用上有困難，也能問問是否有打工交換的機會。

以上五點是選擇教練發展中心需要好好思考的方向，了解越多，上課會越進入狀況。

成功沒有捷徑，但必須有對的方向

從我在 2005 年完成教練課程，也順利通過教練考試成為 PADI 潛水教練後，我的總監 Jeff 一直給我很多建議，對我往後創立潛店有很大的幫助。因為有他，我也順利在 2010 成為 PADI 課程總監，讓我省下很多功夫，少走很多冤枉路。

先問自己一個問題：你喜歡海洋嗎？你喜歡潛水嗎？你喜歡改變嗎？

如果答案是「喜歡」，那趕快行動吧！

6-2 在上課前，你需要一份教練發展課程說明書

　　教練班能讓你看見不一樣的自己，一開始一定會非常辛苦、課程非常的多樣，但經過有系統的訓練，能讓不同的候選人，用最適合自己的步調學習成長。

　　教練發展課程就像樂高組合積木，必須先看說明書，不然根本不知道如何開始，很可能會出錯，或浪費很多不必要的時間，但只要願意跟著步驟一步一步做，就算再複雜的積木，也可以很順利完成。

▲預備課程。

　　教練發展課程主要分為四個階段：預備課程、標準課程、試教課程、實務課程。

　　預備課程，讓教練候選人有時間將過去所學吸收消化，整體的教學環境、有經驗的課程總監能讓候選人有系統的成長；試教課程能讓每個教練表現出個人教學風格，除了教練發展課程之外，後續發展和輔導也是非常重要。

預備課程

　　在上課前先複習相關課程，主要內容有：潛水長水肺技巧示範、五項理論知識加強、教練手冊使用方法、救援動作複習。這些練習都能讓候選人在正式上教練班時，更快進入狀況，減少自己摸索的時間，讓學習效果發揮到最大。好的課程，從決定報名那一天就開始了。

標準課程

　　教練班標準課程分為兩大部分，第一部分是由課程總監授課，主要是讓候選人了解教練授課項目和產業未來發展，會有以下三個方向，讓你有系統的學習：

PADI 系統介紹

了解 PADI 教學系統、標準和程序，明白 PADI 整體架構。

職涯發展和產業未來

從一開始接觸潛水、讓潛水員持續潛水、怎麼讓更多人知道潛水，並且讓自己成為潛水產業的一份子，以及最重要的「風險管理」。

授課項目

說明教練可以執行的課程，開放水域潛水員課程、潛水探險課程、救援潛水員課程、潛水長課程，更加清楚各課程的授課重點。

試教課程

教練班第二部分由候選人授課，主要是讓候選人培養教學經驗，以及評量是否達到 PADI 相關要求。最重要的是：這些都是教練考試項目，必須了解每一項目的重點。

知識發展教學試教

針對一個小主題，準備一場 10 分鐘左右的簡報，遵照 PADI 的評分方式。不過我更希望候選人能表現自己的風格，讓同學或考官能記住想傳達的事，達到授課效果，而不只是通過評分標準而已。

平靜水域教學

規畫一次泳池教學，經過訓練，候選人會看得懂一個動作的分解動作和關鍵重點，並能夠用口述方式讓學生了解如何操作。最後用書寫的方式，讓教學變成一個標準，它可以套用到日常所有的教學方式、行動目標、動作價值、過程講解、手勢及口令統一、人員場地安排等。

執行開放水域訓練潛水

實際海洋實習要控制的事情很多，助教安排、水底溝通律定、隊伍安排控管、注意海洋環境。不同階級的教學合併在一次教學裡，要注意很多事情，而且海洋會有很多影響因素，例如：能見度、水流、浪況、底質結構，必須把這些都考慮進教學，對於團隊控制會有不一樣的看法。

實務課程

協助教練候選人更快了解產業相關技能，例如：攝影課程、裝備維修專長、BAUER 空氣壓縮機介紹、履歷 workshop、潛水品牌、社群經營等等。希望能透過這些實務教學，讓候選人更快進入潛水產業，並且能比其他競爭者更有優勢，甚至加入更多商業相關課程，例如銷售力、溝通力、簡報設計，只要能協助候選人成為更好的教練，我都

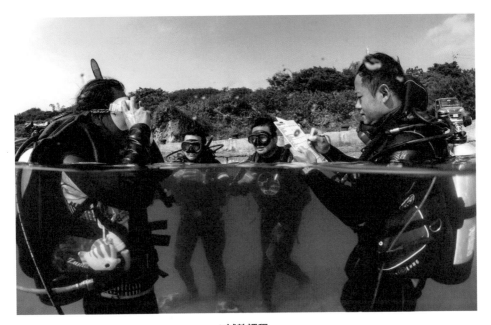

▲試教課程。

▲實務課程。

會盡力去安排和嘗試。

專業就是要想辦法讓人秒懂

　　我永遠記得去上教練班的第一天，一進教室拿到課表，密密麻麻，對我而言就像微積分一樣複雜。

　　必須在幾天內完成這麼多項目，並且理解和應用到教學中，時間永遠不夠。除了要準備自己的試教科目，還要吸收每天新的上課內容，一切都是很大的挑戰。

　　我成為 PADI 教練已經超過 10 年了，仍然記得準備教練班時的壓力，因此希望能調整上課方式，用最有效的授課讓候選人了解教練班的考試流程，以及幫助教練候選人更有信心成為一個好教練，去面對之後的挑戰。

　　給自己多點時間，確認已經做好成為教練的準備。正式上課是連續 11 天的密集訓練，其實從決定報名的那一天，課程就已經開始了，考完教練卻不是結束，而是持續努力成為自己心目中最好的教練，我相信這永遠不會有停止的一天。

　　我是期許自己能培育出更多新教練的琦恩。

6-3 掌握三秘訣，提早累積教練能量

　　改變是一點一滴累積起來的，想成為潛水教練的你，可以開始 Do Something。

　　上教練班之前，我先去找了我的教練 Jeff。

　　教練問我：「你的潛水五項理論好嗎？」我面帶微笑很有信心的回答說：「應該不難吧！」於是他發了一份潛水五項理論考卷給我，我一拿到考卷後，整個大傻眼，完全不會寫，只好亂寫一通。結果物理學、生理學、裝備、一般技巧、減壓理論沒有一項高於 40 分。一份考卷把我的自信心完全擊垮，讓我認知到 PADI 教練真的是有難度的，千萬不要等到考教練時才開始準備，因為真的會很累。

　　不管你會不會潛水，只要有考潛水教練的想法，從現在就可以開始累積能量。提前準備，會讓你更認識潛水，通過潛水教練考試也是必然的結果。

三秘訣，提前準備潛水教練的職涯規畫

　　考試前有 3 個先決條件一定要達成：

1. 取得第一張證照（開放水域潛水員）超過 6 個月

2. 具備開放水域潛水員、進階開放水域潛水員、救援潛水員、潛水長、緊急第一反應證書

3. 有 100 次以上的潛水紀錄

考潛水教練前養成期非常重要，要好好利用這段時間，累積自己的能量，考過教練後才能如願成為一個好教練。

在這邊提供三個秘訣，讓你在練功時有方向可以依循。

秘訣一：每個訓練階段都用心

不管目前是處於那一階段，只要用心學習，都能夠得到成為教練的能量，或者看見不一樣的潛水。

● **開放水域潛水員課程**：了解潛水基本動作、基礎知識，所有潛水的根本都在這堂課裡。找一個好教練，把基底打好，對之後的潛水職涯有很大幫助。

● **進階開放水域潛水員課程**：可以嘗試更多種類的探險潛水，例如：深潛、導航、夜潛。去到更多地方，看到更多生物，讓自己的潛水經驗有更多變化。

● **救援潛水員課程**：培養自救和救人的能力，對往後的教練有很重要的影響，畢竟我們永遠不知道何時有人需要幫助，把安全當作教學的第一考量。

● **潛水長課程**：很重要的課程，打算往教練發展的人，一定要好好選擇潛水長課程。要從幾個層面考慮：潛水實習機會、授課教練等級、潛店經營模式。

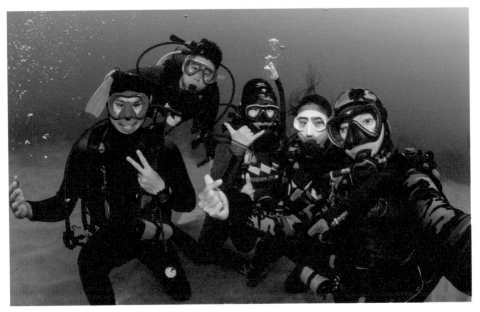

▲我是因為潛水而迷戀上大海的琦恩 。

▲讓自己成為潛水的代言人。

不同的潛店會給不同的養分，每間店的強項不一樣，旅遊、教學、體驗、裝備、行銷，就看你想獲得什麼。在過程學習潛水五項理論、教學示範技巧、帶隊注意事項、領導風格養成，每個部分都會影響候選人成為什麼樣的教練。

秘訣二：沒事多潛水，多潛水沒事

任何專業都需要經驗和時間歷練，有人說：「一件事做 10000 個小時就能成為專家」，潛水教練也是一樣，有 3 個需要累積的經驗。

● **潛水經驗**：我覺得教練的潛水經驗最少要 300 次起跳。沒事多潛水，多潛水沒事，讓自己習慣在水裡的感覺，對技巧和安全都會有很大的成長。

● **潛點經驗**：多去不一樣的潛點和環境潛水，潛得越多，看得越多，懂得越多。不同的環境會帶來不同的感受，也會遇到不同的問題，在問題解決的清單上會有更多選擇。

● **實習經驗**：潛水長實習過程中，能更了解教學時會遇到的各種問題。建議實習時間安排長一點，就像練武功一樣先培養內功，內功練好，學什麼都變簡單，面對之後教練發展課程的挑戰也會輕鬆一點。

秘訣三：讓自己成為潛水的代言人

● **塑造個人教練形象**：珍惜每次實習的機會，用心照顧每個學生，會得到很棒的回饋。學生是教練最大後盾，或許現在能力還不

足，不過我相信熱情能夠補足這一切。

● **營造個人品牌**：找到屬於自己的風格，並且培養擅長的領域，例如水底攝影、海洋生態、自由潛水、側掛潛水，讓自己成為獨一無二的潛水教練。

● **打造影響圈**：在社群上持續發布潛水的訊息，讓朋友圈只要想到潛水就想到你。慢慢建立信任，用口碑去行銷熱愛的海洋。

現在就開始準備自己的教練養成計畫，越早準備，會越有效果。

想成為什麼樣的潛水教練，由現在的自己決定

潛水教練對我而言是改變很大的職業選擇，我很珍惜現在的身分，也希望能指引更多有志往這片海「潛進」的朋友們方向。沒有一件事是一蹴可幾，如果藉由潛水環遊世界是你的夢想，就應該為夢想付出努力。

如果那時候我沒成為 PADI 教練，我的人生應該會很不一樣。那時候的我沒有這些資訊可以提前準備，考試的時候其實很不安，不知道自己準備的方向對不對。現在我用自身的經歷，想讓你們知道，PADI 教練考試並不難，只要願意提早規畫，你也能成為自己心目中理想的潛水教練。

多潛水沒事，沒事多潛水。讓大海成為我們的媒介，透過大海，連接你，連接我，連接未來，連接能讓我們成長的朋友。

我是因為潛水而迷戀上大海的琦恩。

6-4 什麼是教練？怎麼做一個好教練？

從事潛水教學快 20 年，從 2003 年考取了 CMAS 的潛水教練，我第一批的學生就是我逢甲泳隊的學長姐，我還記得那時候用了非常便宜的價錢辦了三天兩夜的課程，包含恆春的住宿、餐點、證照、裝備，好像沒有破萬元。

因為是第一次上課，我自己寫教材、設計課程的內容，但其實準不準確，標不標準根本沒有查證。我在當教練之前是一位職業工程技術人員，我的確非常會潛水，但根本不會教學，而我就這樣子完成了第一次潛水教學，至少面鏡排水、調節器尋回都有教。現在回想起來有點對不起那時候的學生，他們很像我的教學「白老鼠」。

不過也是這樣子慢慢累積教學經驗，開始覺得自己像是一位教練。還記得那時候客人都稱我為「小教練琦恩」，因為那時才 20 出頭而已，想不到現在已經成為「老教練琦恩」了，跟我現在身邊的同事比起來，有些都已經相差 20 歲了！

對我來說「教練」只有兩個字而已，可是涵意相當廣泛，絕對不只是會教學而已，還要懂得安撫學生心理、做好教學前的準備、成為學生的模範。「教」「練」這兩個字包含了這兩大面向：

先從「教」這個字來說

　　針對教學者本身，不用急著教學，反而要先累積自己的能力跟經驗。我一直想說教練這兩個字是學生叫你才有它的意義，不是拿來稱呼自己的，所以我們要先做到讓自己可以配上教練這個稱謂。

「佼」佼者

　　本身必須是這個產業頂尖人才，學生要學當然就要找最強的學，所以要想盡辦法讓自己成為「somebody」。

▼沒事多潛水，多潛水沒事。

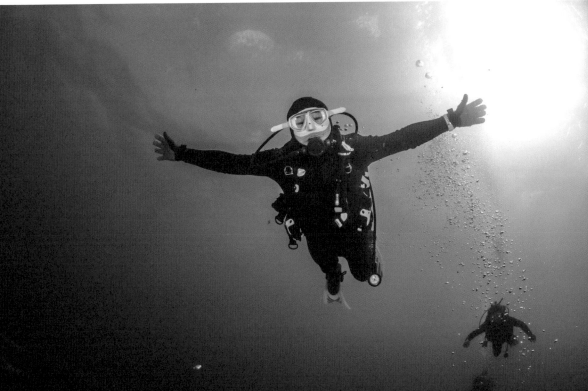

「攪」和

要能將不同的理論融會貫通，不能只有單一門派，而是要吸取各大精華，大量閱讀、大量上課，用心生活是最好的方法，最重要的是要產生專屬自己的「洞見」。

多「角」化

在教學的過程中能使用不同的方式讓學生了解你所要溝通的內容，而不是用單一角度強迫學生接受你的論述，讓自己擁有更豐富的經驗，才能有更動人的故事。「開眼界才能開心界」，多元化就能用更多方式呈現你的教學。

「交」流

在教學的過程中絕對不是單向的，試著使用雙向的教學法，從同學身上會得到你從未想過的論點，並讓你成為市場上很特殊的存在。換位思考，站在學生角度，傾聽他們的問題，「找到痛點」，你就能「創造價值」，你的課程就會獨一無二。

「驕」傲

教學教到一個境界，你不只是要在教學方面讓學生尊重，你的為人處事也能讓學生覺得，跟你上課是一種驕傲。不只是在教室裡，你的一舉一動對學生都是學習模範，身教絕對是最重要的，「你做什麼比你說什麼還重要一萬倍」，就像我的導師：謝文憲憲哥、王永福

福哥、林明樟 MJ 老師、何飛鵬社長。

再來談談「練」這個字

針對學習者設計，去想想學一個新事物的時候要先準備什麼，內容需不需要拆解成更小的單元讓學習者更好吸收，以及更容易反覆練習。

「戀」愛

先要讓學生喜歡上這件事，他才知道自己為何而學，先搞定學習動機，再來灌輸學習方法，這樣的效果會好上很多。

就像賽門・西奈克（Simon O. Sinek）在 TED 演講的題目「偉大的領袖如何鼓勵行動」，內容談判「黃金圈法則」，先搞定 why（為什麼學習），才能進入 how（如何教學），最後得到結果 what（要做什麼）。

「鏈」條

把教學變成模型，就像一個一個鏈條，讓學生先熟練每一個環節，這樣的學習才不容易產生撞牆期。學生從小套路開始操作，幫助他持續成功，建立信心，有人說過：「成功才是成功之母。」

「連」續

簡單來講就是「刻意練習」，就像我在教練班的設計，我會跟學

生說，在剛學習的過程中不要問太多的為什麼，重複、重複、重複的
去做，才能將記憶刻畫在腦裡。

串「聯」

重複的輸入之後，開始要讓它轉化成輸出，輸出才能讓不同的鏈
條串聯在一起，變成身體的自然反應，形成腦袋的「記憶軌跡」。而
最有效率的輸出就是教人，透過教學跟互動，這些知識才能成為你自
己的。

淬「鍊」

「愛你所做，做你所愛」，重複的去練習，去淬鍊出更精華的見
解，每個人都有可能成為某件事的專家。專注投資在有價值的事，經
過時間的錘打，它會蛻變成耀眼奪目的寶石。

20 年過去了，我回不去「小教練琦恩」這個稱呼，但我成為了全
世界第一個會講台語的白金課程總監，我們向世界證明了台灣也可以
產出高階的潛水教練人才。直到現在每一次上課前，我還是會打開我
的電腦，重新整理一次我的教學投影片，看看有沒有更好的方式可以
傳遞給我的學生。我一直覺得教學沒有最好的方法，但我相信永遠有
更好的教法；沒有教不會的學生，只有不會教的教練。現在唯一要做
的就是讓自己不斷的累積，持續的修正，成為自己心目中好教練的樣
子。

6-5 潛水教練只是玩票還是長期飯票？

故事就從「彼拉魯克」開始

　　從小就在「潛水世家」長大的我，高中開始做海事工程，放假都在台灣各大港口度過，是一個水裡的工人。有時內心很想離家出走，於是大學聯考刻意填商科，後來考上了逢甲經濟系，一心只想逃離工程潛水。

　　上大學後我參加了逢甲泳隊，有一天我在泳池當救生員時，有個學長跑來問：「琦恩，你會潛水嗎？有一個打工機會想試試嗎？」

　　我回：「當然好啊，在哪裡，做什麼，薪水多少？」

　　學長說：「在植物園清潔象魚缸，一次 2000 元。」

　　當時的我覺得這也太好了，立刻答應上班。工作內容非常簡單，一個小時左右就可以完成，去了幾次後，我忍不住問：「學長，這工作很輕鬆耶，上一個人怎麼辭職了？」

　　學長露出淡淡的微笑回說：「因為象魚＊很膽小，受到驚嚇會衝

＊象魚是亞馬遜河中體型最大的淡水魚，當地人稱其為「彼拉魯克」，意思是「紅色的大魚」。依據文獻記載，象魚最大可以長到 4.5 公尺，重達 200 公斤。

撞，上一位被撞到肋骨斷三根，所以沒來了。」

　　當下的我有點愣住，因為我正準備要下水清理魚缸。後來我每次下水，都會特別注意牠的動向。在工作期間我認識了很多台中的潛水店，從中知道潛水產業的發展，讓我思考這是不是轉業的方向，進而影響我考取了 PADI 教練，休閒潛水職涯從此開始。

　　一接觸到休閒潛水，我就愛上教人潛水。我喜歡分享海洋的一切，內心有個聲音告訴自己：「這是我想做一輩子的工作。」不過生活總是現實的，剛開始，休閒潛水客人少得可憐，為了三餐溫飽，我還是得回去做海事工程。很幸運的，這幾年台灣潛水產業起步發展，讓這個工作逐漸變得穩定了。

台灣適合以潛水為長期職涯發展

　　在這個領域努力了十五年，現在的我依舊非常熱愛我的工作與海洋。十五年來看到產業的變化與成長，讓我深深相信台灣是一個非常適合發展潛水產業的國家，大致原因如下：

華語市場崛起，工作時數穩定

　　穩定的來客數，讓潛水產業沒有明顯的淡旺季。以墾丁來說，一年還可以做到 10 個月，平日與週末沒有太大落差，每個教練都有穩定工時，自然收入也變得正常。

在地客人回流，個人品牌經營

在自己的國家工作，大多數教學還是台灣學員，學員的回流率比較高，對於教練本身的品牌建立是很重要的。客人回來越多，教練的工作機會也會大大提高。

熟悉的生活環境，在地耕耘的成就感

我喜歡台灣的食物、環境、朋友、家人等一切。這裡的種種都是我習慣的，我願意一輩子在台灣工作，所有付出都是為了這個環境而努力，工作有時不只是賺錢，而是想獲得成就感。

想長期發展，要做哪些規畫？

如果你看了我的歸納，想在台灣為海洋一起努力，有幾件事情可以開始努力：

國外工作經驗

建議想在潛水產業工作的人，一定要出國工作看看。英文會變好，也可以了解國外潛水產業，最重要的是：知道自己適合在國外還是台灣，日後才不會後悔自己沒走出去過。

第二專長

　　除了潛水專長外，也可以培養其他興趣，例如裝備維修、攝影、水電、甜點、行銷……等等，什麼都可以去嘗試，讓自己擁有更多發展機會。

管理經驗

　　台灣潛水產業有越來越多大型潛店，也會有管理的職缺。為自己找到最適合的潛店，可以得到很多經驗，想辦法讓自己成為公司不可欠缺的人。

▼用心學習，每個訓練階段都有收穫。

創業

　　看過以上幾點，我相信你也準備好創業的基礎，知道潛店該如何經營，走出自己的特色，累積開店能量。就算沒有開店，只要願意付出，一定也會是潛店很倚重的主管人物，能在產業長期發展。

潛水教練不是穩定工作？

　　有一天跟一個學校老師聊天，希望他能介紹更多年輕學子來加入潛水產業。老師很委婉的說：「潛水業好像都做不久。」

　　當下我有點愣住，原來我們對一般民眾來說不是正常工作，只是玩玩而已？到底要做些什麼才能改變這個刻板印象？我想應該就是讓公司營運上軌道、讓員工有明確職涯發展、讓薪資福利更有保障、讓更多人願意投入這個職場。

　　潛水教練是很棒的工作，需要有更多潛水店、教練、學生多方面的參與，才有機會讓它成為大眾眼中的夢幻工作。對海洋有夢想的人，讓我們一起為台灣的大海做點事情吧！

6-6 我追的不是夢，是人生
—— PADI教練考試

　　我在 2005 年 5 月，去台北參加 PADI 教練考試，跟所有候選人一樣，那時的我非常緊張，菲律賓考官 George 一進來就說：「請大家放輕鬆，好好享受這場考試。」

　　當下的考生怎麼可能放鬆？哪有辦法靜下心？短短 3 天的考試，除了想通過考試的標準，並讓考官留下印象，真的是很困難。我相信 PADI 教練考試在每個教練心裡一定有留下專屬回憶，我也想讓更多人藉由我的文字，了解教練考試流程和內容。

將長時間的努力濃縮成三天，只為了獲得一個認同

　　現在台灣一年會有 5 次教練考試，時間是 3 月、5 月、7 月、9 月、11 月，地點分別在墾丁和台北，考官會使用中文或英文，英文的考官會另外準備翻譯。

　　主要的考試內容有 4 大部分，評分方式跟教練班一模一樣，所以不用太過擔心。只要有準備好，通過考試並不困難，先知道考試的方式，就比較好準備。

　　我以墾丁場考試流程跟大家說明：

Day 1 晚上福華飯店

● 17:00—18:00 **開場**：

由考官和地區經理主持，先告知考試流程、發考試題目，讓考生了解這三天該做些什麼，以及注意事項。

● 18:00—21:00 **筆試**：

潛水理論考試：總共有物理學、生理學、休閒潛水計畫、潛水技巧和環境、裝備等五科考試，各有 12 題，每科不能錯超過 3 題。考試時間 90 分鐘，如果有一科不及格，可以現場補考；如果有二科以上不及格，便失去本次教練考試取得證書的資格，要等下次的補考時間。

PADI 系統、標準和程序考試：這是可以翻書的考試，可以使用 PADI 教練手冊及 PADI 教學指引作為參考。此項考試包含 50 題是非題和選擇題。考試時間 90 分鐘，本項考試不能補考，答錯超過 13 題，便失去本次教練考試取得證書的資格。

考試時候採取梅花座安排，跟隔壁候選人會寫不同卷子，寫完再跟考官換卷子。他會立即改考卷，候選人馬上就會知道考試分數，等待的時候非常刺激。

Day 2 早上福華飯店

● 08:00—12:00 **知識發展試教**：

依據第一天發的考試題目去準備。這是一個很有趣的單元，除了得到考試規定分數，最重要的是候選人必須展現個人風格，讓考官有

印象。開場、埋哏、互動強，畢竟考官每次都聽到一樣的題目，內容不會差異太多，如何展現屬於自己的教學方式，比通過考試還要重要。

Day 2 下午小灣游泳池

● 13:00—18:00 平靜水域試教＋水肺技巧示範：

如何安排泳池的教學？針對初學者要注意哪些事情？示範動作怎麼做的又慢又誇張？讓學生看得清楚，並且能夠了解。

哪些動作該安排在深水區？哪些要在可站立的淺水區？重要的是教學時的穩定度、團隊控制的掌握度，讓自己不疾不徐完成指定動作。

還有 5 個示範等級的教學動作，每個動作的滿分是 5 分，請記得放慢動作，強調重點，讓學員能清楚看見。

Day 3 早上沙島

● 08:00—13:00 開放水域試教＋開放水域救援示範

開放水域是最難準備的，因為候選人永遠不知道當天海邊的狀況，水流、能見度都會影響教學。在實際的海洋助教運用、環境保護、學生的技巧穩定度都很重要，而且開放水域試教不能補考，是最多變數的單元。

救援練習第七單元，第一次評估會由課程總監監考，主要是示範救援水面無反應潛水員。動作要大、要誇張，並且準確，口對口呼吸和口對呼吸面罩兩種選一種。如果需要補考，會由 PADI 考官直接監

▲平靜水域試教。

▲開放水域結束，馬上就會公布成績。

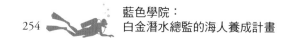

考，看候選人是否符合 PADI 制式的救援技巧。

開放水域結束後會馬上公布成績，結業時就會拿到證書。我們常說考官的手是世上最好握的手，因為那是候選人這陣子努力所獲得的認同。不過正式教學的資格要等 PADI 總部發電子郵件通知，才能開始教學。

如果有其中一單元不及格，要 5 天後才能補考，補考費用約為台幣 6600 元（澳幣 330 元）。

為海洋種下一個希望

潛水教練是海洋的守護者，透過每一次的教學，讓更多人認識海洋並且從此愛上海洋。我們喜歡海，也希望藉由本身影響力，讓更多人知道目前海洋所遇到的問題和困難。潛水教練這個身份改變了我很多，每次潛入海裡，透過面鏡，看著五顏六色的海洋生物；透過每一口呼吸，讓自己更寧靜。潛水改變了我的生活，我也希望培養更多教練，將海洋種子深植到更遠的舒適圈之外。

PADI 教練考試是每個教練一輩子都不會忘記的回憶。經過這個挑戰，代表教練有能力面對真實的學生，有能力讓學生用最安全的方式愛上海洋。透過每一次教學，都能讓教練成長，也能知道自己是否適合這個產業。我相信潛水產業有各位的加入，會變得更有活力，也更有創意。

我是期待看見海洋新面貌的琦恩。

 **你會教人嗎？
還是只會罵人？**

　　指責別人的錯誤是簡單的，但要用他聽得懂的方式去修正錯誤是困難的。教練必須具備這項技能，能夠明顯點出學生錯誤的地方，並給予適當的建議，讓他能修正和改進。

　　11 月的恆春，水溫慢慢降低，教練班的每次訓練，都會待 70 分鐘以上。出水後，每個教練候選人都一邊總結一邊發抖。做完開放水域的試教後，我準備開始講評這次教學所遇到的問題，除了依照制式評分標準給予適當的得分，更重要的是講解應該怎麼做的正確，最好能夠做個有效的示範。

　　那天的教學動作是「有控制式緊急游泳上升」，我們稱為「CESA」。

　　這個動作是模擬潛水員在水深 9 米內，因為玩得太開心而沒有注意到空氣殘壓，發現時空氣已經不足。

　　這時，就可以利用這個技巧，嘴巴發出「啊」的聲音持續游動到水面上，並用口吹的方式建立正浮力，上升途中每分鐘不要超過 18 米，安全的結束這次潛水。

　　首先自己要知道這個動作的標準和價值是為何？這樣才能讓學

生理解為何要操作這個動作，並清楚它的重要性。再來要學習分解
這個動作，知道每一個步驟和學生可能會犯錯的地方，因為會犯錯
地方，就是要強調說明的重點。還有在操作這個動作的時候，教練
應該站在哪一個位置？在學生犯錯的時候可以給予最立即的處理。
還有回到岸上的時候怎麼針對剛剛犯錯的地方給予適當的回饋，並且
立即示範一次正確的版本給候選人。

　　上教練課程，最重要的工作就是想盡辦法挑出別人的毛病，這對
我來說是很簡單的，但怎麼給一個適當的回饋，其實需要很多經驗。
尤其如果想在雞蛋裡面挑出骨頭，就必須全心投入，才能產出有效回
饋。

　　會講課、會教學，那只是一個好教練。如果能回饋、能示範，那

▲講評回饋。

就是一個頂尖的課程總監。

運用4步驟幫助候選人

熟練精通——練就能熟，通才會精

先了解內容，知道對的動作怎麼做，並且持續練習，到非常熟練的地步，讓自己看起來毫不費力。再去注意哪些地方可能會犯錯，並知道如何預防。

觀察評估——別人的小動作都會是你的慢動作

在學生實作的同時，教練要能隨時調整該注意的地方。除了全方位的評估，更要專注在關鍵區塊，確實記下大大小小犯錯的地方，或

▲CESA。

▲冬天的泡水訓練非常寒冷。

是任何可以讓學生更好的建議，這是教練一開始最困難的地方。

講評回饋──真實呈現，精準回饋

在講評時，先講最重要的，不要用太多個人喜好去評分。要能簡短敘述錯誤的地方，而不是複雜的說教。先抓大方向，再給小建議，讓候選人比較容易吸收他錯誤地方的改善。

立即示範──我說給你聽，我做給你看

不只是單方面告知學生錯誤，還要馬上重新示範，讓學生能夠複製教練的做法，並且有效摸仿。在剛開始的時候讓學生有一個套版可以運用，對於他們的學習是非常有效果的。

說別人很簡單，要說自己才是最難的。教練班課程對我來說不是問題，而是我怎麼樣面對自己，去為自己評分，從課程的內容、流程的安排、時間的拿捏，都需要持續的優化改善。

開放水域試教評分三項重點

學生狀況

隨時注意學生狀況，下不來（耳壓有問題、洩氣洩不了、配重不夠，覺得太深會怕），上不去（配重太重、浮力不夠、蛙鞋不太會踢），無法前進（身體角度問題、蛙鞋踢動幅度太小）等問題。

環境變化

　　水流強弱、能見度好壞、底質結構、沿岸地形、水面浪況，都會影響每一個教練在教學時的狀況。

教學標準

　　授課時要非常熟悉教學標準，了解什麼樣的程度，對於學生而言才是通過，而不是以自己的解讀去改變標準，這樣才能訓練出潛水時可獨當一面的學員。

　　我相信最重要的還是得從候選人身上思考，他們到底缺了什麼東西？他們的學習狀況好不好？能不能吸收？而不是自己單方面講的很開心。只有誠實的面對自己、看到自己的錯誤，才有機會去改善自己、挑戰自我。

　　我是教學時看起來很有自信的琦恩。

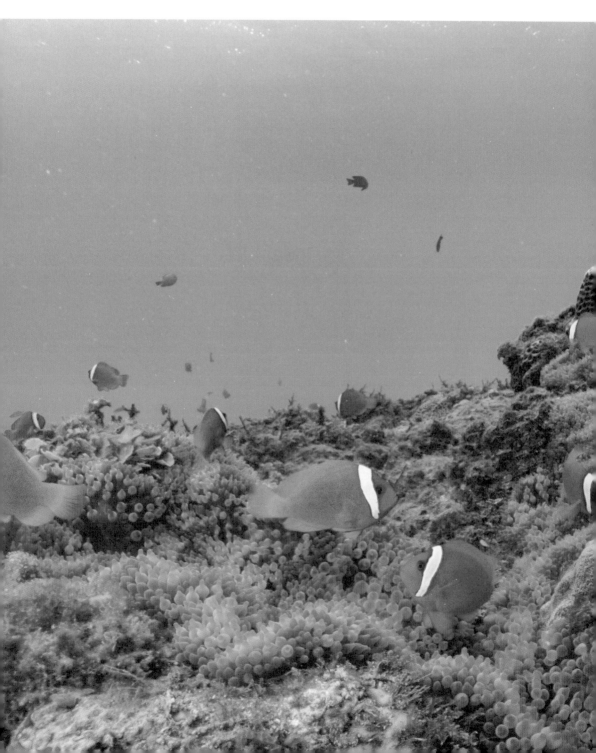

第七章

從興趣到職業
——與世界接軌並持續成長

7-1 夢想與現實怎麼平衡？如何選擇潛水教練工作？

　　PADI 教練考試結束，每位候選人從考官手上拿到了證書，代表已經是一位 PADI 開放水域水肺教練，而更大的挑戰才要迎面而來。要去哪裡就業？要找什麼類型的工作？這對新手教練們來說比準備考試還難，只有少數人考完教練就馬上有工作機會，大部分的人仍需要去找一份符合自己需求的教練工作，希望「潛水教練」工作能帶自己看到完全不一樣的世界。

潛水教練工作選擇四要素

　　在開課前我一定會問每個候選人：「為什麼要當潛水教練？」

　　每個人的回答都不一樣，所以在找潛水工作時，想獲得的也有很大差異。在工作選擇上可以從以下四點去考量，讓自己有個依循方向。有華語教練需求的地方非常多，澳洲、馬爾地夫、帛琉、泰國、沖繩、台灣，每個地方都有不同的運作模式和優勢。

薪水福利

　　雖然潛水教練是很夢幻的工作，但還是需要面對現實，薪水是必

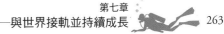

須認真看待的。除了薪水外，有沒有包含餐食、住宿，還有潛店是用何種工作簽證，都必須先瞭解清楚，以下是我個人覺得稅前月薪前 3 名：

1. 澳洲——換算台幣 8 至 10 萬左右

吃、住自理，澳洲物價高，日常消費會較多。月休 8 至 10 天，打工度假簽證，同一間公司最多可以待 6 個月，有機會申請永久居留。

2. 馬爾地夫——換算台幣 6 至 8 萬左右

吃、住、機票全包，島上沒有太多開銷，月休 4 天，滿一年後給 30 天特休，小費部分較多，一年工作簽證。

3. 泰國——換算台幣 5 至 6 萬左右

吃、住自理，物價不高，月休 4 到 6 天，沒有底薪，以學生數量抽成，收入比較不固定。

潛水環境

熱愛海洋才會來當潛水教練，所以環境也是要考量和比較的。例如：清澈能見度、珊瑚完整度、海洋生物豐富性、潛水店分工方式。能夠每天在世界知名潛點工作是一件很幸福的事：你以為我在工作，其實我在玩樂；你以為我在玩樂，其實我在工作。

1. 馬爾地夫——上帝灑落的珍珠項鍊

一島一飯店一潛店，擁有很棒的房礁（house reef）。鯨鯊、蝠魟、海豚都有機會看到，能在這個地方工作，光是潛水就值得了。

2. 帛琉——上帝的水族箱

藍洞、藍角、大斷層，每個都在潛水員的夢想清單上。能見度高、放流潛水、鐘乳石洞、沉船，潛水方式非常多樣。

3. 馬來西亞西巴丹——世上未受到破壞的藝術品

潛水客們票選為全球五大潛點之一，海龜、成群的六代鰎、拿破崙魚和梭魚。

生活品質

有潛水工作機會的地方，大多比較偏僻，要過去長住，最好先問清楚，不然會不太習慣。住宿、餐食、工作時數、放假娛樂，這都要

▲帛琉潛水一景。

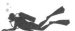

看個人到底想要什麼。

1. 凱恩斯——最適合生活的地方

上班時間固定上午八點至下午五點，工作內容簡單，幾乎都是帶體驗潛水。附近就有商場、電影院、游泳池，下班後還能跟其他同事交流，有很多活動可以參與，最重要的是會發長期工作簽，我很喜歡在那邊的生活。

2. 馬爾地夫——最適合思考的環境

兩人一間的住宿，教練只需要做份內的工作，大部分的雜事都由潛水長負責。吃的跟客人一樣，但是有時會覺得有點無聊，島上小小

▲美麗的帛琉海洋。

的，要懂得找事情做。

3.台灣──最適合待一輩子的地方

我的私心推薦。對我而言，食物美味，我的家人朋友都在這裡，要去哪裡都很方便，我喜歡在台灣的一切。

未來發展

潛水教練對有些人來說可能是一到兩年的工作，也有些人想當作一輩子的志業去經營。可以從幾個方向去思考：升遷機會、教學經驗、工作保障，提早規畫會讓職涯走得更遠更久。

凱恩斯

薪資穩定、能提供工作簽證申請成為澳洲居民、有明確的升遷管道、生活機能完整。

泰國龜島

大量教學經驗對之後發展有明顯幫助，3 個月可能會教到 150 個學生。

日本沖繩

離台灣最近的潛水市場，坐飛機只要一個半小時。第一次來沖繩工作，你可以選擇用打工度假的方式來獲得一年的工作簽證，感受和體驗日本的生活方式。如果這個地方是你喜歡的生活方式，想要找尋長期居住的地點，我相信日本沖繩是很好的選擇，因為你可以利用潛水教練這個資格取得日本技能資格簽證，就能以合法潛水教練的身分在日本長期工作。我覺得日本不論是從教育還是居住品質方面來看，

都非常適合當作第二個故鄉。

台灣

　　華語市場崛起，有大量學員來到台灣，對於工作相當保障。畢竟是自己熟悉的地方，每個學生都是有可能再回來潛水的，不像國外客人來來去去，只要用心經營會看到成績的。再來也有機會讓台灣的潛水產業得到提升，對每個教練來講是很大的成就感。

我們是在生活，不只是在過日子

　　潛水教練能將本身專業轉化成合理利潤，並讓自己過好的生活，是很重要的，興趣能當工作是很幸福的。不過如果沒有正常收入，只剩熱情也燃燒不了多久。能藉由這個職業環遊世界是一件很令人羨慕的事，世界各地有非常多華語教練的職缺，只要你願意都可以去闖一闖。在 30 歲前去澳洲、沖繩打工度假；30 歲後還是可以去馬爾地夫、帛琉、泰國過過自己想要的生活。想要長期以潛水為職業的話，台灣、沖繩、澳洲是首選地點，如果你下定決心，不怕沒有工作機會。

7-2 我在南太平洋的十字路口 ——潛水產業除了要會潛水，更要懂行銷

「Bula!」（是斐濟語的「你好」，也有祝福健康長壽的意義）一個身材黝黑的大漢喊著。

還沒出機場已感受到當地人宏亮有力的問候，來到熱帶地方總是讓我覺得熟悉與放鬆。Bula! 斐濟。

親切和友善是斐濟給人的基本印象，這裡也被稱為「南太平洋的十字路口」，有著一望無際的椰子樹，以及豐富的海洋生態。潛過許多國度，斐濟是一個令我印象十分深刻的地方。

燦爛笑容卻藏不住生計困擾

2013 年時我去了塔韋烏尼島（Taveuni Island），那裡的度假村給人感覺非常放鬆，不管是房間等級，還是餐點品質，都在水準之上。去到有海的地方，潛水是我一定會去從事的活動，不過這次在船上發生的事情，比水裡還讓我印象深刻。

我永遠記得那天的場景，船上只有 4 個人：船長、潛導、我、我老婆嵐嵐。

▲創造新的公司定位與可能性──潘孟安縣長。

▲帶領國外友人認識台灣的海。

▼推廣台灣海洋之美。

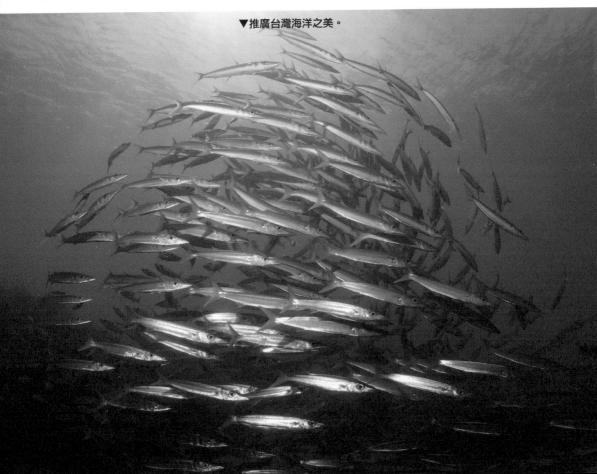

　　潛點是「彩虹礁」（Rainbow Reef），非常清澈的能見度、五顏六色的軟珊瑚、金花鱸滿佈於海，還有白鰭鯊出沒在珊瑚礁裡。潛導很專業和用心，上船後我驚呼：「這也太棒了吧！」

　　在水面休息的時候，吃著檸檬蛋糕，喝著熱可可，忍不住職業病想詢問潛店狀況。因為這麼好的環境，為何一天只有兩個客人？一定有哪些地方出錯了。

　　我：「你們這裡水底狀況好棒喔！」

　　潛導：「對啊，我們珊瑚礁完整度很高。」

　　我：「我喜歡在這裡潛水的感覺，不過每天客人都這麼少嗎？」

　　潛導：「沒有啦，以前很好。」潛導看起來有點欲言又止。

　　我：「是因為淡季嗎？還是有其他問題？」

　　潛導：「我們以前每天都很多人來潛水，自從換了新的經營者，就變現在這樣了。」

　　我：「那對你的工作有影響嗎？」

　　潛導：「我以前一星期上 5 天班，現在只剩 2 天。因為人少，小費也跟著變少了……」

　　聊著聊著休息時間結束了，在第二次潛水時，我一直在想：為什麼這麼美麗的水底環境、這麼認真的潛導，卻因為更換經營者，來客數就產生這麼大的變化呢？

潛水教練如果沒有潛水，還剩下什麼？

回台灣之後我開始思考自己的定位，讓自己從第一線教學的角色淡出，多點時間去規畫公司策略、整體形象，並努力宣傳台灣，讓更多人知道台灣、知道原來台灣可以潛水。經營者對整間店的影響真的很大，沒辦法把公司推銷出去，客人怎麼會知道你有多好？

再好的教練，沒有演出機會、沒有舞台，就什麼都沒了。沒有客人不只是埋沒他的潛水專業，更會影響整間店的營收，員工的薪水也會減少。沒有了這些優秀的從業人員，台灣潛水產業只能孤芳自賞，距離成為世界級的潛點只會越來越遠。

宣傳自己，推廣台灣

最近我們的國外客人越來越多，自己其實也不知道是哪個部分做對了。

有一次問了外國客人怎麼知道我們的，他說：「我只要在網路上搜尋『台灣』（Taiwan）加上『潛水』（Dive），第一個出現的就是你們公司『台灣潛水』（Taiwan Dive）啊！」

那時深深感覺到公司名字的重要性，於是我接著問：「那你怎麼會來到台灣旅遊？」

有一次一個英國人的回答，讓我很震撼，他說：「因為已經去過

60 幾個國家，想去沒去過的地方，所以來到了台灣。」

這時，我深刻認知到自己要把客人帶好，因為我們每個人都可能代表著台灣，代表著潛水產業。選擇比努力重要，我們一定要找出屬於台灣獨特的內容，才有機會跟其他地方競爭。台灣潛水產業正在一個蓬勃發展的時間點，我們有機會讓更多國外旅客來到這裡。其實只要每個教練把每個學生教好，口碑行銷就是最有力的推廣，在任何平台上努力曝光，讓更多人知道：原來台灣可以潛水，並且適合教學。

我相信有朝一日，我們一定可以成為最好的華語潛水教育基地。

我是希望台灣也能成為世界潛點的琦恩。

7-3 一個決定，帶來完全不一樣的人生——澳洲大堡礁打工度假的生活

有時候，我們需要的是不顧一切

　　28 歲那年，澳洲打工度假正興盛，一直有個聲音告訴自己應該出去看看，但是又放不下剛開始的潛水事業。在一段時間的思考後，決定不管一切，機票一訂，再來煩惱後面的事。

　　就這麼決定了出發日期及機票，先把公司交給我哥。其實我家人並不看好我，想說這個人英文普通，有什麼能力在國外生活？我自己都想不到，很多事比我想像中順利很多，勇敢離開舒適圈，會比預期中獲得更多。

In Cairns，我看見了新世界

　　想到澳洲打工度假，一般都是採水果、畜牧業、餐廳服務生、飯店房務，而我只會潛水，也只想做這個領域的工作。有人說過：「努力的人，運氣都很好。」有一天下午接到了一通電話，是 PADI 地區經理 Roger 打來的：「琦恩，有沒有興趣去國外闖闖看看啊？」

　　他跟我介紹在澳洲凱恩斯有華語潛水教練工作機會，這不就是我夢寐以求的嗎？硬著頭皮送出履歷，想不到真的有面試機會了。那時的我剛開墾丁店，但我知道這次沒出去，可能再也不會出外工作了，於是決定放下一切去看看世界。訂了機票，安排完台灣的事情後，用最快速度飛到凱恩斯。

　　一下飛機感受到炙熱的太陽、濕黏的空氣，好像我熱愛的墾丁喔，「很好，我就喜歡住在小小的城市。」

　　永遠記得面試那天，是去當地最大的遊船公司「Great Adventures」。我必須承認我的英文真的不好，但我很想要這個工作，所以面試時硬拉了那時還是女友的嵐嵐當我翻譯。一進辦公室，潛水部經理 Reuben 看到兩個人同時進來並坐下，開口就問：「請問怎麼有兩個人？公司目前只有一個潛水教練的缺額。」

　　嵐嵐幫我回答：「因為自己也很想得到這個工作機會，所以就一併來聽聽，瞭解一下。」

　　主管一臉傻眼，但又不知道怎麼拒絕，面試就開始了。過程中我實在聽不太懂他講什麼，只注意著嵐嵐的暗號，就跟著回答：「yes, yes.」

　　不管過程怎樣，我很順利得到這份工作。上班的第一天就被公司規模嚇到，滿山滿谷的遊客，我工作地方是在綠島，一天最多會有 1000 位遊客、100 位玩體驗潛水、200 位玩海底漫步。那時候我在台灣一年可能也沒有 100 位客人，不禁在心裡驚呼：「原來這才是潛水產業！」

除了客人數量外,「Great Adventures」整體分工、組職運作、流程安排,對我而言都是學習,每天都在學公司所有一切,我很享受那時候當員工的自己。在那裡我看見了世界,在那裡我知道了未來,在那裡我知道台灣不輸國外,缺的只是行銷和包裝。

「lunch time」「good job」唯二聽得懂的英文單詞

英文很爛的我,每天都像鴨子聽雷,所有的英文都跟火星文沒有差異。還好我是做華語潛水教練,華語跟潛水教練這兩件事我都很內行,我最主要的工作就是把所有華語客戶服務好,這對我來說非常簡單,畢竟我有自己的潛水公司,一切跟潛水相關的任務都難不倒我。主管們人也很好,不會刻意刁難我,畢竟那時公司會講華語的教練並不多。

我在澳洲的生活非常單純。

早上七點半起床,騎著澳幣 70 元的中古腳踏車,沿著凱恩斯的岸邊,帶著 MP3 聽著張惠妹的歌;到公司大概八點左右,搭上渡輪前往綠島(不是台灣的綠島喔);九點會進行第一梯的體驗潛水,帶完後接近中午,主管會走到我身邊說:「Dylan, lunch time.」叫我去吃飯。下午會再帶二次潛水,五點左右主管就會走過來跟我說:「Dylan, good job.」

忙完後想一想:不對欸!我忙了一整天,幫公司帶了 12 組體驗潛水,你就跟我說了「lunch time」和「good job」,好像很不夠意思,

▲希望台灣也能成為世界潛點。

但其實是因為那時候我只聽得懂這兩個詞。

外語是我很弱的部分，不過我很會潛水，不管怎樣的客人我都會盡力讓他覺得開心。對我而言，潛水教練最重要的是潛水能力和陪伴能力，就算他下不去，我也會一直陪著他，讓他安心並且願意嘗試。那時在工作上一切都還算順利和開心，或許有些是自己比較弱的部分，但一定也要有強的部分可以彌補。

世上只有「害怕失敗」會阻止夢想實現

如果那時候的我，害怕自己英文不好、擔心公司沒人經營、煩惱工作沒有下落，沒有勇敢走出去，我現在也不會在這邊寫文章。我的眼界不會打開、經營方式不會改變，我的人生將會完全不一樣。

所以我希望能輔導更多更優秀的台灣年輕人出去看看，讓台灣走出去、世界走進來。不這麼做，永遠不知道自己原來辦得到。

我是很謝謝那時 Dylan 勇敢做了這個決定的琦恩。

7-4 每一次的上課都應該超越原本的自己——教學進化三階段

　　推開教室的大門，看到有教練在上救援潛水員的課程，用的是原本 PADI 的教案，我好奇的坐下來看看他上課狀況，發現沒有太多屬於自己的教法。上完課後，我立刻約他來聊聊，問他怎麼沒有加更多有趣的內容。他認為這樣的教法是最簡單而且不會出錯的，我回答：「是沒錯啦，不過這樣的狀態下你很難進步，因為這種高階的課程我們並不常在上，所以如果你沒有持續更新教案，我相信你下次還是會用一模一樣的教法，這樣子很難獲得成長。我會建議你在每一次上課的時候，都把你覺得更好的方法記錄在投影片或者是教案中，這樣下次上課，你就可以把上次的經驗拿來運用。」

　　上課不只是讓學生得到新的東西，更重要的是你自己必須獲得成長，尤其是救援、潛水長、教練班，不應該使用固定的教法，你要去發想更多好的內容，因為這堂課不只是要訓練一位潛水員，重要的是培養出更多潛水教練，你的教法也會影響這位教練的未來。

　　如果你只會使用標準的教案跟投影片，沒有關係，但我希望你可以持續進化。這裡我會分為三個階段來談：新手教練、資深教練、獨創教法。

新手教練──教學準備

● **盤點**：先了解基礎內容（課本、投影片、教練手冊），清楚學科知識以及動作技巧有哪些，在時間上如何安排。

● **正確**：不管是透過實習還是教材，最重要的是必須傳遞正確的觀念和內容，有任何不懂的一定要找到正確解答，不能為了省時或者是拉不下臉而教出錯誤的內容。

● **熟練**：剛開始教課的時候還不太熟練，沒有關係，但你一定要願意花更多時間去熟練課程的每一個地方，因為唯有熟練了才有可能往下一個階段前進，唯有熟練了才有可能做出新變化。

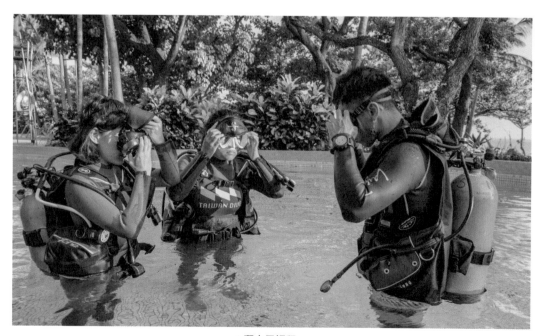

▲潛水員課程。

資深教練——攪和多元創造獨特性

● **思考**：認真設想學生到底要得到什麼，你可以用便利貼或者是樹狀圖去發想這門課的可能性。

● **多元內容**：在原本的基礎上打造一個教學架構，不要限定於當下這門課程，也可能是之後的課程或者你覺得有用的素材，主要是讓你的課程更豐富多元。

● **重新整理**：像一個金字塔一樣，第一層是課本基礎的內容，第二層是你整理、重新調整後的架構，第三層就是創造屬於你個人的教學風格，並且持續修正。

獨創教法——透過交流持續修正

● **提問**：現在的課程很多都有線上的版本，學生基本上已經有初步的概念了，所以我不太會去講學生已經了解的事情，我會用提問的方式去確認他了解的程度。

● **討論**：設計更多不同的主題，讓學員跟我都可以更有效的發想新概念或者沒談過的議題，這樣我們就可能產生更多、更有趣的教案內容。

● **修正**：每一次上課要記錄下來你覺得有用的地方，這樣你的下一次上課就會比這次更好，去思考怎麼樣才是讓學生更容易吸收的方法。

不要選擇最輕鬆的教學方式

　　我當然知道什麼都不改、什麼都不變是最簡單的教法，我覺得能教學是件非常幸福的事情，幸福的地方是我們能夠透過教別人獲得成長的機會。前一陣子我的電腦故障，我所有的教學投影片都不見了，那陣子我根本不想教學，因為我不能接受用原版的教案去上課，不過我後來花了很長的一段時間設計新的教案，電腦故障給我了機會，一個歸零、重新整理的計畫，我有了一版更好的教案。

　　「新手教練、資深教練、獨創教法」，不同的階段會有不同的成長，重點是你願不願意成長，還是你只想要停留在原地，用最簡單跟輕鬆的方式去完成教學這個神聖的任務。

7-5 我的參謀教練養成之路——沒人想教你的時候怎麼辦？那就偷學啊！

多年前，我曾經問一位課程總監可不可以跟著他的教練班實習，因為我想要拿教練班的積分，那位總監說：「當然可以呀，我有開課就會跟你說了。」後來我等一段時間都沒有接到通知，我想說那我就主動聯繫他好了：「總監你好，請問什麼時候有開課？」他回我說：「那個教練班已經上完了，那你等下次吧！」我當然知道這是軟性拒絕，意思是：「你找別人吧，我不會讓你跟課的。」

成為潛水教練後，如果你覺得這是可以持續發展的職涯，成為「課程總監」就是一個選擇，那麼你要開始準備成為「參謀教練」（IDC Staff），讓自己有教練班教學的能力以及開始累積你的積分。

我從三個方向跟大家分享怎麼成為參謀教練，分別是：提升自己、學習評分、持續改善。

提升自己

首先，要上這堂課之前，我強烈建議你在每一個階級的課程都完備授課經驗，尤其是救援跟潛水長。因為你現在要教的不是一般的潛

水員而是潛水教練，所以你必須比你的候選人懂得更多，了解所有課程基本的概念以及延伸的教法，而不是一個菜鳥來教菜鳥，而我通常對這個先決條件會要求的比較嚴格一點。

　　之前所有教練班考試的內容，你都要重新來過一遍，而且分數得比之前更高一些。

學習評分

　　接下來我們要教的是在各個單元怎麼幫候選人評分，照著制式的評分方式，去學習怎麼跟考官評出一樣的分數。

　　我覺得評分不難，難的是講評。你有被講評過嗎？被人家講出缺點時心情怎麼樣？建議大家可以使用「5P」的方式講評：

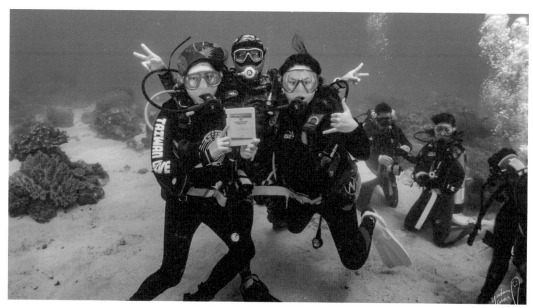

▲進階開放水域課程。

1. Preparation（準備）

在講評前你自己應該先做好所有的準備，才有足夠正確的內容去跟候選人說，而且一定要記錄下練習時所有的錯誤以及建議，才不會在講的時候忘記了。

2. Purpose（目的）

不同階段的訓練應該給予不同內容的評分，候選人剛開始在試教的時候，你抓的應該是大方向的錯誤，但等到候選人到了後期漸漸比較穩定的時候，你可以挑比較小的問題去調整。記得保持簡單扼要，一次大概提三到四個錯誤就好了，避免自己講太多學生也記不起來。

3. Patience（耐心）

考試會有一些規則必須依循，所以學生有時候覺得操作起來怪怪的，我覺得可以給更多的時間去適應，不用一開始就給太多的壓力。

4. Peer Cooperation（同儕合作學習）

我也會請學生在正式上課之前先講給他的同學聽，我常說：「練到死，輕鬆打。」他可以花更多的時間去修正內容，但重點是要講給同學聽，而不是自己躲起來練習，這樣效果是不會好的。

5. Perspective（角度）

如果學生沒辦法了解，可以用不同的方式解釋給他聽，然後記得

先從優點開始講，最後再來正面評論。

持續改善

　　「上課」是不簡單的工作，因為不會每次課程都一模一樣。透過學生，你應該能夠修正出一份更適合、更豐富的教案。我強烈建議每一個教練教學後都要有「行動後學習機制」，才能夠設計出一份對學生真正有幫助的課程內容，並且隨著課程的進行滾動式調整，因應學生的多樣性。

　　沒有任何人應該主動教你，如果遇到一個願意教你的教練是你好運，但通常不見得每個人都會這麼用心的。

　　後來到凱恩斯沒多久，我立刻研究哪裡能上教練班，結果發現公司集團裡面就有一間專門負責教學的機構，我就跑去說我可以幫忙輔導當助教，完全不用給我任何費用。那段時間我超級開心，每天都有超多東西可以偷學，我在裡面好像是在做間諜，因為對我來說所有東西我都想學會帶回台灣。我的想法是你最好不要教我，因為教會我就是我的了，但就算你不教，我也會邊看邊學。

　　我很開心有在國外的那一份經驗，讓我知道怎麼樣才是一個教練班該有的樣子，也成為我之後上教練班的基本雛形。感謝那時候努力偷學的自己，沒有人願意教你沒關係，重要的是你有沒有準備好即使偷學也要學到的決心。

7-6 人生中做過最好的投資就是成為課程總監

我在 2005 年成為了 PADI 的潛水教練，隨著學生數量越來越多，我開始喜歡上了這份工作。有一年在劍潭青年活動中心舉辦年會，我跟地區經理詢問如何成為課程總監，他看著染金髮的我說：「你需要多累積經驗，還有一段路要走。」因為那個年代的課程總監都超過 40 歲以上，於是我在心中立下小小的心願：「我要成為台灣最年輕的課程總監！」

2009 年 5 月中，我跟 PADI 教練部門主管 Colin 開會，主要是分析我考課程總監的世界排名在哪裡。他會依照教學數量、進階比率、環保意識、教練班輔導次數、在潛水產業的發展等做評價。在那一次的會議裡，我的分數已經擠進世界前 45 名左右，不過他建議我再累積一年的經驗會更容易錄取，也就是說我還需要多磨練磨練。

「PADI 課程總監」代表是 PADI 教育系統裡面最高的等級，簡單來說就是教練的教練，不像其他的等級只要你先決條件達到了就可以拿到證書，課程總監必須要通過全球評選，一年只取 80 位名額，所以你的競爭對手是全世界，不只是台灣。

如果你想成為課程總監，必須從現在就開始累積需要的資格跟能力。我會分為「累積、證明、展望」三個部分說明，相信只要你願意

花 3 到 5 年的時間，應該就可以順利達成這個目標。

累積——從現在開始收集所有分數

　　課程總監候選人主要會有五大評分：教學數量、進階比率、環保意識、教練班輔導次數、會議數量。

　　● **教學數量**：你的總簽證數量，代表你的教學經驗，我那時候是用 1200 張的總簽證數去報名的。

　　● **進階比率**：因為要能當總監，代表你有更高階的教學能力，所以你要多教進階、救援、潛水長，而不只是在帶體驗、帶初級潛水員。

　　● **教練班輔導次數**：你有沒有輔導教練班的經驗，最少兩次，其實越多越好，因為這是候選人最難拿到的分數。參加總部舉辦的「參謀教練更新訓練」或「總監預備課程」都能當作分數。

　　● **PADI 會議數量**：多參加教練發展研討會、網上研討會及商務學院課程。要注意看訓練公報，只要有線上的更新課程，記得去參加、拿分數。

　　● **環保意識**：不論是淨灘、淨海或者是環境的演講分享，只要是推廣海洋相關的事物都先記錄下來，可以當作日後的證明。

證明──先決條件

最重要的是證明你是潛水業界的 somebody，畢竟台灣區推你出去就代表你是最頂尖的選擇，所以你必須要讓地區經理認識你，證明你在業界有一定的位置。

- PADI 教練長＋ EFR 緊急第一反應課程教練訓練官
- 在取得 IDC 參謀教練證書後，至少以教練班助教身分參與輔導過二次完整的 IDC 課程。
- 課程總監的筆試及知識發展指定教學
- 250 次潛水紀錄（這也太簡單了吧）

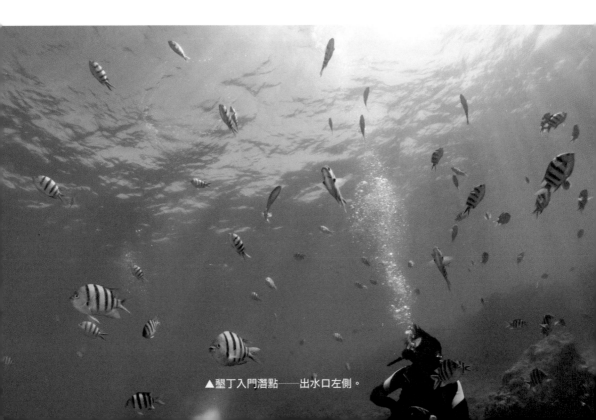

▲墾丁入門潛點──出水口左側。

展望——你的加入帶給產業有什麼改變

最後你必須準備一份「教練發展營運計畫書」，內容要說明你成為總監後，會怎麼去推展你期待的教練班養成。這個計畫書不是虛幻的空想，而是要提出真實可達成的數字，大概會有這三個方向。

願景

申請課程總監訓練課程的目的為何？取得課程總監等級的目的為何？

你的計畫書有哪些成功的優勢？

你 3 年內計畫是什麼？

方法

你的目標市場在哪裡？

要怎麼跟潛店合作或者推廣？

你會從什麼角度切入行銷？

指標

你的成本規畫是如何？怎麼回收你的投入學費？

有後勤人員協助嗎？以及如何安排？

對於你想達成的增長目標，有什麼階段策略嗎？

　　這份計畫書能夠讓每一個候選人深刻思考，到底自己的加入對這個產業能不能帶來好的改變，以及如何去達成設定的目標。

人生中投報率最高的投資

　　我人生中最好的投資，當然第一是我老婆，第二就是課程總監了。我記得那時候的學費是 8500 元美金再加上翻譯的費用，林林總總應該有 30 萬台幣，而我當時根本拿不出來，所以我跟老婆結婚的時候，還把收到的禮金拿去付我的報名費。我一直在想那天來參加我們婚禮的朋友，應該都算是我的投資者吧。

　　我從 2011 到現在已經教了 400 位潛水教練，一個教練訓練費大概 6 萬，所以我已經回收了 2400 萬，12 年過去我得到超過 80 倍的報酬，而且這個獲利還在繼續下去。

　　雖然我花了一點時間才通過課程總監的資格，但我也因此成為台灣區最年輕的課程總監，同時奠定了我們公司現在的規模，也才有了後面的故事。所以我很喜歡跟年輕教練說：「投資自己永遠是最值得的事。」

第八章

海洋與海人
——住海邊老闆的創業學

8-1 那一把剪刀，
一刀剪開我的困惑

如果人生還可以活第二次，你想做什麼？這個問題應該常常聽到，但是有多少人真正遇到過生死交關的時刻？

現在的我算是在潛水產業小有名氣的教練，每年訓練很多很優秀的台灣年輕人成為潛水教練，飛向世界去工作，去澳洲、去馬爾地夫。我很開心現在所擁有的一切，但剛創業的初期，其實收入非常的不穩定，我必須同時去做海事工程，才能支撐完成夢想所需的現實面。

海事工程簡單來講就是在海裡拿鐵鎚、拉鐵鍊的工作。這樣的狀態維持了 7 年，直到 2009 年的那個夏天，我遇到了一件事情，完全改變我的人生。

改變想法的一次潛水

我還記得那天是 6 月 11 號星期四，天氣非常好，太陽很大，搭上一艘柴油味很重的漁船，從基隆八斗子漁港前往工作海域。行駛的途中，一邊聞著油煙味和魚腥味，一邊想著趕快完成工作，下班後就可以飛奔去找女朋友。

還在發呆的時候，船就已抵達目標海域上方。我其實是一個很怕

暈船的人，所以我跟我老爸說：「爸，我想先下。」

準備一下裝備，坐在船舷旁邊，背滾入水，水深 40 米，大約 14 層樓深。那天的工作是要先找到一個 3 米高的儀器架，再把一個測浪高和流速的儀器回收。

一到達海底，周圍就像是沙漠，沒有任何東西。我要利用 30 公斤重鎚當中心，拉一條 20 米的線做圓形搜索，很快的，在繞了半圈後，我找到了儀器架，先利用浮力袋，把重鎚移動到鐵架旁。那時候我看了一下，我的空氣殘壓還有 150bar（空氣滿瓶是 200bar，大約可用 30 分鐘，50bar 是警示區，代表只剩下 7 分鐘）。

年輕氣盛的我想：「這麼順利就被我找到，只要把儀器拆掉，帶到船上，今天的工作就結束了，可以回家找我女朋友。」於是不做多想急著開始拆除，拆到一半才發現一個人操作好像有點困難，而且我的殘壓只剩 110bar。

當下我決定放棄拆除，把原本的任務執行完畢，就是搜索完後，把重鎚浮揚至水面。我把浮力袋充飽氣，看它慢慢往上移動。

重鎚一離地瞬間加速，說時遲那時快，不知為何有一條搜索繩纏住了我的右手臂，我瞬間從水深 40 米跟著它被帶到水深 30 米。等我回過神，評估一下狀況：上面有一個 100 公斤的浮力袋想把我往上帶，下面有一條繩子綁住我不讓我上去，殘壓還剩 90bar。腦袋第一個念頭是「等人來救我好了」，但想一想好像不對，如果沒人來怎麼辦？第二個念頭是拿剪刀把上方的繩子剪斷，可是剪刀剛剛被我拿出來放在儀器架旁邊了。

做了個深呼吸，我決定回到儀器架。我必須把上方 100 公斤的浮

力袋一起拉下來，從 30 米、34 米、38 米⋯⋯沒想到手一滑，人又回到剛剛那個地方，這時候殘壓只剩 60bar，我只剩下 8 至 9 分鐘的時間，人生跑馬燈都快跑出來了，心想不管拼了，抓著繩子死命往下爬，抓到鐵架，終於拿到剪刀，剪掉上方繩子。我停了一下，那時殘壓只剩 40bar，再順著導引繩慢慢上升。

　　在水深 20 米遠遠看到有人，我遇到了我哥下來。跟他交會的時候，我比了我剛剛差點死掉的手勢，他不理我繼續潛下去。在我到達 10 米左右時，我已經吸不到氣了，只能靠著嘴巴最後一口氣回到水面。並在回到水面時，用口吹方式把我的救生衣 BCD 充氣，建立正浮力，讓船上的人趕快把我拉上去。

　　回到船上打了通電話給女朋友，跟她講今天狀況，她很認真的跟我說：「我不想要那麼擔心你每天會不會回來，如果你還打算做這份

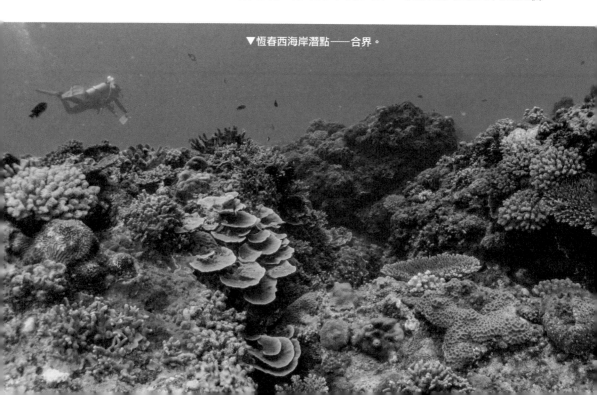

▼恆春西海岸潛點——合界。

工作，我們就分手。」

　　我想一下，不到5秒，我答應了她：「這是我最後一次做工程潛水，我不會再做那麼危險的工作。」掛上電話，我告訴自己，絕對不要因為這一點點錢，讓我身邊的人難過。

苦難是上了妝的祝福

　　那一把剪刀，一刀剪開我的困惑。

　　這是我重生的機會，我比別人多活了一次，應該要更珍惜。

　　這是改變我很重要的轉捩點，之後我全心投入休閒潛水產業，就算收入一開始沒有很穩定，但我很開心現在所擁有的一切。

　　我很喜歡在水裡的自在，一潛到水裡，感覺水壓在我身上，感受每一口呼吸的真實感，眼前所見的一切都是如此美麗，我知道這或許就是我的使命。我從那時候開始一直想讓更多人認識潛水，更多人愛上海洋，因為或許這就是我有幸獲得第二次生命所應該要做的。

　　「苦難是上了妝的祝福。」

　　如果沒有遇上這件事，我可能不會放棄海事工程，也沒辦法全心全意做我想做的事，我很感謝所有發生的一切。

　　請相信：你遇見的，都是貴人。

　　有時候發生不好的事，不要太過擔心，這些經歷都會成為讓你成長最重要的養分。

　　各位朋友請珍惜「現在」，跟隨自己的心，追隨夢想，人生不一定會有第二次機會。

8-2 當教練與做老闆，你會選哪一個？

逼自己戴上老闆的面具

2003 年的時候我創業了，2011 年我有了第一批的夥伴（其實也才三個人），在這之前我沒有做過別的工作。我第一份工作就是當老闆，我從來不知道員工的想法，所以我用了我覺得老闆應該用的方式。

當時我對他們的口氣是這樣子：「你到底有什麼問題？」「你要我講幾次？」「這個工作難在哪裡？」現在回想起來自己真的蠻討厭的，不只我討厭我自己，我的員工也不喜歡我。我常常是年初找人、年尾送人，公司的留職率一直不高。

我自己也很痛苦，因為我不想要做這樣的老闆，所以我慢慢改變方式做回我喜歡的角色「教練」。在當時我也不確定這樣的方式對公司有沒有幫助，但卻非常確定至少自己是開心的，於是我跟夥伴的對話變成了這個樣子：「我能夠幫你什麼忙嗎？」「這個過程我們可以從中學到什麼？」「公司有什麼要改進的地方嗎？」原本單純只是想營造一個更適合工作的氛圍，後來才發現這樣的方式能讓公司的營運越來越上軌道，也有相當正面的發展。

從我經營公司以來，一直被「老闆」跟「教練」這兩個角色定位困擾。

因為兩者在公司經營上有時是衝突的，我還不太知道如何找到平衡點，但我覺得喜歡什麼就選擇什麼，如果這是我要從事一輩子的職業，還是要選擇自己會打從內心認同的方式處理。

方向決定了，我還是熱愛當教練

我喜歡用教練的角色去面對公司的挑戰，因為我知道這樣的方式也能夠讓我自己更開心和自在，所以我決定選擇用教練的角度去跟夥伴相處，就像是「球隊教練」。

選人

從一開始的選人，就不是考慮他能為公司付出什麼，而是先看出他本身的潛力，我們能給予什麼協助，讓他把自己最好一面表現出來，將潛力發揮出來。

培訓

人力的培訓應該要強調適性發展，把公司當作一個平台，讓夥伴去做自己想做的事，不要設限，我相信公司能得到的東西會比原來多更多，要相信夥伴的成長就是公司的獲利來源。

上場比賽

公司運作階段，如果夥伴已經準備好了，就應該放手讓他們嘗試。老闆就好好當個監督者，只明確告知基本方針跟規則，剩下就讓他們好好比實力，累積經驗，但前提是必須在安全的環境下進行。

賽後檢討

「好事大聲說，壞事當面說」是我處理的方式，要讓夥伴相信所有事情都是為了讓公司朝更好的方向前進。不只是要當一個發自內心的好人，更要努力當一個嚴格要求的壞人。

榮耀歸屬

就像球隊比賽，沒有人會在意教練是誰，隊員才是比賽亮點。如果公司營運表現亮眼，夥伴們才是最重要的部分，是他們上場拼盡了心力，是他們的表現榮耀了教練。把光環照在他們身上，好好當個幕後的人。

生涯規畫

每個夥伴有可能只在團隊待 1 至 3 年，我們要思考他們的未來，引導他們規畫自己的出路。不論是留在團隊，還是出國，或是創立新的隊伍，也許有一天得跟學生互相競爭，期許我們會比一個高格調的比賽。每個團隊都會有自己的風格，只要保持住這點，就會有一批死

忠球迷跟著。

　　很開心自己能聽從內心的聲音，剩下的就是讓團隊成為會令自己驕傲的隊伍，過程或許有許多不如意，但我相信這些不順遂的事，都會成為成長的養分。

◀用教練角度和夥伴相處。

▶成為自己也喜歡的人。

聽從內心的聲音，成為自己也喜歡的人

自從創業以來，我沒有停止招募人員，當然夥伴也是來來去去，我始終秉持一點，「你開心他也是走，你不開心他也是走」，不如開開心心去協助對方成長，相信總有一天還是有碰面的機會，因此發自內心希望大家都會更好，而現在就是做好自己應該做的事情，而不是去強求誰應該留在你的身邊。

你必須找到能令自己開心的事情，偽裝或強迫都沒有辦法撐下去．如果你做的是讓自己和別人都開心的事，我相信再忙、再累都能甘之如飴。

協助夥伴成長是我現在最重要的課題，每年都會培養很多人，遇見很多人，看到很多不一樣的故事。

我是努力讓自己成為別人願意發自內心稱一聲「教練」的琦恩。

8-3 潛水不只是潛水，你得打破舊框架

澳洲打工度假跟課程總監，你會選什麼？

2009 年 5 月中，我跟 PADI 教練部門主管 Colin 開會，分析我考課程總監的世界排名，依照我的教學數量、進階比率、環保意識、教練班輔導次數、在潛水產業的發展等。在那一次的會議裡我的分數已經擠進世界前 45 名之內，代表了我有去考課程總監的門票。

那年我 28 歲，我想了很久，要去考課程總監，還是先去澳洲打工度假？

除了潛水專業，我們還要加強什麼？產品迭代、社群媒體、網站優化、銷售策略這 4 大面向是我們要加強的。或許這些都是潛水教練不想碰觸的領域，但潛水產業如果想要國際化和精緻化，就必須學習和接受一些新的事務。

所以我跟大家分享一下這 4 大面向：

產品迭代──專注核心，持續改變

動之以情，了解產品的黃金圈

首先，要先知道品牌為何存在（目的、理念），再來決定要怎麼

做才可以達成使命（具體的操作方法），最後是需要做哪些產品和服務（現象、成果）。

　　「台灣潛水」的核心是「讓更多人認識海洋，成為『海人』。」我們的操作方法就是設計一個安全標準化的教學課程，讓有興趣的人可以用最適合他的方式去接觸海洋，最後才是我們推出的潛水教育課程。

解決痛點，創造價值

　　以客戶為中心，並且持續問自己：「什麼是客人最需要的？怎麼樣才能幫助他更容易接觸海洋？」想像如果自己是客人，會想要遇到什麼樣的潛水店？希望對方提供什麼樣的服務？

社群媒體──口碑行銷建立信任

關係營銷

　　怎麼跟客人建立「信任感」？先從維持關係開始，有時做生意並不是為了產品，也不是為了價錢，而是客人喜歡跟你一起潛水的感覺，因為客人相信你，他知道你能夠給他最好的裝備和最好的潛水體驗。

　　陌生開發總是困難的，所以用心在喜歡自己的客人上，讓他成為轉介紹的資源，這就是長期關係的重要性。想一想顧客終身收益總和，千萬不要只做一次性的生意，更不要為了一時的利益去利用顧客的信任，因為信任一旦失去，就再也回不來了。

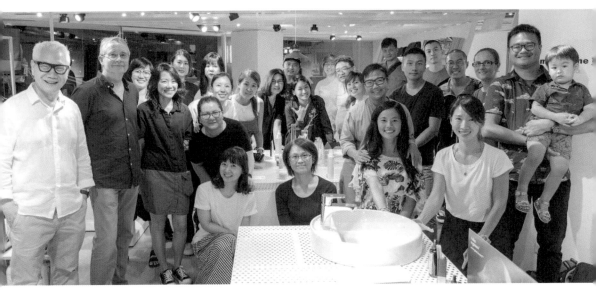

▲口碑傳播。

▲精緻消費，消費幸福。

口碑傳播

　　學潛水有將近 80％是推薦而來的，除了口耳相傳、部落格的推薦，更重要的是 Instagram 和 Facebook 貼文的推播。Facebook 推出的粉絲團、社團、直播功能都是口碑行銷很重要的管道；Instagram 的限時動態也是年輕人很常用的溝通管道。社群媒體上有多少朋友不重要，重要的是有多少人記得你，而且知道你就等於潛水。

網站優化──關鍵搜索形象改造

關鍵搜索，怎麼讓Google認識你

　　要知道來到網站的人，有 90％以上都是靠搜索而來的，而且有 75％的人只看第一頁的搜索結果。所以讓 Google 認識品牌就是一個很重要的關鍵，關鍵字、地點、使用的硬體差異，都會得到不一樣的搜索結果。

形象改造，打造顧客的第一印象

　　網站和店面就像人的外表，不認識的客人看到網站，如果介面不適合、文案不有趣、圖片不吸引人，或許連停留的時間都不願意給。怎麼吸引顧客的眼球，絕對是行銷最首要的目標，用消費者的角度，而不是店家的角度，去設計更適合的網站。

銷售策略——價值導向精緻消費

決定價值，而不是價格

怎麼樣創造超乎消費者想像的感動？思考自己的獨創性、創造差異化、去營造一個「只有這裡才有」的認知。因為如果什麼地方都有，就等於什麼都沒有。

精緻消費，消費幸福

挖掘客人需求，並且滿足他還沒想到的。一樣的消費，去創造屬於他不可錯過的美好回憶，並且盡全力做出超越感動的體驗。

挑戰新事物，才能看見新世界

我想了很久，到底是要去考課程總監，還是先去澳洲打工度假？最後選擇了去澳洲打工度假。

而我也很開心決定先去澳洲，因為澳洲打工度假超過 30 歲就不能再去了，有些機會是只有一次的，去澳洲對我來講就是唯一的一次機會。我應該要去看看世界，要知道國外潛水產業的發展，除了增進潛水專業，更要看出這個產業可以走到什麼樣的規模。我相信行銷跟經營絕對是必要的條件，需要好好思考，如果覺得自己走不出舊框架，或許就該嘗試新方法。

我是非常樂意嘗試的琦恩。

8-4 老闆到底每天在做什麼？
——找錢、用人、喝茶

換位思考，用全局的角度去看事情

今天一回來，員工就跟我說：「好好陪小孩，幹嘛跑下來恆春？多休幾天啦！」

一方面很高興他們可以撐起這間店，一方面也有可能是不希望我回恆春，因為這樣大家比較逍遙自在。

最近試著讓自己離開第一線，不再當教練，不再當店長，努力嘗試讓自己當一位管理者，才發現這一切變得更困難，要關注的不是眼前的事，而是 1 年、5 年，甚至是更長遠的規畫。之前常聽人說，老闆只要做好三件事——找錢、用人、喝茶，真的是這樣子嗎？

這段期間我對這三件事漸漸有了體會，也了解這遠比實際帶人下水還要困難很多倍。畢竟我是一位潛水教練，並不是專業的經理人，不過這幾年也從錯誤中得到很多經驗。

找錢——現金為王

「台灣潛水」從頭到尾都是我跟哥哥一起用五萬塊創立的，每一

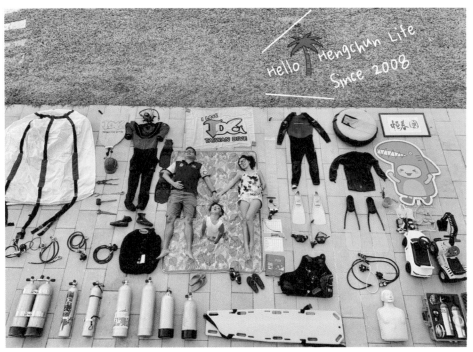

▲找到工作跟家庭的平衡點。

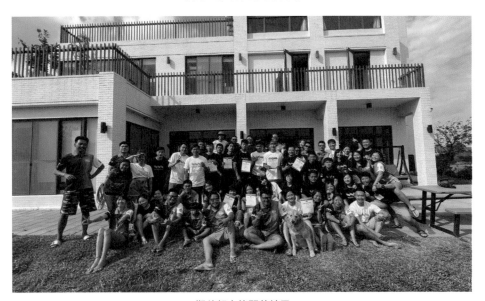

▲期待努力能開花結果。

塊錢都是賺來再投資，我自己也整整 7 年沒領過薪水，因為根本沒有錢可以領，也從來沒有跟外部要過任何資源。

最近越來越知道現金跟財務透明對公司未來發展的重要性，每一塊錢都是帶著一次次體驗潛水所賺來的辛苦錢，必須把每一塊錢當作三塊錢使用，也把每一塊錢當作最後一塊錢使用，因為我深刻體會到——缺錢的時候，想借到一塊錢都是難如登天。

我還記得在 2012 農曆過年準備放假時，三個夥伴等著我發薪水好回家過年，但我從不知道恆春的淡季這麼冷，根本沒有錢可以發薪資。不過我覺得夥伴辛苦工作就是為了一份薪水，可以回家包個紅包給爸爸媽媽。我在這之前從來沒跟朋友借過錢，但終於還是拿起電話撥給我最好的朋友：「喂，我是琦恩，在忙嗎？方便講電話嗎？」電話那端：「不忙啊，怎麼了？」

我不好意思的說：「我直接明講，我想跟你借 30 萬。」

電話那端緊張的問：「是發生什麼事？借錢要幹嘛？」

我：「就過年想發薪水給員工啦，不過手頭沒錢，想先借一段時間，過幾個月還你。」

電話那端：「好啊，帳號給我，等下轉給你。」

現在想想不過是 30 萬，可是對當時的我已經是很令人無能為力的數字。以前冬天在淡水河工作時，水溫只有 15 至 16 度左右，非常的冷，每次下水總是萬般不甘願。我永遠記得我爸走到我旁邊說過的一句話：「世間什麼最冷？沒錢最冷。」

這句話我記到現在，所以賺了錢一定要想盡辦法存下來，因為不

知道寒冬什麼時候會到，再多的裝備和存貨，都不能當現金發給員工。

用人──利他原則

從一開始的三個夥伴，到現在的規模，我的領導方式改變很多。剛當老闆時，會對別人不叫我「老闆」感到生氣，覺得他們不尊重我，卻不知道尊重應該是要發自內心的。

在中期任何事情都以「錢」為出發點，卻沒去思考每個夥伴是為什麼來到這裡，一旦只用錢去衡量，那麼我跟他們也只剩下對價關係。其實好好想想，除了錢之外，他們來到這裡，一定有他們想要和需要的東西。

時間來到今天，我只希望每一個來到這邊的夥伴，都能獲得想要的成長。不管是想要出國工作、滿足個人學習的欲望、過過不一樣的生活，我都覺得是好的目標，比較擔心的是夥伴不確定自己要的是什麼。如果不先確定自己要什麼，我就沒有辦法協助夥伴成長，因為只有「有所求」才能夠「被要求」，才會讓人願意跟著一起前進。

喝茶──未來布局

最近有幾個改變，公司的夥伴開始有了小孩、有了家庭，我也希望他們不再以公司為主要重心，而是找到工作跟家庭的平衡點，這也是講給我自己聽。

一開始不會潛水的夥伴來到這裡，我們希望在第一階段利用最少一年的時間讓他成為潛水教練；第二階段，我們希望讓他多待一到兩年的時間，成為有經驗的潛水教練；第三階段，我們希望他朝向非潛水的業務學習，例如行銷、管理、高階訓練。

這個過程非常有趣，我們從一開始希望夥伴成為潛水教練，到後期的希望不要去做潛水教練。這個決定影響到公司的布局，我們必須創造更多非潛水的職務，讓更多更優秀的夥伴有機會留在這邊五年、十年。

「真心看自己，有念則花開。」

我真心希望自己能夠讓公司成為更多元化的存在，也希望能幫助更多喜歡海洋的年輕人，在「台灣潛水」獲得他想要的，讓更多更優秀的台灣年輕人走出去，也讓更多更不一樣的世界走進來。

我是也會感到焦慮和不安的琦恩。

(8-5) 創業歷程就是不斷打造商品的過程

　　從 2003 年創業到現在，公司產生非常大的改變，不論是組織、制度、人事、管理、行銷，相信很早期就跟著我一起潛水的夥伴，會深刻感覺到「台灣潛水」的變化。以前比較像是工作室，現在漸漸有一間正常公司的感覺。

　　記得我第一次上潛水課，就是教我逢甲泳隊的學長跟同學。如果你問我教的怎樣？我會承認「教的非常爛」。

　　印象中我只教了面鏡排水、調節器尋回，一些非常簡單跟必要的技巧，其他系統規定的動作，我一概不理會。不是不會教，而是我根本不知道什麼才是正確的教法，那時的我是並不是 PADI 教練，只是一個丙級職業潛水員兼另一系統的教練。

　　所以想跟大家分享我在打造公司最基礎的商品「開放水域潛水員」（Open Water Scuba Diver）的演變過程，這個商品佔了我們公司30%的收入。

OW 1.0 ——2004至2007年「低價入市」

我相信創業的人一定會懂得沒有生意時的心情。

我第一年只有五個學生，營業額只有 5 萬元，我唯一想得到的方法，就是用市場上相對低價的商品讓大家看見我們。

那時的商品設計不是 PADI 的證照，而是「包吃包住只要9900」。這樣的商品會讓生意變好嗎？其實並沒有太大的起色，經營還是非常慘澹，而且那時教學尚未標準化，我自以為很厲害，設計了一套自己的教法，以為創造出比系統還要強的教案，這些都是新手教練會發生的錯誤。

還好我很幸運的沒有遇到任何一件意外，因為一旦遇到意外我就必須承擔絕對的責任，後果不堪設想。

老實說我並沒有覺得低價是錯誤，剛開始進入一個新的產業，可能連存活都很困難，唯一能夠做的就是用比同業更低的價錢去搶市場。不過低價只是階段性的過程，並不能長久用此方法。

OW 2.0──2007至2012年「亂槍打鳥」

低價帶來很嚴重的後遺症，就是完全沒有足夠的利潤做更多行銷方案，甚至連淡季都可能撐不過去，所以進入第二階段：「什麼都想做，什麼都做不好」。

這時候我們的潛水課有兩種證照可以選擇，費用 11000 元，不含吃住。教學開始有簡單雛形，但並沒有非常嚴格的規定教練應該要教什麼、學生能夠學到什麼，連證照也是讓學生二選一。可是系統不同、教材不同，教法難免會有差異，教練在執教時也會遇到一些操作

上的困難。

　　那時期的我們不只做潛水，還帶浮潛、半島旅遊，只要有錢我就去做。這種什麼都做、什麼都不奇怪的經營方式，並沒有賺到錢，因為產品多、利潤低薄，客人量的確慢慢的起來，營業額也變高了，不過淨利並沒有太大的變化，做得越多，但沒有賺得更多。

　　在創業的時候產品多樣，是一個必經的過程。做很多的小實驗才知道自己到底要什麼，再從中找出最有可能訂高價的商品。

　　以上的這兩個階段，都是剛創業的我真實走過的路。價錢很低，基本上只剩工錢，一旦利潤不夠支付支出，就必須不斷接新的客人和新的業務，陷入一種惡性循環。根本沒有時間去想如何提升服務、怎麼去找出自己的強項，更不敢調整價錢。

　　下一篇會跟大家談談我在哪一階段開始賺錢，如何賺錢？

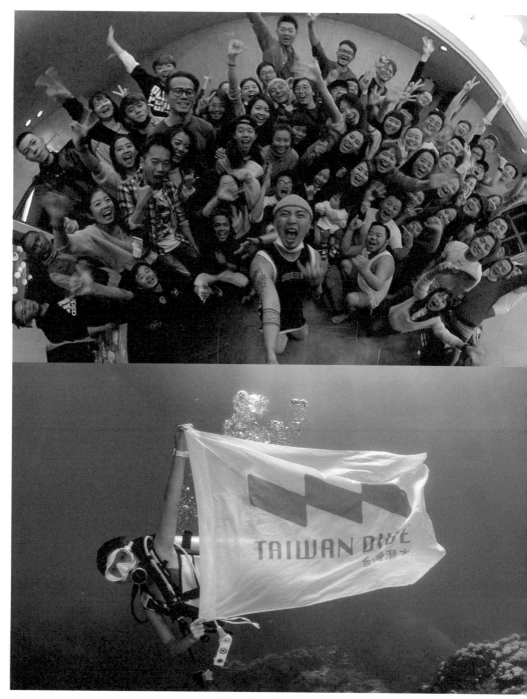

▲公司有很大的改變。

▲半島旅遊。

8-6 從虧損到賺錢，如何持續經營下去？

創業最重要的是想盡辦法活下去。

我們可能會嘗試低價；我們也會去嘗試很多不太熟悉的業務，簡單來說只要有錢我們可能都想做。如果你很幸運的撐過了這個最痛苦的存活階段，你可能會回想你的創業初衷是什麼？是為了什麼而努力的？你想達成的願景是什麼？

我對於《讓子彈飛》裡面有一句話非常有印象：「我不只是想要賺錢，我還想要站著又把錢賺了。」

在 2012 年的時候我們開始大量接下政府標案，無論如何，確實因為這樣，我可以發出薪水給教練，我們的來客數慢有起色，但在幾次會議中有些教練也開始反應：「可不可以不要做這麼多非我們專業的項目，例如浮潛、半島解說，或者是低價的教學標案。」

於是我思考了一段時間，畢竟要把穩定收入的項目放掉，也等於是把手上的現金放掉，確實很難抉擇。不過回想自己為何投入潛水產業，我毅然決然做了改版商品。

OW 3.0——專注本業

我們的Open Water3.0版本正式誕生。費用從11000調成13000元，不是調價這件事情而已，就教學內容也做了大幅度的修正。

小班

人數從一比四降低為一比二。

標準

教學也趁機會改了 PADI 最新版本，並全面啟用潛水電腦錶的教學。

安全

重新思考課程有沒有需要加強的部分，開創了延伸教育，讓客人有多 2 次複習的機會。

我們除了正規 1 次平靜水域、4 次開放水域，再加上 2 次的複習課程，學員最多會用到 7 支氣瓶。這是針對產品本身做調整，我覺得更重要的是我們對教練做了教學上的調整。在我們公司新手教練沒辦法直接上線教學，他必須經過我們的導師制度認可，通過教學訓練模組訓練。

簡單來說，新手教練必須跟著一個資深教練，看著他教學，從他身上學習教學方法，然後資深教練簽核後，才能夠往上升，所以每一

個教練都是經過嚴格訓練班的調整。就這樣，公司的營業額也有了大幅度的成長，客人數反而比以前低價的時候還要再多，原本的擔心因為客人實際的支持就此消失。

不過挑戰總在不經意的時候出現。從 2015 年開始中國來客數逐漸下降，更雪上加霜的是台灣客人對於墾丁的印象也越來越差，墾丁觀光呈現非常低迷的狀態。當然潛水產業也不可避免，於是轉念一想，既然來客數不多了，那就對我們的產品內容再做一次調整吧！

OW 3.5──永續發展

這一階段價錢並沒有做任何的改變，在教學內容上也沒有調整，我相信我們在上一個版本已經是非常好的狀態了，有調整的反而是更多客人在網頁上看不見，但如果來到現場就可以實際感受到的細節，有以下三大部分：

關係建立

我們打算在客人還沒上課之前，就先跟他建立關係，會有線上的課程先作預習；會有專門的客服人員跟他連絡，讓他來到這裡時好像已經認識我們很久了，希望幫客人節省時間，更希望提供溫暖的感覺。

滿意推薦

下課後我們會請客人填寫「學後問卷」。問卷的第一部分就是關

於教練的專業度、談吐、互動、氛圍的營造，由客人去幫我們評量每一個教練教學的狀況。第二部分是整體感受，這也是我覺得相對難的，因為有很多是關於硬體設施，包含課前的客服、來電的感受、住宿、餐食，我知道這對現階段來講會是困難的部分，但要知道缺點才知道怎麼改進。問卷的第三部分也是我覺得最重要的──海洋守護。

海洋守護

我們除了想要帶人潛水賺取合理的利潤之外，更想要藉由潛水這個媒介讓更多人接觸大海並且愛上大海。如果我們教了許多人到海裡，卻沒辦法帶給他們海洋保護的相關觀念，那我們就是在破壞海洋環境了。

賺錢的事我已經做了 14 年，也該換角度做「值錢的事」，我相信願意認同這樣理念的消費者也會支持我們的想法。今年我們打算縮小規模，做精緻化的教學，不再以衝量賺錢為唯一目標，而是真正去在意每一個學員內心的滿意度，也唯有這樣才能讓我們有機會度過目前的大難關。

常常很多人會問我：「琦恩，你們公司到底怎麼做的？」「你們客人好像一直都很多？」我笑笑的跟他說：「其實沒有什麼秘密，就是把你手上有的那一個客人教好。」我從他的眼神中看出不相信，不過這也就是我們這一路走來唯一的方法。

我很喜歡梁寧在《產品思維 30 講》裡面說的：「口碑就是把事情做過頭。」我相信我們把教學這件事情做過頭、把在乎客人這件事

情做過頭、把愛海這件事情做過頭，客人會看在眼裡，也會願意幫我們推薦新客人來學潛水。

　　創業最重要的就是要先能活下去，一旦你活下去了，就應該好好思考活下去的意義到底是什麼？你的初衷是什麼？你的願景又是什麼？

每一個創業家都必須認真看待財務報表

經營公司好幾年了，一路上有賺有賠，反正存摺有錢就代表有賺錢，從沒有認真思考財務對公司發展的重要性。

我記得有一年，公司來客數很多，營業額看起來也很不錯，到了過年要發年終時，竟然發不出三個員工的年終。

我開公司以來從不拖欠員工薪水，硬著頭皮就打給我最好的朋友游仔。我到現在還印象深刻，拿起電話，按著熟悉的號碼，電話接起後，游仔感覺我有話想說，開口問我怎麼了。

我也不好意思的直接向他借 30 萬元。

那是我第一次為了公司跟別人開口，我也在內心告訴自己：「這是我最後一次跟別人調頭寸。」

這次教訓，在心中種下了我要好好注意公司財務的種子。

怎麼快速瞭解艱深會計科目

林明樟 MJ 老師的「超級數字力」課程是我的首選，很幸運剛剛好有高雄場次，不做多想立刻報名，也趕快從網路下訂一本《用生活常識就能看懂財務報表》，惡補財務知識。

上課前就知道這是很傷腦的課，一踏入教室，看到教室滿滿的教材，都有共同重點：怎麼讓會計科目「中翻中」，讓我們可以了解並運用在工作與生活中，這堂課給我帶來的幫助有三點：

損益表

從數字就能知道這是不是一門好生意，仔細的記下每一個數字，知道自己從哪裡賺錢、錢都花去哪裡；哪個商品是高毛利的、哪個是越做越虧的？

營業額只是確認來客數好不好，淨利才是必須認真對待的。賺不賺錢是運氣，能控制費用，存下錢才是真本事。

潛水產業的淡旺季有時相當明顯，所以要記下自己最小營運成本，知道必須留下多少過冬資金。

資產負債表

賺了錢就要開始投資。一開始用勞力賺錢，第二階段就要學會用資本賺錢了。投資裝備、氣瓶、空壓機、船隻，最後是不動產，好好算一算每個項目的使用年限、攤提費用，一旦數字化，就會知道什麼是必須要投資的。

例如一隻氣瓶的價格是 6000 元，可以使用 10 年，一年 600 元，一個月才 50 元，一個月只要使用一次就划算。很多東西算一算，就會很清楚了。

現金流量表

記著「現金為王」，身上一定要留有 12 個月的營運現金，不論發生什麼事都不能提領，尤其在這充滿黑天鵝的時代，現金才能陪著公司和夥伴走下去。

在能賺錢的時候賺進每一塊錢，在沒錢賺的時候把每一塊錢當作最後一塊錢使用，錢一定要花在刀口上。

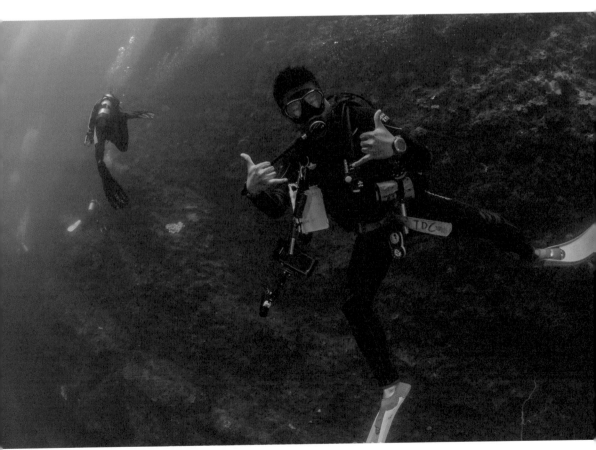

▲更了解財務規畫，能讓我更早幸福自由。

如果早點看懂數字，公司能有更好的發展

損益表、資產負債表、現金流量表，這三張表一定要同時使用，才不會只獲得表面的預估數字。

從營業額就能知道這是不是一門好生意（客人願不願意用新台幣支持），從毛利就能知道有沒有賺錢的真本事（你的成本如何控制），淨利只是一個預估的數字。

現金流量才是公司存亡的重要關鍵。這些數字我都看過，但上了課後才知道數字跟公司營運的關係，我每個月都會看報表，思考每個數字的實際意義，怎麼樣才能讓公司步上正常的軌道。

「看懂數字背後的意義，能讓你避免很多未知風險」，能夠擁有財務自由，人生才算是真正自由。

我在前幾天看到一句很棒的話：「Doing what you like is freedom, liking what you do is happiness.」（自由是做你自己喜歡的事，而幸福是喜歡你自己做的事。）我相信更了解財務規畫，能讓我更早幸福自由。

8-8 領導是先天賦予還是後天養成？

　　在憲福講師塾，我的教學題目是「領導」。可是領導真的很難教，雖然別人看我們好像把團隊帶的很好，但要想出一個模組讓別人可以複製，真的有困難。我也因為那時候的經驗去看了很多書，慢慢了解到自己的領導方式原來是「僕人式領導」。

　　那次教學過後，我以為再也沒有機會去講相關的議題，想不到我收到了憲哥的訊息：「琦恩，有沒有興趣開一堂如何帶領年輕團隊的課程？」

　　跟憲哥已經認識很久，對於他的邀約，不管挑戰多大，我都習慣先說「好」，再想怎麼處理。於是我完全沒有猶豫：「好啊，什麼時候？」其實全身都已在飆冷汗。憲哥說：「我打算把你跟『仙女老師』余懷瑾合在一起分享。你用帶領新創團隊的概念，仙女老師用帶領高中生的故事，去跟大家聊聊年輕人在想什麼。」

領導──心改變、給需要、畫未來

　　潛水產業算是一個非典型冷門產業，我並不知道如何去帶領團隊，但我覺得可以嘗試不同的方式，並且去聽從自己的心想要怎麼做。

　　有人說精神失常的定義就是：「重複不斷的做同樣的事，卻期待

有不同的結果。」如果我們一直用一樣的方式帶領員工，卻期待他們有不同的表現，那我們不也是精神失常嗎？

跟大家分享，領導要「心改變、給需要、畫未來」。

心改變——調整自己的溝通方式

首先心態必須跟著改變，改變對待夥伴的方式。

我一開始並不知道如何當老闆、怎麼帶員工，就用我想像中的老闆方式對待身邊的人，對大家用命令的口氣，絲毫沒有去思考這樣別人是否願意聽進去，在那個當下，我非常不喜歡自己。

後來我改變方式，當回自己比較喜歡的教練角色，用教練的方式去帶領夥伴。兩者最大的不同在於，老闆只是希望員工執行命令，而教練希望員工能夠變得更強。

在帶人的過程中會有很多的不開心，但只要做到這件事情，就會輕鬆很多：「將夥伴的優點放大，缺點縮小。」

多看看他們做對的事，別執著於他們犯錯的地方，持續溝通，說到做到。溝通是一種「洗腦」，講久了，你的就變他的了。

給需要——設想夥伴需要什麼

每個夥伴都有來到這裡的原因，需求也都不一樣，先滿足他們需要的，再一起尋找想要的。

那員工到底需要什麼？

▲調整自己的溝通方式。　　　　　　　　　　　　　▲夥伴需要什麼。

▼與身邊夥伴一起規畫雙方的未來發展。

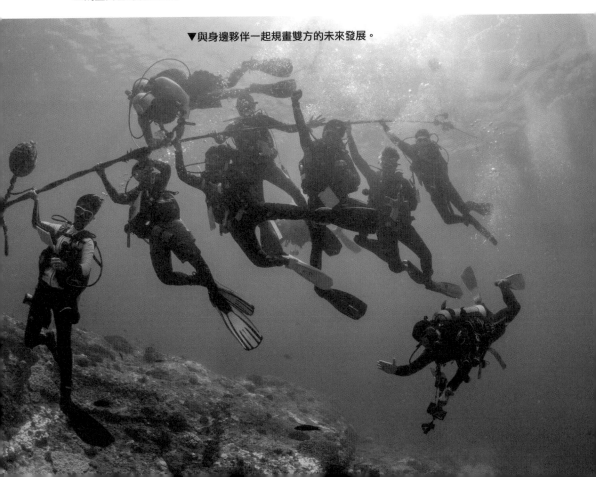

最重要就是「生存」。基本的薪資、福利、安全都要能夠保障。那除了錢之外，還要什麼？我想是「認同」。記得有一年開會的時候，有一名夥伴問：「為什麼要一直跟我們講錢？」

在創業初期，我知道要先把大家的基本生活穩定好。但那時候我才明白，對員工而言，錢不是唯一獎勵工具，他們還想要成就感和參與度，所以我們開始創造團隊的紀念日、創造屬於他們的所在，開始將人脈和舞台分享給夥伴。

畫未來──為身邊夥伴規畫的未來發展

我們常講要幫客人想的更多，如果我們把員工也當作內部的客人來經營的話，如何呢？

試著去回想員工來到這裡的每一個時間點，我把它分成三個階段：選人（面試甄選）、育人（培訓上線）、成人（離職舞台）。想一想員工在每個節點的心情怎麼樣？在每個環節怎麼留下最好印象？

在茫茫大海中怎麼找到想要的人？可以把「價值觀」當作指北針，盡全力去尋找跟自己有同樣價值觀的夥伴，因為只要價值觀相同，之後的任何問題都相對好解決。

營造持續學習的環境，創造讓年輕人可以犯錯的舞台。年輕的夥伴有無限的創意，可能也會犯很多錯誤，必須要強迫自己接受這件事。如果什麼都要親自管理，會看不到員工的創意，使他們只會按照命令去執行。

想要做大人物，就要做大家的僕人

領導是一種技能，而非知識。不是看完一本書、聽完一場演講突然就會帶人，而是從每一次的經驗中學習、成長、受傷，慢慢轉變而來的。

領導是一種性格的展現，我很喜歡聖經中解釋愛的特質「忍耐、恩慈、謙卑、尊重、無私、寬恕、誠實、守信」，像福哥常說的：「做個好人，行有餘力時幫助別人。」

領導是一種持續影響的過程。我們常說：「日久見人心，路遙知馬力」，信任是從每個小動作慢慢堆疊起來的，領導者必須具備的是「面對遲來掌聲的耐心」。

很多人問我領導到底要怎麼做？我很喜歡《馬太福音》的這段話：「你們中間誰願為大，就必作你們的用人；誰願為首，就必作你們的僕人。」

站到高位，反而要將身段放低，讓自己能服務更多人。領導絕對不能只為自己想，做任何決定，一定要以大多數人的福祉為第一考量，是不是真心對待，夥伴一眼就能看出來。

8-9 別傻了，只靠領導你可以衝多久？管理才是王道！

面對英雄主義的教練，需要的是領導或管理？

這兩個不是一樣嗎？經營這幾年下來，我覺得方向還是有點不太一樣。

如果沒有中間主管，只靠領導的能力，就能夠帶領所有的人往前衝，不管忙到幾點，只要夥伴喜歡你，他們就會一直做下去。不過問題來了，他們的熱情能夠撐多久？你的領導力能夠帶領他們多久？

所以一旦夥伴人數超過 20 位，就需要一位中間主管來協助。這時候管理就顯得非常重要，因為在這個階段需要的是制度化和標準化，不過也會顯得沒有彈性、不靈活、沒有人情味，什麼東西都是白紙黑字，很多教練會受不了，產生一波離職潮。

所以要想想自己的定位，到底要打造一間小而美、富有人情味的公司，還是一間大而忙，但是沒那麼有彈性的公司？

領導能帶給公司新的方向、新的目標，持續往前衝。但是如果沒有好的管理，就像一台車只會一直往前開，卻不知道如何減速、如何轉彎、何時保養，這樣的車你敢坐嗎？

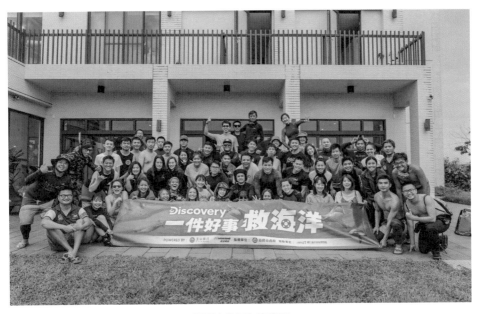

▲學習大公司怎麼管理。

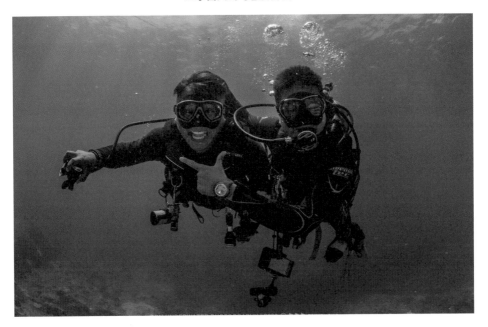

▲打造一個一樣的夢想。

要溝通、要管理、要想為什麼

　　創業這幾年來我體認到一個重點：「會賺錢，不代表有競爭力，『管理』才是王道啊！」這方面有三件事情要注意：要溝通、要管理、要想為什麼。

持續溝通

　　我的公司大部分成員都是潛水教練，2016 至 2018 年來客數逐年下降，公司遇到了很大的危機。我認為該是停下腳步，重新調整的時候了，便持續跟夥伴們溝通：現在要做一件一時看不出成果的事情，不過我相信這會是對的事──「要改變一定要先練好內功」。

　　同時鼓勵夥伴講出執行上遇到的問題，並且將這些事情變成標準，讓更多人能夠遵守。

　　改變一定是讓人不舒服的，曾有人說過：「若想要樹敵，就試著改變一些事情吧。」不過我相信透過溝通可以改變這件事，一次不行，那就溝通兩次吧。

營運管理

　　管理最大的問題就是「人」，怎麼從「人治」變成「法治」？

　　之前在澳洲工作一段時間，最大的收穫，就是學到大公司怎麼管理各個部門，那時候的我才發現原來潛水產業這麼大。

　　有多少的制度是我們不會的？趕快去跟業界學習、跟世界學習，

才有機會生存下去，擴大規模才有機會創造價值，公司的影響力才能夠繼續擴大。

工作目的

怎麼利用公司的資源做別人的事，成就自己的功夫？這是從業人員應該去思考的問題，讓自己長大，提高解決問題的能力，「有能力的人創造觀感，沒能力的人等待評論。」

想一想夥伴為何留在公司，是為了薪水，還是為了學習？要錢給錢，要夢想給夢想，滿足他們的需求，就不用太擔心他們是否會離去。

打造一個一樣的夢想

給公司一個遠大的目標，大家都想要的願景，這個願景大到能把自己跟大家的夢想都涵蓋進來，這樣大家的夢想不就都一樣了嗎？

「台灣潛水」2018 年成為亞洲第一間通過 B 型企業的潛水教育中心，為的就是改變公司形象，希望能以更永續的方式經營；在 2019 年申請地球稅，這些都是為了朝向一個更有品牌形象的公司發展。

夢想越大，就需要更多夥伴，沒辦法一個人管理 50 個人的團隊，這時有中間主管來協助管理就顯得非常重要了。

決定目的地（願景）是領導時很重要的事情，不過安全的駕駛（有效的管理營運），才是公司制勝的關鍵。

國家圖書館出版品預行編目資料

藍色學院：白金潛水總監的海人養成計畫/陳琦恩作. -- 初版. -- 臺北市：商周出版，城邦文化事業股份有限公司出版：英屬蓋曼群島商家庭傳媒股份有限公司城邦分公司發行，2023.07
　　面；　　公分

ISBN 978-626-318-552-4（平裝）

1. CST：潛水

994.3　　　　　　　　　　　　　　　　　　　　111021481

藍色學院：白金潛水總監的海人養成計畫

作　　　者／陳琦恩
責 任 編 輯／余筱嵐、王拂嫣

版　　　權／江欣瑜、林易萱、吳亭儀
行 銷 業 務／林秀津、周佑潔
總 編 輯／程鳳儀
總 經 理／彭之琬
事業群總經理／黃淑貞
發 行 人／何飛鵬

法 律 顧 問／元禾法律事務所　王子文律師
出　　　版／商周出版
　　　　　　台北市中山區民生東路二段141號4樓
　　　　　　電話：(02) 2500-7008　傳真：(02) 2500-7759
　　　　　　E-mail：bwp.service@cite.com.tw
　　　　　　Blog：http://bwp25007008.pixnet.net/blog
發　　　行／英屬蓋曼群島商家庭傳媒股份有限公司城邦分公司
　　　　　　台北市中山區民生東路二段141號2樓
　　　　　　書虫客服服務專線：(02)2500-7718．(02)2500-7719
　　　　　　24小時傳真服務：(02)2500-1990．(02)2500-1991
　　　　　　服務時間：週一至週五09:30-12:00．13:30-17:00
　　　　　　郵撥帳號：19863813　　戶名：書虫股份有限公司
　　　　　　讀者服務信箱E-mail：service@readingclub.com.tw
　　　　　　歡迎光臨城邦讀書花園　　網址：www.cite.com.tw
香港發行所／城邦（香港）出版集團有限公司
　　　　　　香港灣仔駱克道193號東超商業中心1樓
　　　　　　Email：hkcite@biznetvigator.com
　　　　　　電話：(852)2508-6231　　傳真：(852)2578-9337
馬新發行所／城邦(馬新)出版集團【Cite (M) Sdn. Bhd.】
　　　　　　41, Jalan Radin Anum, Bandar Baru Sri Petaling,
　　　　　　57000 Kuala Lumpur, Malaysia
　　　　　　電話：(603)90578822　　傳真：(603)90576622
　　　　　　Email：cite@cite.com.my

封 面 設 計／徐璽工作室
電 腦 排 版／唯翔工作室
攝　　　影／Xanthe. C、謝維、阿飄、李昆弦、吳冠樑、方仁志、京太郎、小唐
印　　　刷／韋懋印刷事業有限公司
總 經 銷／聯合發行股份有限公司　電話：(02)2917-8022　傳真：(02)2911-0053
　　　　　　地址：新北市231新店區寶橋路235巷6弄6號2樓

■ 2023年7月4日初版
定價／680元

Printed in Taiwan

版權所有．翻印必究
ISBN　978-626-318-552-4

城邦讀書花園
www.cite.com.tw